| 隨 翻 即 用 |

配色手帳

久野尚美

三悅文化

感動心靈的顏色、與當下的心情及五感（視覺、嗅覺、味覺、聽覺、觸覺）混合在一起，會使顏色銘刻在記憶當中。

花草及土壤那令人懷念的香氣及觸感。潛藏在不可思議風景當中的色調。令心靈躍動的美味色彩等。有意識地追隨顏色的意象、記憶，對於色彩所演奏出的印象幅度感到親近而愉悅，最重要的是對於實際上使用顏色的時候非常有幫助。

本書的目的在於使人能夠開心享受這些個性豐富的色彩及其配色打造出的意象，並將區分為9組共125個主題的調色盤及2,500個配色樣本介紹給大家。

書中刊載的顏色包含近年來持續受到關注的復古色、具熟成感的傳統色調、注重自然風格而稍微抑制彩度的中間調色彩等，另外也有大量令人感受到時髦躍動的高彩度顏色，編輯時非常留心要有足夠的色相幅度。

除了代表調色盤的關鍵字及配色重點、與主題相關的顏色及個別的色彩名稱解說以外，也列出CMYK及RGB值以供參考。

若是各種設計、企劃、創作活動相關人士，都能在日常當中思考配色及色彩意象，將此書活用為簡單的創意來源，就是我們最榮幸的了。

No.020
-
Cute Nordic Knit
-
page›› 048-049

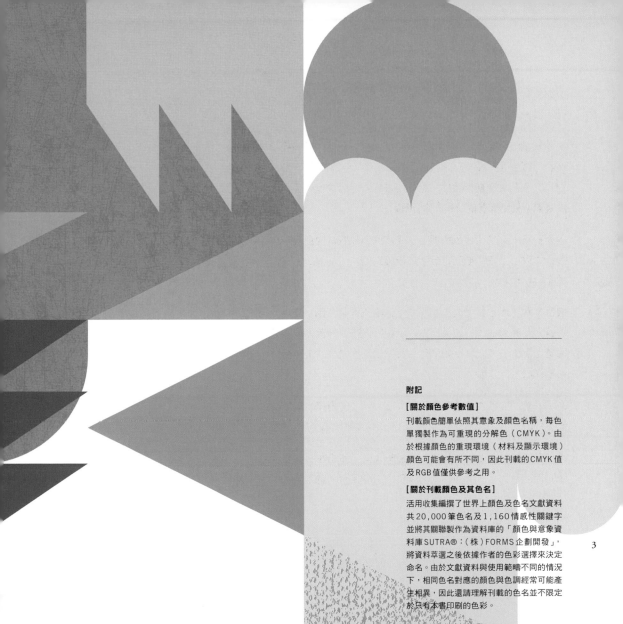

附記

[關於顏色參考數值]

刊載顏色簡單依照其意象及顏色名稱，每色單獨製作為可重現的分解色（CMYK）。由於根據顏色的重現環境（材料及顯示環境）顏色可能會有所不同，因此刊載的CMYK值及RGB值僅供參考之用。

[關於刊載顏色及其色名]

活用收集編撰了世界上顏色及色名文獻資料共20,000筆色名及1,160情感性關鍵字並將其關聯製作為資料庫的「顏色與意象資料庫SUTRA®：（株）FORMS企劃開發」，將資料萃選之後依據作者的色彩選擇來決定命名。由於文獻資料與使用範疇不同的情況下，相同色名對應的顏色與色調經常可能產生相異，因此還請理解刊載的色名並不限定於只有本書印刷的色彩。

本文使用方式及範例

左右攤開的頁面上有各主題的配色調色盤與顏色意象資訊。
可以確認使用調色盤顏色的配色樣本。

[左頁：不同主題的調色盤]
將顏色與意象作為創意來源

主題說明以及使用顏色來表現該主題的配色調色盤。除此之外還有顏色特徵、顏色的名字、意象關鍵字等資訊。能夠用於命名及建立色彩故事、創意源頭等需要使用色彩溝通的現場。

❶ 調色盤編號

❷ 調色盤主題

❸ 主題說明

❹ 調色盤關鍵字

❺ 主題意象照片

❻ 配色調色盤

❼ 色名及解說

 ⓐ 個別顏色編號（顏色No.）

 ⓑ CMYK值及RGB值（參考值）

 ⓒ 色名

 ⓓ 色名解說

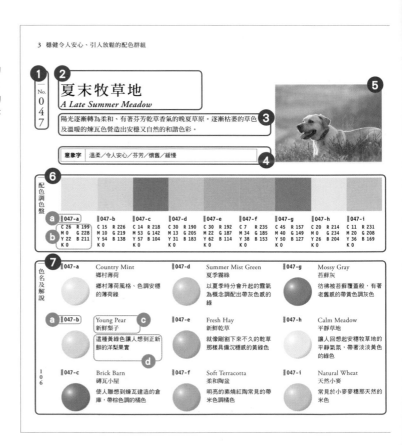

4

No.047: 夏末牧草地

2配色 **8**

3配色 **9**

Late Summer Late Summer Late Summer Late Summer Late Summer

4配色 **10**

5配色 **11**

1
0
7

調色盤配色重點 **12**

壓低彩度、帶黃色調而深淺不一的綠色系,加上橘色系營造溫暖感。灰色則打上淡淡的陰影。

[右頁：配色樣本]

具實用性的配色靈感與
各種變化

使用調色盤顏色做出的配色樣本。

可以在各式各樣的設計現場、包裝或紙樣設計的搭配組合、時尚或裝潢等企劃派上用場的配色變化組合集。從2配色到5配色,直排由上到下階段性增加顏色數量,為配色帶來變化。可以使用本書附錄的配色選用卡來個別確認單獨的配色。

8 2配色樣本
 簡單的條紋配色範例

9 3配色樣本
 添加文字與插圖的配色範例

10 4配色樣本
 可以確認圖案及底色關係與對比現象等情況的方框配色範例

11 5配色樣本
 使用多種顏色製作的條紋配色範例
 ※下方的圓圈色彩依照面積大小排列

12 左頁「配色調色盤」的配色特徵及重點

5

Category 1

可愛、溫柔、
爽朗的印象配色群組

充滿喜悅與幸福的爽朗氣氛。友善且帶有開朗溫暖。具浪漫感而有著夢中幻想氛圍。楚楚可憐花朵、好似漂盪出甜蜜香氣的美味糕點。令人感動懷念的色調等。

以高明度而有著清淡柔和的珍珠色調、輕盈的淺色調、和緩的中間色調為主的配色群組。是強調溫柔與可愛的色彩群。

No.015
-
Dreamy Cocktails
-
page ›› 038-039

9

No. 001

可愛的嬰兒房
Cute Baby Room

似乎能聽見小嬰兒那安穩的呼吸聲或輕柔笑聲，有著溫和色彩的嬰兒房。除了嬰兒粉及嬰兒藍以外，添加黃色及紫丁香色，打造成令人安穩又仿如初生般的嬰兒風格粉彩調。

意象字	開朗／和平／彷彿做夢／友善／純真

配色調色盤

001-a	001-b	001-c	001-d	001-e	001-f	001-g	001-h	001-i
C 28	C 2	C 40	C 23	C 6	C 15	C 0	C 2	C 13
M 2	M 26	M 3	M 0	M 15	M 0	M 7	M 4	M 19
Y 2	Y 9	Y 72	Y 30	Y 0	Y 6	Y 53	Y 23	Y 9
K 0	K 0	K 0	K 0	K 0	K 0	K 0	K 0	K 0
R 192	R 246	R 169	R 207	R 240	R 224	R 255	R 252	R 225
G 227	G 207	G 205	G 230	G 225	G 241	G 236	G 245	G 212
B 245	B 212	B 101	B 195	B 238	B 242	B 142	B 210	B 232

色名及解說

001-a Baby Blue 嬰兒藍
經常作為嬰兒服或者嬰兒用品的溫和淺藍色

001-b Baby Pink 嬰兒粉
經常作為嬰兒服或者嬰兒用品的溫和淺粉紅色

001-c Baby Leaf 嬰兒葉綠
令人聯想到剛發芽不久的新芽，非常清新的綠色

001-d Peaceful Green 和平綠
給人平穩印象，淺而安穩的綠色

001-e Princess Lilac 公主紫丁香
有著公主般優雅溫柔印象感的淺紫色（紫丁香色）

001-f Fluffy Blue 棉柔藍
彷彿蓬鬆綿花般柔和感的淺藍色

001-g Primrose 報春花
報春花（櫻花草）具備的明亮黃色

001-h Cream Yellow 奶油黃
令人聯想到柔軟奶油的淡黃色

001-i Baby Lilac 嬰兒紫丁香
令人聯想到小小紫丁香花的淡紫色（紫丁香色）

2配色

3配色

4配色

5配色

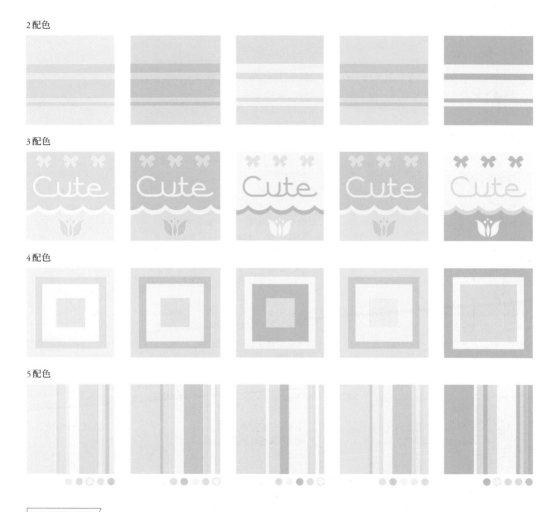

調色盤配色重點

高明度色調的深淺搭配出柔和又開朗的孩童感配色。以紫色系來補足寧靜感。

邁阿密海灘的裝飾性藝術

Miami's Art Deco

位於邁阿密海灘南邊的裝飾性藝術建築地區。映照出迷人的海岸陽光，裝飾性藝術建築的粉彩色調。

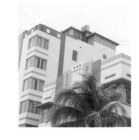

意象字	愉悅／如夢般／開放性／自由／輕快

配色調色盤

002-a	002-b	002-c	002-d	002-e	002-f	002-g	002-h
C 33 R 180	C 50 R 128	C 5 R 247	C 2 R 247	C 17 R 218	C 2 R 246	C 5 R 242	C 1 R 254
M 0 G 223	M 0 G 205	M 3 G 242	M 22 G 214	M 4 G 234	M 25 G 208	M 14 G 228	M 0 G 254
Y 12 B 228	Y 7 B 233	Y 37 B 181	Y 8 B 218	Y 0 B 248	Y 15 B 203	Y 0 B 240	Y 3 B 251
K 0	K 0	K 0	K 0	K 0	K 0	K 0	K 0

色名及解說

002-a Miami Mint
邁阿密薄荷

常見於邁阿密裝飾性藝術建築地區的帶綠薄荷藍

002-b Miami Blue
邁阿密藍

使人聯想到邁阿密的天空與海洋的爽朗藍色

002-c Lemon Twist
捲檸檬皮

彷彿放在雞尾酒杯緣的檸檬皮具備的淡黃色

002-d Miami Pink
邁阿密粉紅

常見於邁阿密裝飾性藝術建築地區的沉穩粉紅色

002-e Ocean Drive
海岸兜風

令人聯想到在邁阿密海岸兜風時的清爽風兒及天空的藍色

002-f Soft Flamingo
柔和火鶴

令人聯想到火鶴那柔軟羽毛，帶著柔和黃色感的粉紅色

002-g Colony Lilac
露臺紫丁香

邁阿密的裝飾性藝術建築飯店露臺外側裝潢常見的紫丁香色

002-h Shell White
貝殼白

彷彿白色貝殼那樣帶著些許黃色風味的白色

2配色

3配色

4配色

5配色

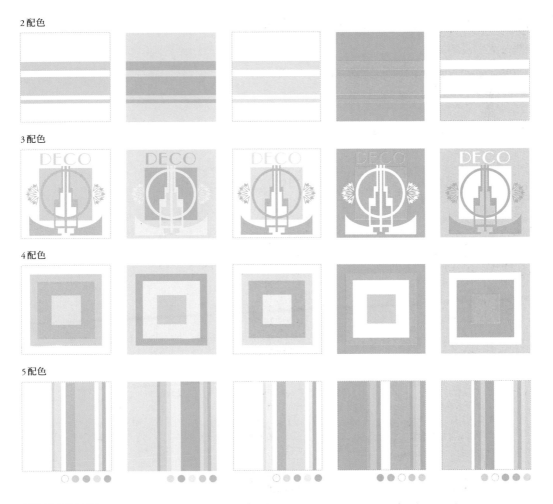

調色盤配色重點

以主張色調的粉彩色配色為主。添加檸檬黃及白色表現出清爽感。

No. 003

floret 楚楚可憐小花

Floret

溫柔而迷人。引領人走進幸福氛圍的小花園。是會在英國品牌Cath Kidston 或丹麥品牌 Green Gate 產品上看到的花朵氛圍色彩。

| 意象字 | 晴朗／幸福／如歌般／友善／迷人 |

配色調色盤

003-a	003-b	003-c	003-d	003-e	003-f	003-g	003-h	003-i
C 2　R 245	C 2　R 247	C 0　R 254	C 0　R 239	C 14　R 228	C 29　R 191	C 12　R 197	C 31　R 188	C 0　R 247
M 28　G 202	M 22　G 213	M 7　G 243	M 60　G 133	M 3　G 234	M 6　G 219	M 2　G 202	M 6　G 214	M 33　G 194
Y 14　B 202	Y 14　B 208	Y 8　B 235	Y 31　B 139	Y 38　B 178	Y 11　B 225	Y 35　B 158	Y 32　B 186	Y 8　B 206
K 0	K 0	K 0	K 0	K 0	K 0	K 22	K 0	K 0

色名及解說

003-a Floret Pink 小花粉紅
如小花令人疼愛的溫和淡粉紅色

003-b Sweetie Pink 甜蜜粉紅
讓人想起心愛之人或可愛孩子，帶有溫暖感的柔和粉紅色

003-c Tender Beige 溫和米
柔和又纖細。帶著溫軟優雅粉紅的米色

003-d Rambling Rose 蔓生玫瑰
彷彿藤蔓玫瑰展現出的明亮玫瑰紅

003-e Lime Petal 萊姆花瓣
如同萊姆色花瓣那種帶黃的綠色

003-f Mellow Sky 柔美天空
令人聯想到帶有潤澤感的安穩天空藍色

003-g Willow Green 柔美綠
彷彿見到柳葉般，帶有沉穩風格的綠色

003-h Elf Green 精靈綠
使人聯想到會在神話或者奇幻小說中出現的森林妖精、精靈的綠色

003-i Pink Daisy 粉紅雛菊
彷彿粉紅色小雛菊花那樣的迷人粉紅色

2配色

3配色

4配色

5配色

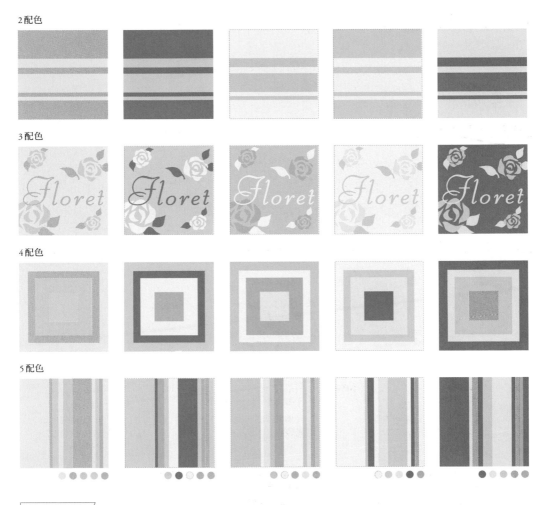

調色盤配色重點

以粉紅漸層色為基礎，添加補色的綠色及藍色，打造溫和對比。玫瑰色作為重點能看起來非常華美。

No.
004

萬分喜悅的春季
Blissful Spring

就像溫和的春季來訪，街上的花朵及時尚也都令人耳目一新。溫和映照出那閃閃發亮的春季日光，輕盈而新鮮的春季色彩。

| 意象字 | 晴朗／幸福／打從心底微笑／旋律性／年輕 |

配色調色盤

004-a	004-b	004-c	004-d	004-e	004-f	004-g	004-h	004-i
C 46 R 146	C 3 R 250	C 0 R 240	C 25 R 201	C 0 R 253	C 0 R 243	C 0 R 249	C 3 R 250	C 0 R 248
M 0 G 207	M 12 G 225	M 56 G 142	M 0 G 230	M 10 G 237	M 44 G 169	M 28 G 201	M 7 G 236	M 28 G 203
Y 30 B 192	Y 60 B 122	Y 28 B 148	Y 17 B 220	Y 13 B 223	Y 23 B 169	Y 32 B 170	Y 38 B 176	Y 14 B 202
K 0	K 0	K 0	K 0	K 0	K 0	K 0	K 0	K 0

色名及解說

004-a Mint Teal
薄荷青綠

將青綠（Teal，如雁鴨羽翼的青綠色）打亮之後做出的清爽薄荷綠

004-d Airy Mint
空氣薄荷

有著非常輕盈氣氛的淺薄荷綠色

004-g Apricot Nectar
杏子花蜜

令人聯想到杏子果汁及飲品的柔和橘色

004-b Jonquil
黃水仙

如同黃色水仙花那樣鮮豔的黃色

004-e Beige Chiffon
雪紡米

令人聯想到柔和風格的雪紡布料，非常自然的米色

004-h Jasmine
茉莉

如同黃色茉莉花那般柔和令人憐愛的黃色

004-c Eos Rose
厄俄斯玫瑰

令人聯想到希臘神話中曙光女神厄俄斯與破曉天空，是帶有黃色調的玫瑰紅

004-f Peach Coral
桃子珊瑚

將桃子與珊瑚混合在一起之後打造出具有華麗感的粉紅色

004-i Tender Peach
柔和桃

帶有溫柔思緒般的柔和桃子粉紅

2配色

3配色

4配色

5配色

調色盤配色重點

以帶黃色調的粉紅色與薄荷打造出對比，給人年輕印象的配色。使用黃色及彩度高的顏色做出抑揚頓挫。

No.
005

櫻花祭
Sakura Matsuri

讓日本風景及日本人內心一起染上春色的便是盛開的櫻花。這櫻花的顏色、櫻餅、鶯鳥及抹茶的春季色彩結合在一起、加上華麗色調，便是和風的可愛色調。

意象字	單純／秀麗／喜悅／年輕／和平

配色調色盤

005-a	005-b	005-c	005-d	005-e	005-f	005-g	005-h	005-i
C 2 R 246	C 0 R 251	C 0 R 253	C 0 R 240	C 16 R 223	C 45 R 158	C 2 R 252	C 46 R 118	C 10 R 129
M 25 G 209	M 17 G 226	M 8 G 242	M 56 G 143	M 0 G 237	M 26 G 169	M 14 G 219	M 36 G 114	M 26 G 106
Y 3 B 223	Y 3 B 233	Y 2 B 245	Y 25 B 152	Y 27 B 202	Y 70 B 98	Y 87 B 33	Y 96 B 27	Y 82 B 22
K 0	K 0	K 0	K 0	K 0	K 0	K 0	K 35	K 58

色名及解說

005-a Blossom Pink
盛開粉紅

令人聯想到花朵盛開季節的粉紅色

005-b 櫻花色

宛如櫻花般給人憐愛感印象的淺粉紅色

005-c 山櫻

彷彿山櫻那般極淺的粉紅色（淡紅色）

005-d Festive Cherry
節慶櫻

給人開朗祭典氣氛的明亮華麗櫻桃粉紅色

005-e Spring Breeze
春季微風

令人感受到春季氣息、色調偏淺的清爽綠色

005-f 抹茶

彷彿抹茶一般帶有中間黃色調的綠色

005-g Dandelion
蒲公英

彷彿蒲公英花朵的鮮豔黃色

005-h 鶯色

顏色名稱來自鶯鳥的羽毛，帶茶色的綠色

005-i 鶯茶

在喜歡茶色系的江戶時代出現的茶色系鶯鳥色。帶棕的綠。

2 配色

3 配色

4 配色

5 配色

調色盤配色重點〉

淺櫻花色與較深的綠色呈現出對比的和風色彩。以高彩度黃色與櫻桃色作為重點色表現出可愛感。

50 年代廚房粉彩

50's Kitchen Pastels

50 年代粉彩色風格冰箱以及美耐皿杯、賽璐璐材質的廚房用品。使用明亮的薄荷綠及黃色等，打造出可愛的美式風格。

意象字	愉悅／輕快／自由／躁動／可愛

配色調色盤

006-a	006-b	006-c	006-d	006-e	006-f	006-g	006-h	006-i
C 30 R 191	C 30 R 188	C 47 R 142	C 13 R 231	C 5 R 246	C 0 R 245	C 0 R 248	C 3 R 240	C 6 R 242
M 2 G 220	M 0 G 226	M 0 G 207	M 12 G 215	M 5 G 239	M 40 G 178	M 27 G 205	M 44 G 165	M 17 G 216
Y 38 B 177	Y 10 B 232	Y 23 B 205	Y 72 B 92	Y 30 B 194	Y 22 B 175	Y 15 B 201	Y 55 B 113	Y 40 B 163
K 0	K 0	K 0	K 0	K 0	K 0	K 0	K 0	K 0

色名及解說

006-a Fifties Mint
50 年代薄荷

常見於 50 年代生活雜貨的薄荷綠色

006-b Blue Fridge
藍色冰箱

50 年代常用來做為冰箱顏色的帶粉彩綠色調的藍色

006-c Melamine Turquoise
美耐皿土耳其綠

復古風格美耐皿杯子或者餐具上會使用的土耳其綠

006-d Strong Citron
強烈柑橘

彷彿香橙果實或柑橘類果汁那樣色彩強烈的帶綠調黃色

006-e Light Buttercup
淡毛茛

將毛茛花的顏色打淡形成的黃色

006-f Retro Flamingo
復古火鶴

在 50 年代復古物品上常見的火鶴粉紅色

006-g Pink Fridge
粉紅冰箱

50 年代常用來做為冰箱顏色的粉彩色調粉紅色

006-h Bakelite Orange
賽璐璐橘

在復古賽璐璐雜貨或者裝飾品上常見的橘色

006-i Rattan Beige
藤米色

復古編藤材料的家具或雜貨上常見的自然米色

2配色

3配色

4配色

5配色

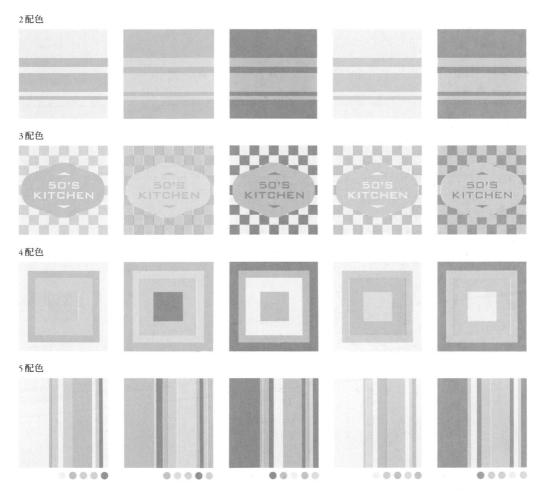

調色盤配色重點

使用主張色調的沉穩粉彩配色酌以濃淡調整，以屬於前進色的暖色系柑橘色調及橘色表現出愉悅。

No.
0
0
7

斑比
Bambi

表現出森林裡的小鹿在柔和的日光中、嫩青草地上與夥伴們開心時光的色彩組。

意象字	年輕／老實／溫暖／友善／開朗

配色調色盤

007-a	007-b	007-c	007-d	007-e	007-f	007-g	007-h	007-i
C 3　R 244 M 30　G 193 Y 55　B 123 K 0	C 22　R 191 M 42　G 145 Y 73　B 75 K 12	C 3　R 252 M 0　G 247 Y 38　B 181 K 0	C 22　R 207 M 0　G 235 Y 2　B 248 K 0	C 22　R 213 M 3　G 221 Y 73　B 94 K 0	C 5　R 249 M 0　G 242 Y 60　B 127 K 0	C 40　R 163 M 0　G 214 Y 25　B 202 K 0	C 48　R 148 M 18　G 178 Y 62　B 118 K 0	C 0　R 241 M 55　G 143 Y 75　B 67 K 0

色名及解說

007-a Young Deer
小鹿

如同小鹿那柔軟毛皮般帶著橘色的淺棕色

007-b Bambi Brown
斑比棕

令人聯想到小鹿斑比，帶著柔和氛圍的棕色

007-c Cutie Yellow
可愛黃

可愛又明亮、給人印象天真感的淡黃色

007-d Bambino
bambino（義大利文）

義大利文中男孩的意思，溫柔又惹人憐愛的淡藍色

007-e Light Sprout
淡嫩芽

彷彿剛發芽的嫩芽，生氣蓬勃感的淡綠色

007-f Butterfly Yellow
蝴蝶黃

如同黃粉蝶翅膀那樣的淡色調黃

007-g Green River Mist
綠河霧

令人聯想到飄盪著霧霭的河流，帶著藍色調的綠色

007-h Forest Shade
森林蔭影

以森林中樹影為意象打造出令人感到安穩的綠色

007-i Happiness Orange
喜悅橘

令人感受到喜悅滲進內心擴散開，年輕又開朗的橘色

2配色

3配色

4配色

5配色

調色盤配色重點

以高明度的暖色調及綠色打造出自然的配色。以橘色作為重點色表現出活力,藍色則補充天真無邪感。

奶昔

No. 008

Milk Shake

營養豐富，將牛奶與冰淇淋混合在一起，打造出有著溫和色調的奶昔。是能夠在受到女孩子歡迎的裝潢等處常見的柔軟、溫和且帶甜蜜度的色調。

意象字	可放鬆／寬心／溫柔／暖心／寬容

配色調色盤

▌008-a	▌008-b	▌008-c	▌008-d	▌008-e	▌008-f	▌008-g	▌008-h
C 6 R 241	C 0 R 255	C 35 R 179	C 0 R 248	C 18 R 219	C 6 R 238	C 25 R 200	C 35 R 179
M 17 G 218	M 5 G 245	M 57 G 124	M 28 G 204	M 0 G 234	M 32 G 186	M 3 G 227	M 47 G 143
Y 30 B 184	Y 17 B 220	Y 59 B 100	Y 6 B 215	Y 34 B 188	Y 63 B 104	Y 9 B 233	Y 42 B 135
K 0	K 0	K 0	K 0	K 0	K 0	K 0	K 0

色名及解說

▌008-a Mocha Cream
摩卡奶油

像是摩卡口味奶油一般的天然米色

▌008-b Vanilla Shake
香草奶昔

如同香草奶昔一般的輕淡柔和黃色

▌008-c Mocha Shake
摩卡奶昔

彷彿摩卡奶昔般的柔和棕色

▌008-d Strawberry Shake
草莓奶昔

如同草莓奶昔般的柔和粉紅色

▌008-e Melon Shake
香瓜奶昔

彷彿香瓜奶昔那略帶柔和黃色調的淡綠色

▌008-f Caramel Syrup
焦糖糖漿

如同焦糖糖漿那具柔和感且帶黃色調的橘色

▌008-g Creamy Blue
奶油藍

帶著奶油感的柔和淡藍色

▌008-h Chocolate Shake
巧克力奶昔

彷彿巧克力奶昔那柔和的灰棕色

2 配色

3 配色

4 配色

5 配色

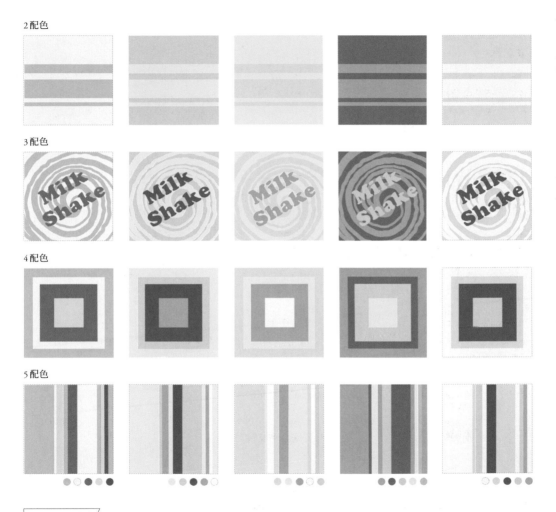

調色盤配色重點

以壓低彩度的柔和米色與棕色為基調，添加令人能夠聯想風味及香氣的高明度色來表現出圓融感。

No.
0
0
9

杯子蛋糕
Cupcakes

有著五彩繽紛糖霜而美麗萬分的紐約式杯子蛋糕。粉彩色調散發出香草、巧克力的香氣，柔和的甜點裝飾色調。

意象字	甜蜜／美味的／溫柔／愉悅／可愛

配色調色盤

009-a	009-b	009-c	009-d	009-e	009-f	009-g	009-h
C 0 R 244	C 28 R 195	C 40 R 161	C 59 R 113	C 7 R 229	C 17 R 216	C 0 R 253	C 2 R 252
M 41 G 177	M 0 G 225	M 0 G 216	M 77 G 69	M 34 G 177	M 26 G 196	M 13 G 228	M 0 G 253
Y 10 B 193	Y 32 B 191	Y 11 B 228	Y 80 B 57	Y 57 B 113	Y 2 B 221	Y 35 B 178	Y 7 B 243
K 0	K 0	K 0	K 19	K 5	K 0	K 0	K 0

色名及解說

009-a Confetti Pink
紙花粉紅

在慶賀用的紙花或點心裝飾上常見的粉紅色

009-b Mint Icing
薄荷糖霜

餅乾或蛋糕糖霜上常見到的薄荷綠色

009-c Blue Mint
藍薄荷

薄荷糖等點心上常見的淺藍色

009-d Chocolate Sauce
巧克力醬

彷彿巧克力醬的帶紅色調棕

009-e Muffin Orange
瑪芬橘

令人想到橘子瑪芬的中間色調橘

009-f Sweet Lilac
甜蜜紫丁香

宛如有著甜蜜香氣紫丁花的淺色調帶紅紫色

009-g Custard
奶黃醬

如同奶黃醬一般有著柔軟甜蜜感的黃色

009-h Vanilla Cream
香草奶油

彷彿香草奶油般帶黃色的白

2配色

3配色

4配色

5配色

調色盤配色重點

以五彩繽紛淡色為基調。深棕色為配色添加明暗對比，香草奶油則給人清新感受。

可愛鄉間
Pretty Country

乾稻草、玉米麵包、燕麥片與木頭香氣。令人聯想到溫暖美國鄉間情調的自然色彩。

意象字	天然／放鬆的／安穩／復古／開朗

配色調色盤

010-a	010-b	010-c	010-d	010-e	010-f	010-g	010-h	010-i
C 17 R 211	C 28 R 198	C 40 R 169	C 53 R 140	C 46 R 143	C 8 R 229	C 0 R 251	C 36 R 178	C 4 R 246
M 60 G 127	M 20 G 190	M 23 G 178	M 44 G 136	M 13 G 189	M 50 G 152	M 23 G 209	M 50 G 136	M 12 G 230
Y 28 B 143	Y 76 B 84	Y 57 B 125	Y 75 B 84	Y 8 B 217	Y 32 B 148	Y 45 B 149	Y 75 B 78	Y 17 B 213
K 0	K 0	K 0	K 0	K 3	K 0	K 0	K 0	K 0

色名及解說

010-a Country Rose
鄉間玫瑰
鄉間風格的玫瑰印花布上常見的玫瑰紅

010-b Fall Pasture
秋季牧場
令人聯想到秋季將近時逐漸枯黃的牧草地，略帶黃色調的綠色

010-c Grassy Hay
乾草堆
如同牧場乾草那樣略帶乾燥感的綠色

010-d Dried Basil
乾燥羅勒
如同香草中的乾燥羅勒那樣，給人帶有香氣印象的橄欖綠調綠色

010-e Pastoral Sky
田園天空
令人聯想到寧靜田園中那柔和青空的藍色

010-f Rosy Dusk
玫瑰暮靄
黃昏時分在天空上那溫和中間色調的玫瑰粉紅

010-g Corn Bread
玉米麵包
彷彿美國風格那剛烤好的玉米麵包般，熱騰騰又美味的黃色

010-h Country Oak
鄉間橡木
使人聯想到橡木製成的鄉間風格家具，帶黃的棕色

010-i Oatmeal
麥片
如同麥片一般柔和又質樸的米色

2配色

3配色

4配色

5配色

調色盤配色重點

中間色調的暖色系與深淺不一的綠色系給人天然印象的配色。沉穩的藍色能作為使人感到溫柔的重點色。

No.
0
1
1

復古電話
Retro Telephones

可愛且惹人憐愛的復古風格美國電話。即使到了現在也讓人覺得講起
電話來十分溫暖、令人感到放鬆，復古而使人有親切感的色調組。

意象字	寬容／溫暖／復古／有人性的／沉穩

配色調色盤

011-a	011-b	011-c	011-d	011-e	011-f	011-g	011-h
C 4　R 240	C 28　R 195	C 10　R 232	C 5　R 233	C 52　R 127	C 47　R 151	C 4　R 246	C 23　R 200
M 33　G 190	M 5　G 218	M 23　G 204	M 57　G 136	M 2　G 199	M 24　G 171	M 18　G 215	M 67　G 109
Y 20　B 186	Y 33　B 185	Y 30　B 178	Y 85　B 46	Y 28　B 194	Y 57　B 125	Y 46　B 150	Y 75　B 68
K 0	K 0	K 0	K 0	K 0	K 0	K 0	K 0

色名及解說

011-a　Chatty Pink
多話粉紅

有著喜愛聊天氣氛，柔和
又溫暖的粉紅色

011-b　Mild Mint
柔和薄荷

令人感受到薄荷那柔和的
刺激感，帶黃的淺綠色

011-c　Mocha Teak
摩卡柚木

柚木材料常見的天然摩卡
色調風格的淺棕色

011-d　Marigold Orange
金盞菊

金盞菊花上常見的深橘色

011-e　Retro Turquoise
復古土耳其綠

在復古雜貨又或裝飾品上
常見的土耳其綠色

011-f　Mugwort Leaf
艾蒿葉

艾草葉片上常見的灰色調
綠色

011-g　Butter Popcorn
奶油爆米花

如同奶油風味爆米花那樣
的柔和黃色

011-h　Warm Brick
溫暖煉瓦

常見於具備溫暖紅色的煉
瓦，帶有棕色調的橘色

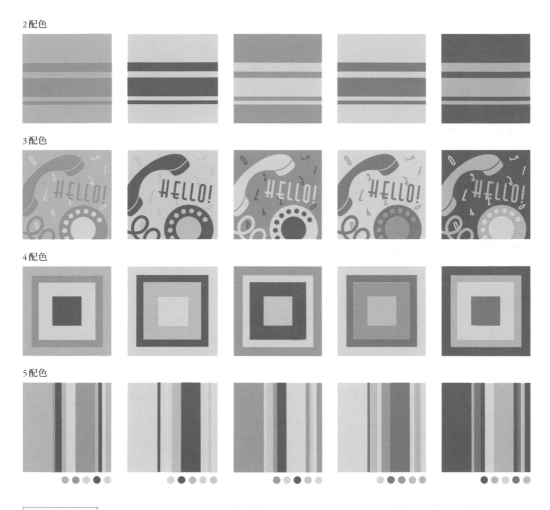

2配色

3配色

4配色

5配色

調色盤配色重點

以低彩度略帶灰色的粉彩色為主。溫暖的橘色及煉瓦色能使人產生懷舊的氣氛。

馬卡龍宴會
Macaron Party

融合了杏仁與水果等風味的甜點馬卡龍。那圓滾滾一口尺寸的形狀及美麗的色彩非常受到女孩子歡迎。遲疑著該拿哪個好也令人滿心歡喜，五彩繽紛的馬卡龍色彩。

意象字	快樂／暖洋洋的／迷人／友善／和平

配色調色盤

012-a	012-b	012-c	012-d	012-e	012-f	012-g	012-h
C 2　R 241	C 0　R 238	C 2　R 248	C 38　R 173	C 2　R 251	C 42　R 165	C 0　R 246	C 11　R 220
M 48　G 157	M 62　G 128	M 19　G 217	M 63　G 111	M 13　G 224	M 25　G 172	M 35　G 189	M 63　G 122
Y 66　B 89	Y 33　B 134	Y 32　B 178	Y 75　B 73	Y 54　B 136	Y 71　B 96	Y 13　B 195	Y 35　B 130
K 0	K 0	K 0	K 0	K 0	K 0	K 0	K 0

色名及解說

012-a Mango Orange
芒果橘

彷彿窺見芒果果肉般的菊色

012-b Rose Berry
玫瑰莓果

有如粉紅色果實那樣有著女人味的玫瑰粉紅

012-c Almond Cream
杏仁奶油

彷彿杏仁奶油般略帶橘色的奶油色

012-d Mild Mocha
溫和摩卡

令人聯想到有著柔和溫醇風味的摩卡咖啡，有著沉穩感的棕色

012-e Citron Cream
香橙奶油

如同香橙奶油般令人感受到微酸風味的黃色

012-f Green Tea Cream
綠茶奶油

如同綠茶奶油般帶黃色調的綠色

012-g Meringue Pink
蛋白霜粉紅

有如粉紅色蛋白霜般令人感到溫柔甜蜜感的粉紅色

012-h Framboise
覆盆子

令人感受到覆盆子（木莓）那酸甜氣味的粉紅色

2配色

3配色

4配色

5配色

調色盤配色重點

具備酸甜感的暖色系及帶有自然感的綠色。棕色作為明度對比，讓整體看起來給人風味更為豐富的印象。

露臺午餐

Terrace Brunch

享用午餐的同時也享受戶外微風，飲食內容健康又能放鬆身心的露臺午餐。就像那些對於心靈及身體都非常健康的蔬菜及蛋包等，使人感到心情安穩、美味的色彩。

| 意象字 | 平靜／自然／溫暖／悠閒／放鬆 |

一 配色調色盤

013-a	013-b	013-c	013-d	013-e	013-f	013-g	013-h	013-i
C 48 R 137	C 20 R 212	C 67 R 101	C 6 R 230	C 0 R 253	C 25 R 198	C 36 R 179	C 20 R 202	C 2 R 252
M 10 G 195	M 0 G 236	M 36 G 138	M 63 G 123	M 13 G 230	M 56 G 130	M 27 G 174	M 83 G 75	M 12 G 224
Y 3 B 231	Y 4 B 245	Y 85 B 74	Y 80 B 56	Y 24 B 199	Y 70 B 81	Y 75 B 86	Y 60 B 81	Y 67 B 103
K 0	K 0	K 0	K 0	K 0	K 0	K 0	K 0	K 0

一 色名及解說

013-a Afternoon Blue
下午茶藍

令人聯想到晴空下的安穩午後，沉穩的藍色

013-b Gentle Wind
紳士風格

來自令人心靈安穩的微風印象，淡藍色

013-c Spinach
菠菜

彷彿菠菜那種帶有強烈黃色調的綠色

013-d Boiled Carrot
水煮紅蘿蔔

如同煮過的紅蘿蔔展現的橘色

013-e Eggshell Cream
蛋殼奶油

彷彿雞蛋殼那種帶有略略橘色的米色

013-f Danish Brown
丹麥麵包棕

飄盪著有如丹麥麵包香氣的柔和棕色

013-g Olive Pickles
醃橄欖

如同醃橄欖呈現的帶黃色調綠色

013-h Cranberry Juice
蔓越莓汁

如同蔓越莓果汁那樣帶著紅紫色的紅

013-i Omelet
蛋包

使人聯想到蛋包的溫和明亮黃色

2配色

3配色

4配色

5配色

調色盤配色重點

色調強烈的暖色系與深淺不一的棕色勾起食慾。對照色相的藍色給人清爽的印象。

No. 014

甜蜜巧克力櫻桃派
Sweet Cocoa Cherry Pie

酸酸甜甜的櫻桃與香氣十足的巧克力合而為一的熱騰騰櫻桃派。散發出甜蜜中帶著些許苦味的溫柔色彩。

| 意象字 | 溫暖／放鬆／美味／會心一笑／安心感 |

配色調色盤

014-a	014-b	014-c	014-d	014-e	014-f	014-g	014-h
C 35 R 174	C 24 R 203	C 28 R 188	C 0 R 255	C 0 R 245	C 25 R 199	C 20 R 202	C 0 R 254
M 47 G 139	M 4 G 227	M 98 G 34	M 4 G 248	M 40 G 177	M 47 G 148	M 86 G 67	M 10 G 236
Y 48 B 121	Y 9 B 232	Y 98 B 35	Y 8 B 238	Y 30 B 162	Y 50 B 121	Y 63 B 75	Y 17 B 216
K 5	K 0	K 0	K 0	K 0	K 0	K 0	K 0

色名及解說

014-a Warm Shadow
溫暖暗影

在溫暖之處的陰影中常見的帶有溫暖紅色調的灰棕色

014-d Flour Beige
麵粉米

彷彿看見小麥粉那樣的自然淡米色

014-g Cherry Sauce
櫻桃醬

如同櫻桃醬那樣令人感受到甜蜜而柔滑的紅色

014-b Softly Blue
柔軟藍

使人心中溫和柔軟情感油然而生的淡藍色

014-e Melting Pink
心軟粉紅

有著柔軟到似乎要融化般的帶黃色調粉紅

014-h Creamy Crust
奶油感派皮

派皮等常見的溫和帶黃色調米色

014-c Cherry Red
櫻桃紅

如同大紅色熟透櫻桃般的鮮豔紅色

014-f Baked Brown
烘焙棕

令人聯想到烤得香噴噴的點心，淡棕色

2配色

3配色

4配色

5配色

調色盤配色重點

基礎上使用紅色系與棕色系的同色調配色。柔和的藍色添加了一些清爽感。

夢幻雞尾酒
Dreamy Cocktails

五花八門、種類繁多的口味與香氣，為歡欣對話增添情趣的雞尾酒。
本調色盤收集了色彩美麗且時髦的雞尾酒色彩。

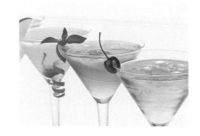

意象字	夢幻／奇幻／愉悅／輕鬆／如歌般的

配色調色盤

015-a	015-b	015-c	015-d	015-e	015-f	015-g	015-h	015-i
C 40 R 170	C 10 R 238	C 27 R 194	C 0 R 246	C 6 R 229	C 0 R 245	C 36 R 174	C 36 R 173	C 27 R 195
M 12 G 193	M 6 G 228	M 34 G 174	M 40 G 174	M 60 G 132	M 37 G 186	M 57 G 124	M 27 G 180	M 0 G 229
Y 70 B 103	Y 65 B 112	Y 0 B 211	Y 65 B 95	Y 15 B 161	Y 7 B 202	Y 0 B 180	Y 0 B 218	Y 8 B 236
K 0	K 0	K 0	K 0	K 0	K 0	K 0	K 0	K 0

色名及解說

015-a Mojito Mint
莫吉托薄荷

令人聯想到添加了大量薄荷的莫吉托雞尾酒，薄荷綠色

015-b Limoncello
檸檬甜酒

以義大利的檸檬利口酒Limoncello印象打造出來的黃色

015-c Violet Fizz
紫羅蘭費士

令人聯想到雞尾酒中的紫羅蘭費士，明亮的紫羅蘭色

015-d Apricot Fizz
杏子費士

如同杏子費士雞尾酒一般的橘色

015-e Pink Lady
紅粉佳人

如同在基底酒琴酒當中加入石榴果汁打造成的雞尾酒粉紅色

015-f Pink Punch
粉紅賓治

以草莓等果汁製作成的水果賓治般的淺粉紅色

015-g Violet Liqueur
紫羅蘭利口酒

使用了三色堇製作的紫羅蘭利口酒般華麗而帶紅色調的紫色

015-h Blue Moon
藍月

使用紫羅蘭利口酒製作的雞尾酒，彷彿藍色月亮般的藍

015-i Blue Tail Fly
Blue Tail Fly（譯註：歌曲名稱）

藍色庫拉索與奶油打造成的雞尾酒那樣淡淡的土耳其藍色

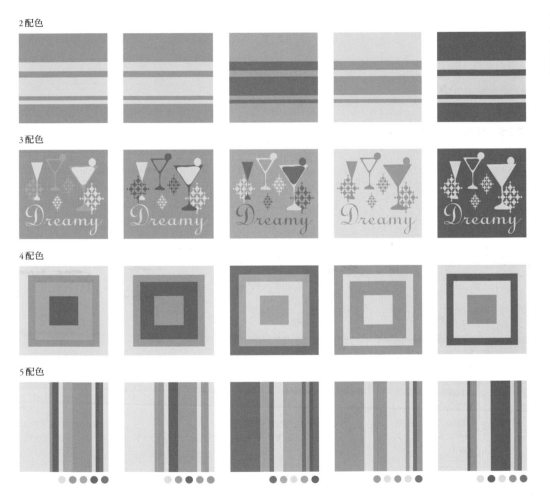

2配色

3配色

4配色

5配色

調色盤配色重點

高彩度且深淺不一的主張色調搭配。紫色與粉紅色系較多,提升了整體的華麗感。

水果糖
Fruit Drops

如同小小水果糖那樣多汁而明亮的色調。適合初夏到夏季之間的氣氛，生氣蓬勃的色彩。

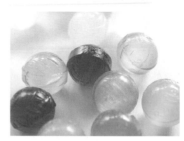

意象字	輕鬆／俐落／有彈性／開朗／健康

配色調色盤

016-a	016-b	016-c	016-d	016-e	016-f	016-g	016-h
C 0 R 233	C 0 R 241	C 7 R 245	C 25 R 207	C 0 R 244	C 4 R 230	C 28 R 198	C 13 R 232
M 80 G 83	M 52 G 151	M 0 G 239	M 3 G 217	M 48 G 157	M 73 G 101	M 5 G 214	M 0 G 236
Y 18 B 133	Y 30 B 149	Y 68 B 106	Y 85 B 60	Y 78 B 63	Y 50 B 99	Y 62 B 122	Y 50 B 152
K 0	K 0	K 0	K 0	K 0	K 0	K 0	K 0

色名及解說

016-a Brilliant Cherry
明亮櫻桃

帶有光輝感且俐落的櫻桃紅

016-b Juicy Peach
多汁桃子

彷彿多汁的桃子肉般的桃子粉紅色

016-c Sour Lemon
酸檸檬

令人聯想到酸滋滋檸檬的鮮豔檸檬黃

016-d Bright Citrus
明亮香橙

令人聯想到明亮閃耀的柑橘類水果，帶有俐落黃色調的綠色

016-e Juicy Orange
多汁橘子

使人想起水嫩多汁的橘子果肉，鮮豔的橘色

016-f Strawberry Candy
草莓糖

彷彿草莓糖般令人感受到甜蜜的紅色

016-g Sour Lime
酸萊姆

以帶有酸味的萊姆印象打造出的帶黃色調綠色

016-h Frosted Lime
霧面萊姆

彷彿被冰霜或砂糖覆蓋的萊姆，接近亮黃色的綠色

2配色

3配色

4配色

5配色

調色盤配色重點

混合了以高彩度明亮色調統整的粉紅色系及黃綠色系。橘色作為重點色給人有活力的印象。

No. 017 夏威夷可愛風
Hawaiian Cute

朱槿、九重葛、木瓜以及椰子。結合了熱帶花卉與水果及清爽的海洋色彩，令人感受到度假氣氛的夏威夷色彩。

意象字	魅惑感／興沖沖／寬闊／芬芳／快樂

配色調色盤

017-a	017-b	017-c	017-d	017-e	017-f	017-g	017-h	017-i
C 0 R 244	C 0 R 236	C 0 R 244	C 16 R 224	C 47 R 154	C 60 R 98	C 40 R 171	C 18 R 205	C 0 R 255
M 47 G 158	M 69 G 112	M 40 G 180	M 3 G 230	M 35 G 153	M 3 G 190	M 12 G 191	M 85 G 68	M 1 G 254
Y 87 B 38	Y 26 B 136	Y 3 B 204	Y 47 B 158	Y 86 B 65	Y 28 B 192	Y 90 B 54	Y 34 B 111	Y 4 B 248
K 0	K 0	K 0	K 0	K 0	K 0	K 0	K 0	K 0

色名及解說

017-a Papaya Orange
木瓜橘

如同成熟木瓜果肉般的鮮艷橘色

017-b Guava Pink
粉紅芭樂
如同芭樂果肉的粉紅色

017-c Hibiscus Pink
朱槿粉紅
常見於粉紅色朱槿上的芬芳粉紅色

017-d Noni Green
諾麗綠

如同健康而非常受歡迎的諾麗果那樣的淡綠色

017-e Green Coconut
綠色椰子
如同椰子果實那樣帶黃色調的綠色

017-f Ocean Turquoise
海洋土耳其
像是海洋那樣帶綠色感的土耳其藍

017-g Tropic Lime
南國萊姆
令人聯想到南國萊姆般帶著鮮豔黃色感的綠色

017-h Bougainvillea Rose
九重葛玫瑰
常見於九重葛花朵上那有著強烈紅紫色調的紅色

017-i Coconut Milk
椰奶
椰奶那樣帶著淡淡黃色調的白色

2配色

3配色

4配色

5配色

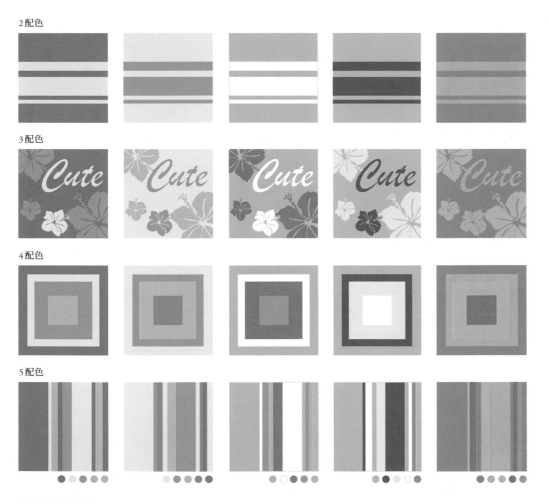

調色盤配色重點

以深淺不一的粉紅及綠色作為配色基礎。橘色及土耳其藍填補了華麗的度假勝地氣氛。

No. 018

大波斯菊田

Cosmos Field

在秋風中搖曳的楚楚可憐大波斯菊。每當秋天氣息接近時便讓人覺得懷念，那帶紫的色調及卡其綠色共鳴的秋季色彩。

| 意象字 | 充足／豐饒／饒富趣味／休閒／放鬆 |

配色調色盤

018-a	018-b	018-c	018-d	018-e	018-f	018-g	018-h	018-i
C 13 R 215	C 53 R 134	C 15 R 214	C 4 R 249	C 0 R 249	C 52 R 143	C 6 R 234	C 19 R 205	C 50 R 145
M 68 G 110	M 60 G 105	M 58 G 132	M 0 G 248	M 26 G 208	M 47 G 131	M 50 G 150	M 74 G 95	M 33 G 155
Y 8 B 159	Y 80 B 67	Y 0 B 181	Y 25 B 208	Y 4 B 221	Y 84 B 68	Y 87 B 42	Y 33 B 122	Y 63 B 109
K 0	K 8	K 0	K 0	K 0	K 0	K 0	K 0	K 0

色名及解說

018-a　Cosmos Pink　大波斯菊粉紅
常見於大波斯菊花的華麗明亮粉紅色

018-b　Moist Soil　潮濕土壤
令人聯想到帶著濕氣的土壤般的棕色

018-c　Cosmos Rose　大波斯菊玫瑰色
常見於紅色大波斯菊花的華麗玫瑰粉紅色

018-d　Cream Cosmos　奶油大波斯菊
奶油大波斯菊花常見的淡綠色調黃色

018-e　Fancy Cosmos　淡粉大波斯菊
淺粉紅色大波斯菊常見的帶有幻想氣氛的粉紅色

018-f　Fall Khaki　秋季卡其
令人感受到秋季到訪的卡其色。帶黃色調的橄欖綠

018-g　Orange Cosmos　橘色大波斯菊
常見於橘色大波斯菊花的俐落橘色

018-h　Cosmos Rouge　大波斯菊胭脂紅
如同大波斯菊色調的腮紅或者口紅，略帶紫色感的俐落紅色

018-i　Fall Meadow　秋季草原
令人聯想到秋季草原，給人乾燥印象的帶灰調綠色

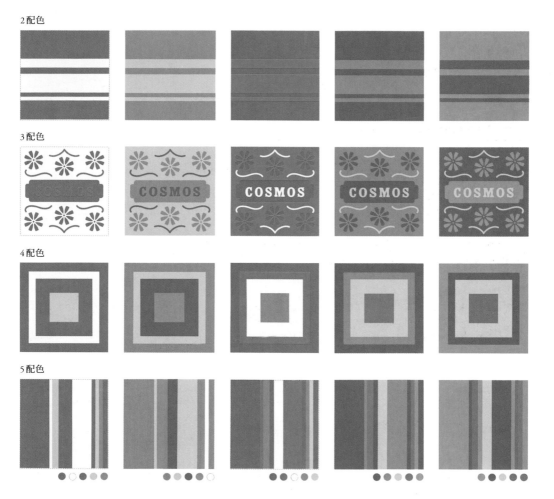

色名及解說

2配色

3配色

4配色

5配色

調色盤配色重點

針對深淺不一的紫紅色，採用對比的綠色系來調合。深棕與橘色則作為重點色來表現出秋季。

No.
019

三色菫與瑪格麗特
Pansy and Marguerite

紫色與黃色呈現美麗對比的三色菫、與清新的瑪格麗特。高揚的色調帶來活力，春季的色彩組合。

| 意象字 | 節奏感／快活／舒暢／生氣蓬勃／有彈性 |

配色調色盤

019-a	**019-b**	**019-c**	**019-d**	**019-e**	**019-f**	**019-g**	**019-h**
C 0 R 254	C 0 R 255	C 32 R 180	C 65 R 115	C 22 R 212	C 27 R 193	C 70 R 95	C 8 R 241
M 15 G 222	M 2 G 251	M 78 G 80	M 82 G 66	M 0 G 227	M 38 G 166	M 61 G 101	M 7 G 229
Y 58 B 125	Y 16 B 225	Y 0 B 154	Y 0 B 150	Y 56 B 138	Y 0 B 206	Y 0 B 173	Y 62 B 119
K 0	K 0	K 0	K 0	K 0	K 0	K 0	K 0

色名及解說

019-a Marguerite Yellow
瑪格麗特黃

白色的瑪格麗特花朵中心那非常可愛的重點黃色

019-d Pansy Violet
三色菫紫羅蘭

三色菫花瓣上帶有深度的紫羅蘭色

019-g Blue Pansy
藍色三色菫

在藍色系三色菫花上常見的帶紫色調藍色

019-b Spring Ivory
春季象牙

彷彿安穩的春日，帶有柔和溫暖感的象牙色

019-e Spring Green
春天綠

春季時勃發的新芽那水嫩綠葉般略帶黃色調的綠色

019-h Pansy Yellow
三色菫黃

三色菫花瓣上常見的俐落黃色

019-c Pansy Purple
三色菫紫

三色菫花瓣上常見的俐落紫色

019-f Spring Violet
春天紫羅蘭

常見於春季綻放的菫花等，沉穩的紫羅蘭色

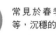

2配色

3配色

4配色

5配色

調色盤配色重點

以黃色與紫色的明亮色相搭配出對比配色。象牙色及綠色則添補些清爽感。

可愛北歐毛線

Cute Nordic Knit

溫暖明亮令人心靈安穩、鮮豔的暖色調、澄澈的天空與樹木的綠色等，這些令人聯想到豐富大自然的顏色組合在一起，成為北歐毛線用品上常見的時髦色彩。

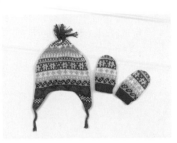

意象字	溫和／充足／開朗／愉悅／生氣蓬勃

020-a	020-b	020-c	020-d	020-e	020-f	020-g	020-h	020-i
C 35　R 174	C 45　R 159	C 0　R 244	C 0　R 237	C 68　R 104	C 5　R 219	C 8　R 229	C 0　R 248	C 50　R 133
M 3　G 218	M 33　G 157	M 47　G 159	M 65　G 121	M 80　G 69	M 88　G 60	M 48　G 157	M 32　G 191	M 73　G 79
Y 5　B 238	Y 86　B 65	Y 80　B 58	Y 27　B 139	Y 47　B 99	Y 76　B 53	Y 25　B 161	Y 48　B 136	Y 75　B 63
K 0	K 0	K 0	K 0	K 7	K 5	K 0	K 0	K 16

020-a Light Sky
淺色天空

令人聯想到天氣晴朗時的明亮天空，淡藍色

020-b Snufkin's Hat
史納夫金的帽子

令人聯想到史納夫金帽子般的帶黃色調綠色

020-c Nordic Orange
北歐橘

常見於北歐雜貨等物品的明亮溫暖橘色

020-d Nordic Pink
北歐粉紅

常見於北歐雜貨等物品的明亮華美粉紅色

020-e Plum Glass
李子玻璃

北歐紫色玻璃製品上常見的深紫色（李子色）

020-f Scandinavian Red
斯堪地那維亞紅

常見於北歐雜貨等物品的鮮活色調紅

020-g Northern Rose
北方玫瑰

盛開於北方的玫瑰展現出的柔和又沉穩的玫瑰粉紅

020-h Sunny Apricot
陽光杏桃

令人想到日光照射下的杏桃般的淡橘色

020-i Walnut Brown
核桃棕

核桃木材上常見的帶紅色調棕色

48

色名及解說

2配色

3配色

4配色

5配色

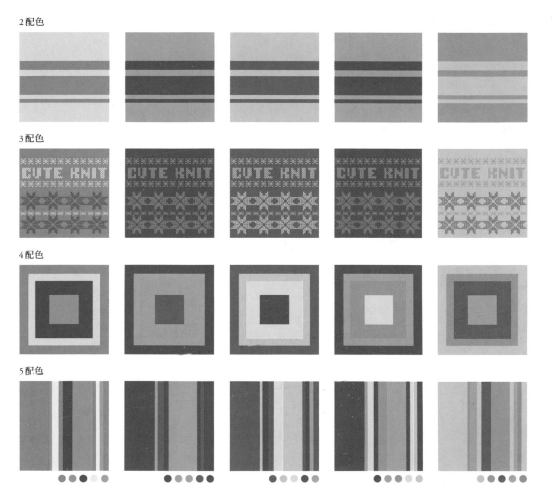

調色盤配色重點

深淺不一的暖色系色彩中添加藍色及綠色的五彩繽紛配色。使用低明度色且較小的框架來凸顯出高彩度的顏色。

巧克力薄荷蔓越莓
Chocolate Mint and Raspberry

濃厚且微苦的巧克力當中加入了清爽的薄荷香氣及酸甜蔓越莓。苦甜當中帶著一分俐落感的色彩。

| 意象字 | 帶有濃郁感／風味十足／快活／醇厚／有營養 |

021-a	021-b	021-c	021-d	021-e	021-f	021-g	021-h	021-i
C 46 R 156	C 58 R 99	C 38 R 172	C 50 R 132	C 42 R 158	C 17 R 208	C 3 R 238	C 0 R 236	C 34 R 178
M 20 G 175	M 76 G 60	M 2 G 211	M 77 G 72	M 0 G 211	M 78 G 87	M 46 G 164	M 70 G 109	M 94 G 47
Y 84 B 72	Y 86 B 41	Y 50 B 151	Y 92 B 43	Y 33 B 187	Y 53 B 93	Y 16 B 177	Y 32 B 127	Y 71 B 65
K 0	K 35	K 0	K 18	K 0	K 0	K 0	K 0	K 0

021-a Fresh Mint
新鮮薄荷

如同新鮮的薄荷一般帶有些許黃色感的強烈綠色

021-b Bitter Chocolate
微苦巧克力

可可含量成分高、略帶苦味的巧克力般的深棕色

021-c Mint Green
薄荷綠

代表薄荷色彩的清爽鮮活綠色

021-d Brownie
布朗尼

令人聯想到布朗尼（方型的巧克力蛋糕）的紅棕色

021-e Cool Mint
清涼薄荷

令人感受到清涼感氛圍的青色調綠色

021-f Raspberry Sauce
蔓越莓醬

如同蔓越莓醬那樣帶著些許紫色調，有著酸甜感的紅色

021-g Raspberry Cream
蔓越莓奶油

彷彿蔓越莓奶油般的柔和粉紅色

021-h Raspberry Rose
蔓越莓玫瑰紅

帶著蔓越莓色調的玫瑰粉紅色

021-i Raspberry Red
蔓越莓紅

有如蔓越莓一般帶著紅紫色感的深紅色

2 配色

3 配色

4 配色

5 配色

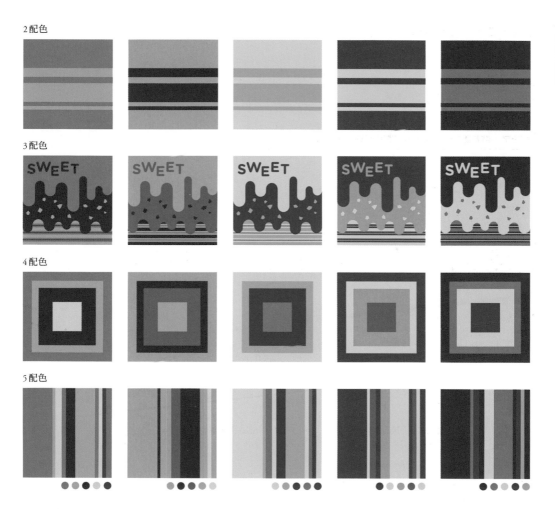

調色盤配色重點

基本上使用處於對照色相的薄荷色與紅色系作為對比配色。同時使用低明度的棕色來填補濃厚風味感。

開朗積極、
活動性、POP感配色群組

心情高昂、有活力且開朗積極的氣氛。天真無邪般的自由感。具動感的火力全開感。時髦POP感及復古POP感等。

以澄澈明亮展現出快活感的明亮色調、以及鮮豔而栩栩如生的高彩度色彩為中心的色彩群組。同時使用低明度色彩，以大膽的色調差異帶出對比，能夠表現出愉悅的繽紛五彩之多樣化流行色彩。

No.027
-
Kawaii Punchy Cute
-
page›› 064-065

No. 022

海邊泳池
Seaside Pool

炎熱的太陽、令人心情舒適的水花。令人聯想起那在海邊的泳池旁喝著飲料度過的盛夏休閒之日，清爽的夏季POP色彩。

意象字	爽快／煥然一新／晴朗／開放／自由

配色調色盤

022-a	022-b	022-c	022-d	022-e	022-f	022-g	022-h
C 0 R 239	C 60 R 92	C 44 R 160	C 0 R 249	C 55 R 110	C 24 R 207	C 5 R 248	C 3 R 250
M 63 G 124	M 0 G 194	M 7 G 193	M 30 G 194	M 0 G 200	M 3 G 222	M 0 G 243	M 3 G 247
Y 89 B 33	Y 16 B 215	Y 97 B 34	Y 60 B 112	Y 8 B 230	Y 58 B 132	Y 50 B 153	Y 12 B 231
K 0	K 0	K 0	K 0	K 0	K 0	K 0	K 0

色名及解說

022-a Summer Tangerine
夏季甌柑
彷彿夏季太陽般的炎熱甌柑（柑橘類的一種）的橘色

022-b Aqua Blue
水藍
使人想到水那樣略帶綠色的藍色

022-c Lime Glass
萊姆綠草
就像那有著萊姆色的青翠綠草般，有著鮮豔黃色調的綠色

022-d Orange Soda
橘子汽水
宛如橘子汽水一般的明亮橘色

022-e Splash Blue
水花藍
就像嘩啦啦水花聲般有著明亮清爽感的藍色

022-f Lime Water
萊姆水
以添加了萊姆的飲用水或者乳液為概念打造出明亮的萊姆綠色

022-g Pale Citrus
蒼白柑橘
有如柑橘類果汁那樣的淡黃色

022-h Ivory Tile
象牙磁磚
彷彿象牙色磁磚那樣略帶米色調的亮白色

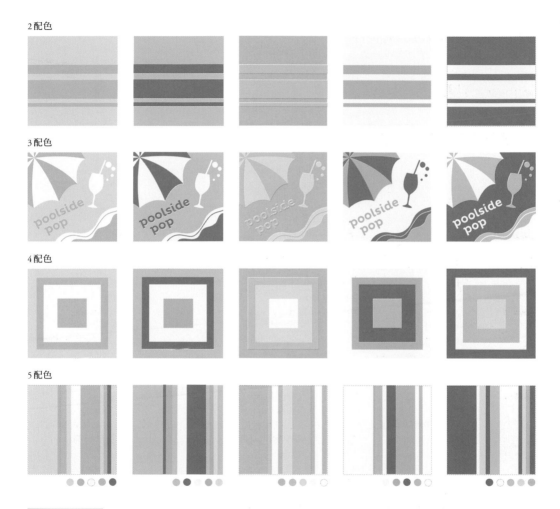

2 配色

3 配色

4 配色

5 配色

調色盤配色重點

以對比的橘色及水藍色為主。綠色及其他高明度色則補充清爽感。

可愛俗氣復古風
Kawaii Retro Kitsch

在復古風格玩具以及飾品當上常見到的那些令人喜悅不已的色彩。有些俗氣卻又帶有流行感的調色盤。

意象字	有趣／心情浮躁／愉快／便宜／可愛

配色調色盤

023-a	023-b	023-c	023-d	023-e	023-f	023-g	023-h	023-i
C 0 R 233	C 52 R 135	C 2 R 237	C 0 R 245	C 30 R 193	C 8 R 240	C 45 R 144	C 70 R 62	C 0 R 242
M 83 G 77	M 3 G 193	M 56 G 143	M 38 G 184	M 5 G 213	M 13 G 217	M 0 G 211	M 22 G 158	M 52 G 150
Y 68 B 67	Y 72 B 104	Y 7 B 177	Y 6 B 202	Y 60 B 127	Y 73 B 88	Y 5 B 237	Y 6 B 209	Y 64 B 90
K 0	K 0	K 0	K 0	K 0	K 0	K 0	K 0	K 0

色名及解說

023-a	Kitsch Cherry 俗氣櫻桃	令人想到玩具的櫻桃等塑膠色彩的紅色

023-d	Pink Baloon 粉紅氣球	像是吹飽飽的粉色氣球那樣輕巧可愛的粉紅色

023-g	Kids Blue 兒童藍	活力十足、給人孩子氣印象的淡藍色

023-b	Toy Frog 玩具青蛙	彷彿活力十足的青蛙玩偶那樣明亮的綠色

023-e	Little Sprout 小小新芽	如同幼小的嫩芽般天真無邪而可愛的黃綠色

023-h	Blue Duck 藍色鴨子	藍色的鴨子玩偶或者玩具上常見的藍色

023-c	Cutie Pink 可愛粉紅	充滿女孩子氣氛的可愛女性化粉紅色

023-f	Bath Duck Yellow 浴室鴨鴨黃	漂浮在浴缸當中那黃色小鴨般的黃色

023-i	Light Mandarin 淺色柑橘	明亮而友善。有著柔和印象感的淡橘色

2配色

3配色

4配色

 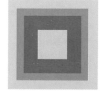 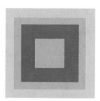

5配色

▷ 調色盤配色重點

以高明度的明亮色彩為中心,搭配較鮮豔的色彩營造出活力感。粉紅色與紅色則強調出可愛感。

No.
024

可愛夢幻裝飾
Kawaii Decora Fancy

橘子果醬、螢光筆、哈密瓜汽水、色淡而明亮的金色假髮等。以我行我素自由行動的女孩子為意象打造出的愉悅流行色彩。

意象字	輕挑的／愉快／開心／廉價／開朗

配色調色盤

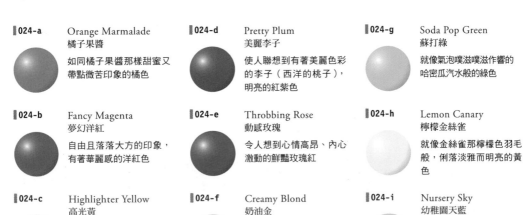

024-a	024-b	024-c	024-d	024-e	024-f	024-g	024-h	024-i
C 0 R 242	C 0 R 233	C 18 R 222	C 27 R 190	C 0 R 233	C 5 R 243	C 40 R 168	C 7 R 245	C 36 R 171
M 53 G 147	M 77 G 91	M 0 G 228	M 75 G 89	M 80 G 84	M 14 G 225	M 0 G 210	M 0 G 240	M 4 G 216
Y 75 B 68	Y 15 B 140	Y 75 B 88	Y 0 B 157	Y 40 B 107	Y 22 B 202	Y 58 B 134	Y 58 B 133	Y 0 B 244
K 0	K 0	K 0	K 0	K 0	K 0	K 0	K 0	K 0

色名及解說

024-a Orange Marmalade
橘子果醬

如同橘子果醬那樣甜蜜又帶點微苦印象的橘色

024-b Fancy Magenta
夢幻洋紅

自由且落落大方的印象，有著華麗感的洋紅色

024-c Highlighter Yellow
高光黃

如同黃色螢光筆那樣明亮又俐落，帶點綠色感的黃色

024-d Pretty Plum
美麗李子

使人聯想到有著美麗色彩的李子（西洋的桃子），明亮的紅紫色

024-e Throbbing Rose
動感玫瑰

令人想到心情高昂、內心激動的鮮豔玫瑰紅

024-f Creamy Blond
奶油金

令人聯想到柔軟淡金色髮絲的明亮亞麻色（米色）

024-g Soda Pop Green
蘇打綠

就像氣泡嘆滋嘆滋作響的哈密瓜汽水般的綠色

024-h Lemon Canary
檸檬金絲雀

就像金絲雀那檸檬色羽毛般，俐落淡雅而明亮的黃色

024-i Nursery Sky
幼稚園天藍

在幼稚園當中經常塗抹在牆壁上或者天花板上描繪天空的藍色

2 配色

3 配色

4 配色

5 配色

調色盤配色重點

混合栩栩如生的色調與柔和的色彩。活用色調的強弱，結合強度與軟甜的配色。

No.
0
2
5

彩虹之舞
Rainbow Dance

以輕巧的彩虹作為創作概念。使用比原先彩虹的七個顏色稍微溫和一些的粉紅色及淡藍色來調配。令人感受到孩童樣貌、有些夢幻而流行的色彩搭配。

意象字	晴朗／廉價／愉悅／天真／夢想

配色調色盤

025-a	025-b	025-c	025-d	025-e	025-f	025-g	025-h
C 5 R 246	C 50 R 144	C 0 R 236	C 0 R 239	C 0 R 243	C 50 R 130	C 26 R 204	C 3 R 230
M 14 G 217	M 58 G 115	M 68 G 114	M 56 G 144	M 50 G 153	M 6 G 198	M 12 G 203	M 80 G 84
Y 84 B 50	Y 0 B 178	Y 20 B 145	Y 0 B 185	Y 78 B 62	Y 6 B 229	Y 90 B 43	Y 60 B 80
K 0	K 0	K 0	K 0	K 0	K 0	K 0	K 0

色名及解說

025-a Golden Daffodil
金黃水仙

常見於喇叭水仙上的鮮豔黃色

025-b Fancy Violet
夢幻紫羅蘭

有著幻想氣氛的紫羅蘭色

025-c Fancy Rose
夢幻玫瑰

有著幻想氣氛的玫瑰粉紅色

025-d Dianthus Pink
石竹粉紅

石竹花上常見的楚楚可憐感粉紅色

025-e Sunburst Orange
朝陽橘色

給人陽光遍照感的鮮艷橘色

025-f Fancy Sky
夢幻天空

以幻想世界的天空為概念打造出沉穩的藍色

025-g Shrek Green
史瑞克綠

大受歡迎的動畫電影中溫柔的怪物，史瑞克那有著帶黃色調的綠色

025-h Red Baloon
紅色氣球

以紅色氣球為概念調配出色調鮮豔的紅色

2配色

3配色

4配色

5配色

> 調色盤配色重點

結合鮮艷及明亮色彩的五彩繽紛配色。使用較多暖色系的前進色，表現出喜悅。

活力洋溢色彩鮮明
Vibrant and Bright

對比的互補色洋溢出活力，精力旺盛而日常的流行色彩。

意象字	愉快／雀躍／精力旺盛／有活力／神采奕奕／興奮

配色調色盤

026-a	026-b	026-c	026-d	026-e	026-f	026-g	026-h
C 4 R 230	C 57 R 112	C 43 R 160	C 50 R 141	C 0 R 240	C 8 R 241	C 56 R 132	C 17 R 207
M 68 G 113	M 16 G 178	M 83 G 67	M 9 G 188	M 60 G 132	M 11 G 220	M 66 G 98	M 76 G 90
Y 0 B 168	Y 11 B 210	Y 0 B 148	Y 62 B 122	Y 77 B 61	Y 80 B 67	Y 2 B 166	Y 13 B 143
K 0	K 0	K 0	K 0	K 0	K 0	K 0	K 0

色名及解說

026-a Posy Pink
花束粉紅

華麗的粉紅色花束當中常見的鮮豔粉紅色

026-d Spearmint Green
香薄荷綠

彷彿散溢出香薄荷氣息般的俐落清爽綠色

026-g Zippy Violet
敏捷紫羅蘭

有著快活意象、色彩俐落的紫羅蘭

026-b Buoyant Blue
漂浮藍

有如輕飄飄氣球般的藍色

026-e Lively Orange
生氣蓬勃橘

活力十足生氣蓬勃的明亮色調橘

026-h Stunning Pink
豔粉紅

具刺激性又有魅力、帶有鮮豔紫色調的粉紅色

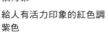

026-c Vibrant Purple
活力紫

給人有活力印象的紅色調紫色

026-f Vibrant Yellow
活力黃

帶刺激性而有快活感的栩栩如生黃色

色名及解說

2配色

3配色

4配色

5配色

調色盤配色重點

以紫色系的強烈色彩為主。紫色和其他高彩度色結合成為明快的色調對比。

可愛驚艷迷人
Kawaii Punchy Cute

華美又活力十足。採用大膽對比打造出美艷色塊的時尚服裝及指甲彩繪
等，令人驚艷的可愛色調。

| 意象字 | 廉價／大膽／熱情／興奮／快活 |

配色調色盤

027-a	027-b	027-c	027-d	027-e	027-f	027-g	027-h	027-i
C 6 R 222	C 74 R 86	C 0 R 238	C 0 R 255	C 72 R 0	C 56 R 124	C 26 R 193	C 46 R 142	C 3 R 226
M 90 G 46	M 65 G 93	M 63 G 126	M 10 G 225	M 0 G 182	M 0 G 189	M 59 G 125	M 0 G 209	M 100 G 2
Y 0 B 139	Y 0 B 168	Y 39 B 124	Y 100 B 0	Y 11 B 221	Y 100 B 39	Y 0 B 178	Y 9 B 230	Y 90 B 33
K 0	K 0	K 0	K 0	K 0	K 0	K 0	K 0	K 0

色名及解說

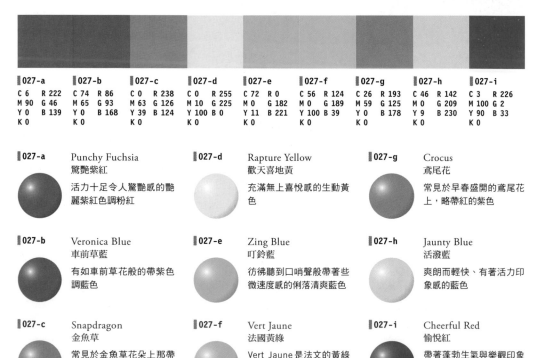

027-a Punchy Fuchsia
驚艷紫紅
活力十足令人驚艷感的艷
麗紫紅色調粉紅

027-b Veronica Blue
車前草藍
有如車前草花般的帶紫色
調藍色

027-c Snapdragon
金魚草
常見於金魚草花朵上那帶
黃色調的粉紅色

027-d Rapture Yellow
歡天喜地黃
充滿無上喜悅感的生動黃
色

027-e Zing Blue
叮鈴藍
彷彿聽到口哨聲般帶著些
微速度感的俐落清爽藍色

027-f Vert Jaune
法國黃綠
Vert Jaune是法文的黃綠
色。是一種帶有鮮艷黃色
調的綠色

027-g Crocus
鳶尾花
常見於早春盛開的鳶尾花
上，略帶紅的紫色

027-h Jaunty Blue
活潑藍
爽朗而輕快、有著活力印
象感的藍色

027-i Cheerful Red
愉悅紅
帶著蓬勃生氣與樂觀印象
的生動紅色

色名及解說

2配色

3配色

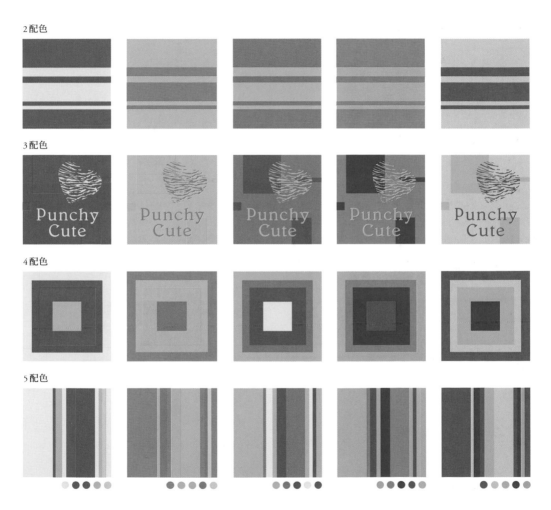

Punchy Cute

4配色

5配色

調色盤配色重點

以明亮色調為主，搭配鮮豔色調做出的配色。以強烈的對比來強調出躍動感。

No.
0
2
8

迷幻之喜
Psychedelic Delight

迷幻設計的風格曾經風靡一世，彼得・馬克斯那明亮而奇幻的畫作上經常出現這些時髦而令人欣喜的色調。

意象字	輕快／奇幻／喜悅／自由／高昂

配色調色盤

028-a	028-b	028-c	028-d	028-e	028-f	028-g	028-h	028-i
C 0 R 255	C 48 R 150	C 0 R 244	C 0 R 241	C 17 R 206	C 78 R 0	C 0 R 234	C 80 R 45	C 45 R 145
M 5 G 235	M 13 G 182	M 48 G 156	M 50 G 158	M 80 G 79	M 8 G 163	M 80 G 85	M 48 G 116	M 0 G 211
Y 90 B 0	Y 92 B 55	Y 96 B 0	Y 0 B 194	Y 5 B 147	Y 75 B 102	Y 85 B 41	Y 0 B 187	Y 8 B 232
K 0	K 0	K 0	K 0	K 0	K 0	K 0	K 0	K 0

色名及解說

028-a Tonic Lemon
檸檬通寧

給人強烈活力印象的鮮艷檸檬黃

028-d Bewitching Pink
迷人粉紅

讓人醉心而帶有魅惑感的粉紅色

028-g Flaming Red
火焰紅

如同燃燒般熱烈，帶著橘色調的紅色

028-b Green Hill
綠色山丘

以綠色山丘為意象打造出帶黃的綠色

028-e Magenta Glow
洋紅光輝

充滿熱情印象的洋紅色（紫紅色）

028-h Freedom Blue
自由藍

令人聯想到自由世界般的強烈色調藍色

028-c Orange Pop
橘子POP

橘子的碳酸汽水等給人POP印象感的橘色

028-f Bright Jade
明亮翡翠

有如明亮閃爍著光芒的翡翠那般俐落的綠色

028-i Light Azure
淡彩雲端

彷彿將天空色的顏料調淡那樣的淺藍色

2配色

3配色

4配色

5配色

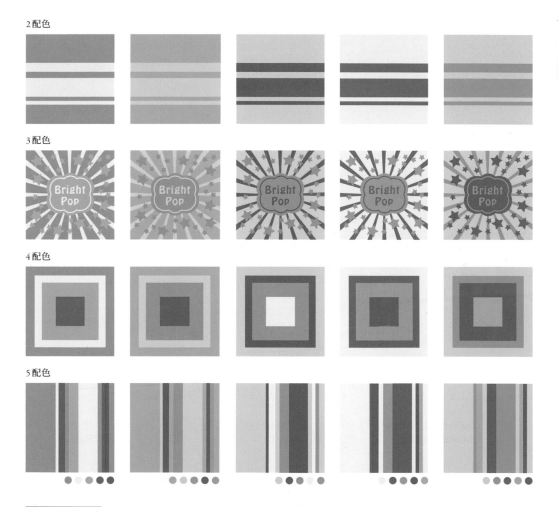

調色盤配色重點

整合了高彩度色，但在相似色調當中調整強弱及變化，做出五彩繽紛的配色。使用紫紅色與粉紅色帶出幻想氣氛。

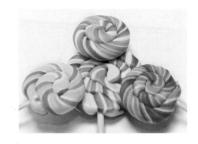

No.
029

鮮豔糖果
Candy Bright

有如酸酸甜甜的水果糖，透明而亮眼的水果鮮艷色調。

意象字	節奏感／愉悅／有活力／年輕／酸酸甜甜

配色調色盤

029-a	029-b	029-c	029-d	029-e	029-f	029-g	029-h
C 0　R 231	C 0　R 241	C 53　R 132	C 0　R 238	C 10　R 237	C 0　R 233	C 30　R 195	C 47　R 152
M 90　G 52	M 50　G 156	M 0　G 194	M 67　G 115	M 10　G 220	M 86　G 68	M 0　G 217	M 77　G 80
Y 33　B 106	Y 20　B 166	Y 81　B 85	Y 95　B 13	Y 77　B 77	Y 68　B 65	Y 80　B 78	Y 4　B 152
K 0	K 0	K 0	K 0	K 0	K 0	K 0	K 0

色名及解說

029-a Cherry Pop
櫻桃POP

色調明亮而鮮艷時髦的櫻桃紅

029-b Candy Rose
糖果玫瑰

有如玫瑰糖一般帶著甜蜜香氣的粉紅色

029-c Green Apple Candy
綠蘋果糖

彷彿蘋果糖那樣色彩生動的綠色

029-d Candy Orange
糖果橘子

宛如酸酸甜甜橘子糖果那樣生動的橘色

029-e Lemon Drop
檸檬硬糖

就像那酸滋滋檸檬硬糖般帶著些許綠色調的俐落黃色

029-f Candy Red
糖果紅

有如大紅色草莓或者蘋果糖果那種鮮豔的紅色

029-g Lime Candy
萊姆糖

使人聯想到萊姆糖果那種鮮艷的黃綠色

029-h Grape Candy
葡萄糖果

彷彿葡萄口味糖果那樣帶紅色感的紫色

2配色

3配色

4配色

5配色

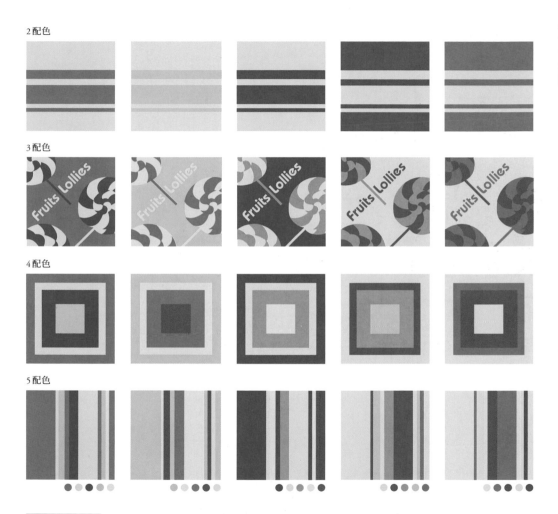

調色盤配色重點

以生動色彩的中間色調為主要配色。以紫色及黃色做為對比，突顯出整體的鮮艷感。

No.
030

氣泡糖POP
Bubblegum POP

裝滿圓圓氣泡口香糖的美式風格亮紅色口香糖販賣機。不知道會轉出什麼口味呢？真令人期待。令人感受到玩轉蛋機台時喜悅的繽紛色彩。

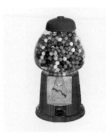

意象字	愉快／刺激／誇張／節慶／快活

配色調色盤

030-a	030-b	030-c	030-d	030-e	030-f	030-g	030-h
C 0 R 234	C 70 R 13	C 22 R 213	C 20 R 199	C 7 R 244	C 0 R 238	C 77 R 0	C 5 R 223
M 75 G 96	M 0 G 184	M 8 G 212	M 100 G 0	M 7 G 228	M 65 G 120	M 0 G 173	M 100 G 3
Y 17 B 140	Y 13 B 218	Y 95 B 0	Y 30 B 103	Y 75 B 83	Y 95 B 12	Y 65 B 122	Y 80 B 46
K 0	K 0	K 0	K 0	K 0	K 0	K 0	K 0

色名及解說

030-a Bubblegum Pink
氣泡糖粉紅
就像是粉紅色氣泡口香糖那樣俐落的粉紅色

030-d Hot Plum
熱情李子
感受到熱烈激情的李子色（紫紅色調的紅色）

030-g Snazzy Green
時髦綠
有著誇張風格的色調生動綠色

030-b Punchy Soda Blue
活力蘇打藍
令人聯想到刺激性的蘇打水，帶綠色的藍

030-e Zinger Lemon
薑汁檸檬
就像是帶著速度感般，有活力的檸檬黃色

030-h Gumball Red
口香糖球紅
口香糖機或者口香糖球那鮮艷的紅色

030-c Snappy Lime
活潑萊姆
讓人感受到微微跳躍感的萊姆綠色

030-f Bubblegum Orange
氣泡糖橘
彷彿橘子氣泡糖那樣色調生動的橘色

2配色

3配色

Bright Pop

4配色

5配色

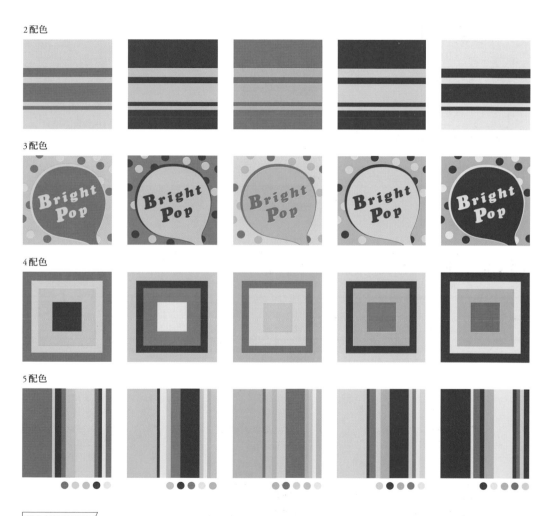

調色盤配色重點

此組配色特別留心在對照色相關係的高彩度色大膽對比。明度較低的紫紅色強調出誇張的POP感。

迷幻脈輪
Psychedelic CHAKRA

如同彩虹一般，以基本的七個顏色組成的脈輪色彩為意象，打造出帶有靈性又復古的心靈色彩。在電子音樂Goa Trance或心靈取向的美術當中常見的組合。

| 意象字 | 思考／具生命力／魔法／快活／情緒化 |

031-a	031-b	031-c	031-d	031-e	031-f	031-g	031-h
C 82 R 0	C 76 R 73	C 56 R 134	C 80 R 0	C 0 R 236	C 0 R 232	C 65 R 91	C 15 R 229
M 10 G 163	M 55 G 108	M 78 G 76	M 0 G 173	M 64 G 121	M 87 G 66	M 0 G 182	M 0 G 230
Y 12 B 209	Y 13 B 165	Y 7 B 148	Y 37 B 174	Y 89 B 33	Y 93 B 27	Y 90 B 71	Y 86 B 48
K 0	K 0	K 0	K 0	K 2	K 0	K 0	K 0

031-a　Fancy Blue　迷幻藍

令人感受到夢幻、幻想風格的帶綠色調藍色

031-b　Blue Jay Way　Blue Jay Way

由披頭四的喬治寫的曲子，令人聯想到迷幻風格Blue Jay Way的青色

031-c　Spiritual Purple　靈性紫

帶有崇高精神性或超自然感的紫色

031-d　Magical Turquoise　魔法土耳其

有如蘊藏著不可思議魅力感的土耳其綠

031-e　Carnelian Orange　紅玉髓橘

礦石中的紅玉髓上常見的鮮艷橘色

031-f　Vibrant Flame　活力火焰

有如明亮燃燒中的火焰，有著鮮艷橘色調感的紅色

031-g　Zippy Green　精力綠

快樂有活力的意象，帶著黃色調感的俐落綠色

031-h　Acid Yellow　酸黃色

帶有強烈酸味、給人有刺激感的印象，略帶綠色感而俐落的黃色

2配色

3配色

4配色

5配色

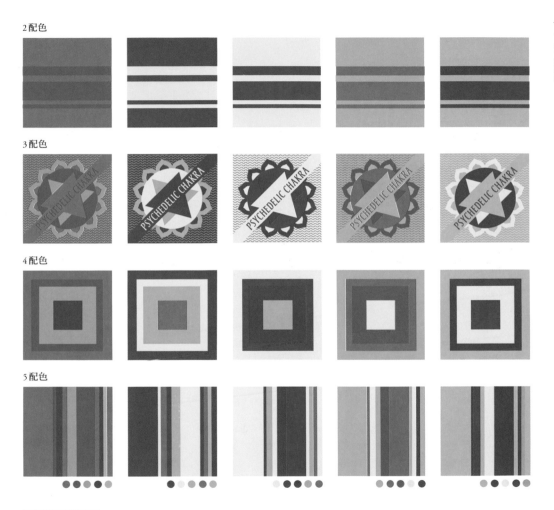

調色盤配色重點

以低明度冷色系與高彩度色作出強烈對比的色調對比配色。展現出鎮定與高昂的變化。

野餐宴會
Picnic Party

天氣晴朗時出外愉快野餐。花木及草皮的綠色、野餐時一定會有的
紅格子布、搭配美味的果實色彩，打造出健康又有活力的色彩。

意象字	快活／健康／開放／營養／爽朗

配色調色盤

032-a	032-b	032-c	032-d	032-e	032-f	032-g	032-h
C 43 R 163	C 77 R 65	C 0 R 248	C 15 R 225	C 48 R 138	C 0 R 231	C 23 R 208	C 26 R 191
M 16 G 183	M 40 G 127	M 34 G 186	M 0 G 239	M 0 G 206	M 90 G 53	M 0 G 228	M 97 G 37
Y 83 B 74	Y 68 B 100	Y 65 B 98	Y 23 B 211	Y 22 B 207	Y 41 B 97	Y 42 B 170	Y 95 B 37
K 0	K 0	K 0	K 0	K 0	K 0	K 0	K 0

色名及解說

032-a Picnic Green
野餐綠

樹木及草皮色等，野餐時
會見到的綠色

032-b Grove Green
森林綠

令人聯想到森林或林子的
色調強烈綠色

032-c Pollen Orange
花粉橘

常見於花粉，一種帶有溫
暖黃色調的橘色

032-d Tender Breeze
徐徐微風

以柔和溫婉的微風作為意
象打造出淡淡的綠色

032-e Aqua Breeze
水色微風

使人想到帶有濕氣令人感
到舒爽的微風，有著清涼
感帶綠色的水藍色

032-f Delightful Rose
愉悅玫瑰

讓人能產生愉快喜悅心
情，華麗的玫瑰紅

032-g Juicy Green
多汁綠

濕潤多汁感，帶黃色調的
綠色

032-h Apple Red
蘋果紅

讓人想到大紅色熟成的紅
蘋果，具有深度的鮮艷紅
色

2配色

3配色

4配色

5配色

調色盤配色重點

以綠色系的同色調配色為基礎。紅色是重點色，橘色及水藍色則是填補安穩感。

60年代玩具

60's Toys

有著令人懷念的溫暖，機器人或者交通工具的玩具上展現出來的色彩。也像是從前漫畫上的彩色頁面，復古而有些男孩子氣的色彩。

意象字	休閒／復古風格／懷舊／孩子氣／有趣

配色調色盤

033-a	033-b	033-c	033-d	033-e	033-f	033-g	033-h	033-i
C 13 R 231	C 58 R 99	C 8 R 227	C 63 R 113	C 5 R 244	C 21 R 199	C 44 R 159	C 72 R 67	C 0 R 255
M 5 G 230	M 0 G 197	M 60 G 128	M 50 G 122	M 24 G 199	M 95 G 42	M 6 G 196	M 34 G 141	M 2 G 251
Y 47 B 157	Y 12 B 222	Y 92 B 29	Y 33 B 145	Y 92 B 2	Y 82 B 50	Y 76 B 92	Y 4 B 199	Y 14 B 229
K 0	K 0	K 0	K 0	K 0	K 0	K 0	K 0	K 0

色名及解說

033-a Melon Cream
哈密瓜奶油

有如哈密瓜奶油那樣溫和而帶有黃色調的淡綠色

033-b Plastic Blue
塑膠藍

讓人聯想到藍色塑膠製品的帶綠色調藍色

033-c Tangerine Dream
橘夢

以60年代組成的德國搖滾樂團團名為概念打造的橘色

033-d Blue Smoke
藍煙

看起來像是煙霧一般的帶藍色感灰色

033-e School Bus
校車

復古的校車巴士那種黃色

033-f Candy Apple
糖果蘋果

有如被堅硬糖果層包覆的紅蘋果，鮮艷的紅色

033-g Happy Lime
快樂萊姆

有著快樂印象、色調強烈的萊姆綠

033-h Morning Glory
晨光

就像牽牛花那有著沉穩感的藍色

033-i Milk Enamel
牛奶琺瑯

琺瑯餐具或者牛奶碗會用到的淡淡黃色

2配色

3配色

4配色

5配色

調色盤配色重點

以顏色較深的暖色調來增添分量感的多色彩配色。壓低彩度的藍色與灰色表現出男孩子感。

No.
0
3
4

70年代放克
70's Funk

熱情又令人驚艷的放克靈魂音樂。具躍動感而誇張的深色調。

意象字	有活力／充實感／生命力／重量感／情緒化

配色調色盤

█ 034-a	█ 034-b	█ 034-c	█ 034-d	█ 034-e	█ 034-f	█ 034-g	█ 034-h
C 17　R 205	C 67　R 112	C 15　R 214	C 11　R 231	C 90　R 24	C 60　R 117	C 50　R 144	C 90　R 0
M 100 G 17	M 89　G 55	M 66　G 113	M 30　G 185	M 66　G 88	M 73　G 79	M 9　　G 185	M 40　G 121
Y 79　B 50	Y 20　B 126	Y 86　B 47	Y 90　B 32	Y 26　B 139	Y 83　B 58	Y 100 B 33	Y 57　B 117
K 0	K 0	K 0	K 0	K 0	K 13	K 0	K 0

色名及解說

█ 034-a　Dancing Red
舞蹈紅

有如正在跳舞一般動態且
熱情印象的強烈紅色

█ 034-d　Hustle Yellow
喧鬧黃

有活力感的深色調黃色

█ 034-g　Groovy Green
時髦綠

有著些許時髦感、誇張又
鮮艷帶黃色調的綠色

█ 034-b　Funky Purple
放克紫

給人放克印象感的華麗紫
色

█ 034-e　Magical Blue
魔術藍

有著魔術感的深色調帶綠
色感藍

█ 034-h　Vital Green
生命力綠

有著活力與生命力感的深
色調帶藍色感綠

█ 034-c　Beat Orange
節拍橘

有著節拍感的深色調橘色

█ 034-f　Funky Brown
放克棕

讓人聯想到放克節奏感及
聲響的棕色

2配色

3配色

4配色

5配色

調色盤配色重點

以強烈且深色調的強而有力色彩打造的五彩繽紛配色。以深棕色來表現出重量感及強度。

No.
0
3
5

50年代原子風賽璐珞

50's Atomic and Bakelite

在50年代非常流行、有著強烈速度感的圖像及形狀。在復古的50年代布料及室內裝潢用雜貨上常見，令人感到有些懷舊感又使人欣喜的休閒色彩。

意象字	懷舊／安穩／和平／休閒／愉悅

配色調色盤

035-a	035-b	035-c	035-d	035-e	035-f	035-g	035-h	035-i
C 34 R 185	C 50 R 133	C 10 R 233	C 0 R 241	C 50 R 144	C 55 R 116	C 12 R 218	C 33 R 183	C 60 R 13
M 4 G 208	M 80 G 68	M 28 G 189	M 52 G 151	M 50 G 123	M 8 G 190	M 69 G 108	M 18 G 195	M 50 G 9
Y 88 B 56	Y 90 B 45	Y 85 B 50	Y 36 B 140	Y 100 B 38	Y 15 B 211	Y 75 B 64	Y 28 B 184	Y 50 B 10
K 0	K 17	K 0	K 0	K 5	K 0	K 0	K 0	K 93

色名及解說

035-a Retro Lime
復古萊姆
復古窗簾等布料上常見的萊姆綠色

035-b Radio Brown
收音機棕
讓人想起賽璐珞或者木製古老收音機的棕色

035-c Rockabilly Yellow
鄉村搖滾黃
鄉村搖滾樂手那誇張打扮中常見的黃色

035-d Coral Bakelite
珊瑚賽璐珞
賽璐珞餐具上常見的珊瑚粉紅色

035-e Retro Olive
復古橄欖
復古布料等處常見的帶黃色橄欖綠

035-f Tahoe Blue
太浩藍
以美國的太浩湖命名，一種帶著沉穩綠色感的藍

035-g Retro Tangerine
復古柑橘
復古布料等物品常見的中間色調帶紅色感的橘

035-h Light Green Gray
淡綠灰
略帶明亮綠色感的灰色

035-i Tar Black
柏油黑
如柏油般的黑色

2配色

3配色

4配色

5配色

調色盤配色重點

中間色彩與低明度色，加上無彩色打造出的中性對比配色。高彩度的黃綠色是重點色。

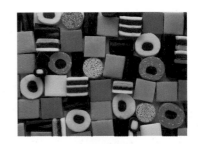

No. 036

少女華麗風
Girly Glam

熊熊燃燒的熱烈粉紅色與橘色突顯出華麗感、搭配帶有塑膠感及螢光
感的萊姆綠及紫色。使人感受到高昂又震撼的女孩華麗風格。

意象字	主張／主動／熱情／大膽／嬌媚

配色調色盤

036-a	036-b	036-c	036-d	036-e	036-f	036-g	036-h
C 0　R 237	C 7　R 221	C 0　R 241	C 0　R 235	C 100 R 0	C 0　R 236	C 28　R 200	C 50　R 146
M 67　G 116	M 88　G 58	M 55　G 142	M 73　G 102	M 70　G 28	M 73　G 102	M 0　G 218	M 82　G 68
Y 67　B 76	Y 24　B 119	Y 86　B 41	Y 50　B 99	Y 70　B 31	Y 88　B 36	Y 87　B 55	Y 0　B 150
K 0	K 0	K 0	K 0	K 70	K 0	K 0	K 0

色名及解說

036-a Coral Flame
珊瑚火焰

有如珊瑚色火焰般帶紅色
調的橘色

036-b Glam Hot Pink
華麗熱烈粉紅

給人有魅力且激烈印象的
帶紫色調生動紅色

036-c Spicy Mango
香辣芒果

帶有刺激感彷彿芒果色調
的橘色

036-d Passion Peach
熱情桃

給人熱情印象的鮮艷桃子
粉紅色

036-e Swallow Black
天鵝絨黑

如同燕子羽毛般略帶青色
感的黑色。

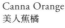

036-f Canna Orange
美人蕉橘

美人蕉花朵常見的鮮艷橘
色

036-g Fluorescence Lime
螢光萊姆

就像螢光一般有著會發光
印象的俐落萊姆綠

036-h Glam Purple
華麗紫

有著魅力十足印象的華麗
紫色

2配色

3配色

4配色

5配色

調色盤配色重點

以高彩度橘色及粉紅色的主張色彩配色為主。搭配黑色、萊姆綠及紫色做出對比。

跳跳球
（球池超級彈跳球）

Bouncing Balls

咚地丟出就會氣勢十足到處彈跳的跳跳球。色彩也帶著速度感及彈力，五彩繽紛使人愉悅的霓虹光芒。

意象字	廉價／開心／爽朗／時髦／愉快

配色調色盤

▌037-a	▌037-b	▌037-c	▌037-d	▌037-e	▌037-f	▌037-g	▌037-h	▌037-i
C 0　R 237	C 48　R 146	C 0　R 242	C 0　R 232	C 10　R 239	C 32　R 191	C 0　R 230	C 60　R 87	C 80　R 22
M 65　G 121	M 0　G 200	M 52　G 147	M 85　G 67	M 5　G 227	M 3　G 210	M 95　G 25	M 0　G 195	M 75　G 20
Y 52　B 102	Y 73　B 101	Y 100 B 0	Y 10　B 136	Y 85　B 49	Y 100 B 0	Y 28　B 107	Y 5　B 234	Y 80　B 15
K 0	K 0	K 0	K 0	K 0	K 0	K 0	K 0	K 75

色名及解說

▌037-a	Hot Coral 熱情珊瑚	有如華麗的珊瑚一般給人溫暖印象的珊瑚橘

▌037-d	Hot Magenta 熱情洋紅	華麗而性感、鮮豔的洋紅色

▌037-g	Zippy Rose 活力玫瑰	給人活力旺盛印象的鮮豔玫瑰紅

▌037-b	Mint Jelly 薄荷果凍	像是薄荷口味的果凍一般澄澈明亮、俐落而帶有黃色感的綠色

▌037-e	Bounce Yellow 彈力黃	有如本身具備彈性般，略帶生動綠色的黃色

▌037-h	Brisk Blue 輕快藍	有著活潑印象的明亮色調藍

▌037-c	Zippy Orange 活力橘	給人活力旺盛印象的鮮豔橘色

▌037-f	Hoppy Green 躍動綠	有著跳躍感、明亮而俐落的黃綠色

▌037-i	Black Rubber 黑色橡膠	黑色橡膠常見的柔和黑色

2配色

3配色

4配色

5配色

調色盤配色重點

以同為明亮色的主張色調配色為基礎，添加黑色做出高對比配色。

No.
0
3
8

大膽迷幻
Psychedelic Bold

大膽又充滿動力，有著明確主張的迷幻色彩。70 年代的絞染布料及洋裝似乎經常可見這些顏色，是令人驚艷的復古彩色。

| 意象字 | 心情愉悅／自由／動感／眩惑／高昂 |

配色調色盤

	038-a	038-b	038-c	038-d	038-e	038-f	038-g	038-h	038-i
C	72	7	43	10	0	3	82	47	90
M	87	87	90	13	35	100	30	0	82
Y	0	0	6	100	100	74	100	100	80
K	0	0	0	0	0	0	0	0	75
R	100	221	160	237	248	226	28	151	7
G	55	58	50	213	181	0	135	198	12
B	145	143	136	0	0	53	59	25	14

色名及解說

038-a Bold Violet
厚重紫羅蘭

給人大膽又有勇氣的印象，深調子的紫羅蘭色

038-b Liquid Pink
液態粉紅

有如深粉紅色的液體一般帶有陶醉感，深濃卻俐落、帶著粉紅色調的紫紅色

038-c Wonder Purple
神奇紫

令人感受到不可思議或者為之驚嘆氣氛，深色調的紫紅色

038-d Happiest Yellow
開心黃

讓人感到最為幸福、幸福洋溢的心情，生動的黃色

038-e Sunflash Gold
日輝金黃

以金黃色太陽光芒為意象打造的帶橘色調黃色

038-f Hot Sparkle
熱情火花

使人聯想到炎熱閃光或者煙火等東西的生動紅色

038-g Snap Green
俐落綠

有著敏捷迅速印象的生動綠色

038-h Acid Green
酸味綠

就像因為強烈酸味而清醒過來一般，鮮艷又帶有刺激感的黃綠色

038-i Dark Night
黑夜

有如夜晚黑暗一般帶著妖異感的黑色

色名及解說

2配色

3配色

4配色

5配色

調色盤配色重點

以深色調的紫色與鮮豔的色彩們做出強烈的色相對比。再添加黑色突顯出色彩的彩度感。

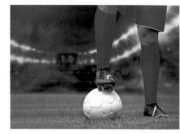

運動風強烈色調
Sporty Strong Colors

用來作為各式各樣運動的團隊色彩或者制服、護具等，也包含奧運標誌的基本色相，色調強烈的動力色彩。

意象字	能量／有活力／活動性／挑戰／強悍

配色調色盤

039-a	039-b	039-c	039-d	039-e	039-f	039-g	039-h	039-i
C 10 R 205	C 80 R 61	C 100 R 0	C 53 R 121	C 0 R 252	C 48 R 105	C 93 R 0	C 1 R 254	C 0 R 35
M 100 G 10	M 46 G 117	M 68 G 81	M 100 G 27	M 23 G 203	M 79 G 50	M 62 G 85	M 0 G 254	M 0 G 24
Y 95 B 28	Y 99 B 57	Y 10 B 154	Y 91 B 39	Y 100 B 0	Y 90 B 28	Y 90 B 61	Y 1 B 254	Y 0 B 21
K 8	K 0	K 0	K 23	K 0	K 43	K 13	K 0	K 100

色名及解說

039-a Victory Red
勝利紅

勝利及喜悅的標章，鮮豔且強而有力的紅色

039-b Turf Green
草皮綠

概念是運動競技的場地或者草皮的帶黃色調綠色

039-c Regatta Blue
帆布藍

印象中帆布或者瑜珈墊的深色調藍色

039-d Burgundy
勃艮地

NFL以及各種運動競賽的隊伍常用的勃艮地色（帶有深紫色調的紅色）

039-e Fighting Yellow
戰鬥黃

讓人感受到積極鬥志念頭的深黃色

039-f Brown Horse
棕馬

使人聯想到有著茶褐色皮毛馬匹的棕色

039-g Ivy Green
常春藤綠

以常春藤綠色葉片為概念打造的深綠色

039-h Equality White
平等白

讓人聯想到平等精神、公正姿態的清高白色

039-i Budo Black
武道黑

日本的武道服或者黑帶等，與白色同為武道象徵的黑色

2配色

3配色

4配色

5配色

調色盤配色重點

以同為深色調的主張色調配色為主。在深色當中添加無彩色，營造出快活的對比。

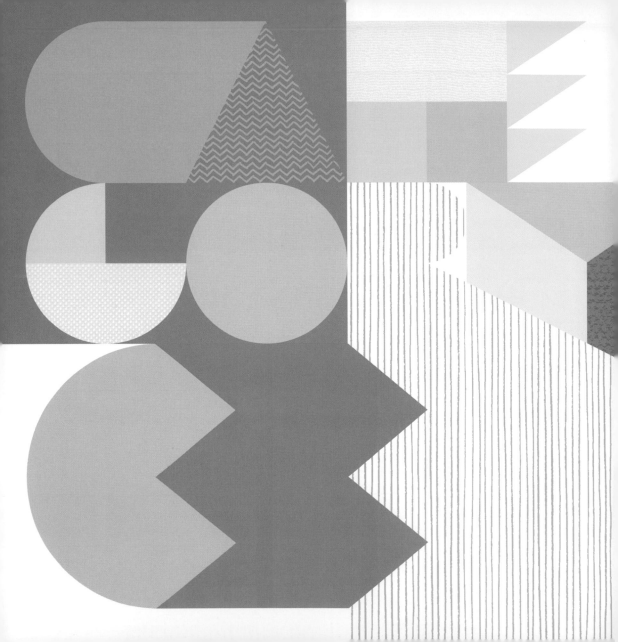

Category 3

穩健令人安心、
引人放鬆的配色群組

輕撫臉頰、微微搖動樹木，令人感到舒適的風兒。大地一片清新感的豐裕自然。被溫暖包圍而感到內心安穩的時間。大地與海洋恩惠賜予的溫柔色調。療癒身心的香草及水果、沙拉等。

冷色造就溫和的清涼感、暖色則給人安心感。使用了同系色相或者類似色調，藉此表現出微微變化的色彩們。令人放鬆的健康色彩組合。

No.047
-
A Late Summer Meadow
-
page>> 106-107

初夏之風
Early Summer Breeze

眩目的陽光、安穩在高空畫出一條直線的飛機雲。使人聯想到清爽風兒吹過初夏場景的休閒色彩。

意象字	爽快／清涼感／安穩／和平／舒適

配色調色盤

040-a	040-b	040-c	040-d	040-e	040-f	040-g	040-h
C 0 R 255	C 13 R 229	C 40 R 160	C 27 R 200	C 8 R 238	C 27 R 194	C 45 R 157	C 26 R 198
M 0 G 246	M 2 G 238	M 2 G 214	M 3 G 219	M 3 G 244	M 8 G 218	M 10 G 190	M 0 G 230
Y 60 B 127	Y 22 B 212	Y 3 B 241	Y 60 B 128	Y 2 B 249	Y 0 B 242	Y 85 B 71	Y 12 B 229
K 0	K 0	K 0	K 0	K 0	K 0	K 0	K 0

色名及解說

040-a Sunlight
陽光

使人聯想到陽光、有著眩目感的明亮黃色

040-b Gentle Breeze
溫和微風

以安穩而溫柔的風兒意象打造出帶黃色調的淺綠色

040-c Harbor Breeze
港口微風

使人聯想到港口吹拂的風兒，清爽的淺藍色

040-d Whisper Green
輕語綠

彷彿草木的綠色說起了悄悄話一般，帶黃色感的淺綠色

040-e Contrail Gray
飛機雲灰

令人聯想到飛機雲那樣略帶淡薄灰色的藍

040-f Light Dragonfly Blue
淺蜻蜓藍

會在蜻蜓身上看到的淡淡淺藍色

040-g Duck Weed
浮萍

有如池子或沼澤當中浮在水面上的浮萍那樣明亮而健康的綠色

040-h Shallow Stream
輕淺水流

讓人聯想到淺淺河道水流的帶綠色感淺藍

2配色

3配色

4配色

5配色

調色盤配色重點

以高明度色調的藍色與深淺不一的黃綠來表現出涼爽感。明亮的黃色補充光輝的光線亮度。

入浴時間
Bath Time

讓人呼地鬆一口氣，令人舒適的入浴時間。容易起泡的肥皂或者澡鹽，就像是讓人被包裹在輕柔溫和的蒸氣當中，淺淡而柔和令人放鬆的色彩。

意象字	香氛／乳色／溫和／夢幻的／安穩

配色調色盤

041-a	041-b	041-c	041-d	041-e	041-f	041-g	041-h
C 42 R 153 M 0 G 214 Y 4 B 240 K 0	C 0 R 254 M 10 G 235 Y 25 B 200 K 0	C 0 R 255 M 3 G 249 Y 12 B 232 K 0	C 15 R 224 M 0 G 240 Y 16 B 224 K 0	C 30 R 188 M 2 G 224 Y 10 B 231 K 0	C 0 R 251 M 16 G 227 Y 5 B 231 K 0	C 13 R 225 M 17 G 216 Y 0 B 235 K 0	C 5 R 248 M 3 G 241 Y 44 B 165 K 0

色名及解說

041-a Refreshing Blue
煥然一新藍

讓人有煥然一新氣氛，帶著清爽綠色感的藍色

041-b Honey Milk
蜂蜜牛奶

常見於添加了蜂蜜的乳液等物品的淡黃色

041-c Milky Foam
牛奶泡泡

令人聯想到柔軟肥皂泡泡那樣的淺象牙白色

041-d Bath Bomb Green
沐浴球綠

沐浴球常使用的淡淡淺綠色

041-e Bath Salt Blue
澡鹽藍

澡鹽常使用的帶淺綠色的藍

041-f Rose Soap
玫瑰肥皂

就像添加了玫瑰香氣或成分的肥皂那樣，溫和的淺粉紅色

041-g Mild Lavender
溫和薰衣草

給人安穩感的薰衣草色調。淺紫色

041-h Lemon Salt
檸檬鹽

就像是檸檬鹽等泡澡劑，淺色調的檸檬黃

2配色

3配色

4配色

5配色

調色盤配色重點

以淺色調主張色調配色為主。添加彩度較高的藍色及黃色，營造出煥然一新感。

雪酪
Sorbet

清涼又入口即化的雪酪。飄盪著淡淡的水果香氣、有著清涼感的甜點色彩。

意象字	清爽／纖細／煥然一新／安靜感／輕巧

一
配色調色盤

042-a	042-b	042-c	042-d	042-e	042-f	042-g	042-h
C 20 R 216	C 12 R 228	C 25 R 200	C 0 R 249	C 2 R 253	C 0 R 255	C 15 R 226	C 14 R 230
M 3 G 226	M 15 G 219	M 0 G 231	M 27 G 202	M 0 G 251	M 0 G 255	M 3 G 233	M 2 G 232
Y 50 B 151	Y 6 B 228	Y 8 B 237	Y 40 B 156	Y 23 B 213	Y 4 B 249	Y 35 B 184	Y 60 B 127
K 0	K 0	K 0	K 0	K 0	K 0	K 0	K 0

一
色名及解說

042-a Muscat Tint
麝香葡萄

有如麝香葡萄色彩的明亮帶黃色調綠

042-d Iced Apricot
冰凍杏子

就像結凍杏子一般的明亮橘色

042-g Kiwi Sorbet
奇異果雪酪

有如奇異果口為雪酪一般略帶淡黃的綠色

042-b Pale Grape
淡色葡萄

葡萄色感的淡淡淺紫色

042-e Lemon Sorbet
檸檬雪酪

有如檸檬口味雪酪一般的淡黃色

042-h Iced Lime
冰凍萊姆

令人聯想到結凍的萊姆那樣明亮的黃綠色

042-c Mint Sherbet
薄荷雪酪

有如薄荷雪酪般明亮而帶綠色調的藍

042-f Champagne Sorbet
香檳雪酪

就像香檳口味雪酪一般略帶黃色感的白色

2配色

3配色

4配色

5配色

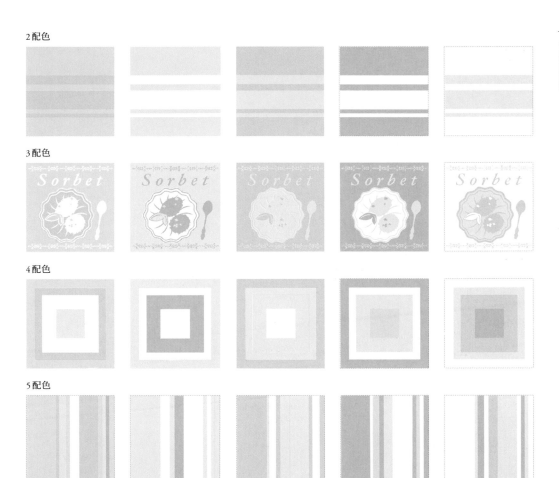

調色盤配色重點

結合高明度色彩的主張色調配色。白色補充了清爽的涼快感。

No. 043 海岸

Seashore

大海的藍、沙灘的貝殼及海浪的顏色。緩緩拍上岸的波浪讓人沉澱心神，表現出安穩海邊時光的色彩。

意象字	悠哉／放鬆／緩慢／煥然一新／安穩

配色調色盤

043-a	043-b	043-c	043-d	043-e	043-f	043-g	043-h	043-i
C 90 R 0	C 28 R 192	C 84 R 0	C 28 R 192	C 2 R 252	C 0 R 248	C 25 R 202	C 0 R 252	C 13 R 224
M 5 G 162	M 4 G 223	M 4 G 168	M 0 G 228	M 2 G 250	M 30 G 196	M 0 G 229	M 13 G 232	M 20 G 189
Y 0 B 230	Y 3 B 242	Y 15 B 209	Y 6 B 240	Y 8 B 240	Y 42 B 149	Y 25 B 205	Y 7 B 230	Y 26 B 178
K 0	K 0	K 0	K 0	K 0	K 0	K 0	K 0	K 0

色名及解說

043-a Turq Carib 加勒比海岸
使人想到加勒比海那樣帶綠的藍色

043-b Harbor Blue 港口藍
令人聯想到海港風景的淺藍色

043-c Bright Sea 明亮海洋
就像看到光輝閃爍的海洋一般帶綠的藍色

043-d Sea Ripple 海洋波紋
以海浪為概念打造出帶綠的淺藍色

043-e Sea Foam 海洋泡沫
海泡石會展現出的帶淡黃的白色

043-f Sandy Beach 沙灘海岸
沙灘上常見到具有溫度感而帶著米色的橘色

043-g Ocean Green 海洋綠
使人聯想到大海廣闊及海水，略帶淺薄又清爽黃色的綠

043-h Shell Pink 貝殼粉紅
貝殼上常見帶淡黃的粉紅色

043-i Shell Beige 貝殼米
貝殼上常見略帶紅色、給人溫暖感覺的米色

2配色

3配色

4配色

5配色

調色盤配色重點

以類似色相藍色系的同色調深淺配色為主，搭配對照色相的柔和色調暖色，以及白色來表現清爽。

湖畔之森
Lakeside Forest

山間澄澈的湖泊與小木屋。森林的綠色映照在湖面靜靜搖擺，令人感到安穩的風景。明亮而休閒又令人放鬆的色彩。

意象字	晴朗／自然／令人放心／放鬆／安穩

配色調色盤

044-a	044-b	044-c	044-d	044-e	044-f	044-g	044-h	044-i
C 57 R 127	C 56 R 105	C 50 R 133	C 51 R 128	C 13 R 228	C 16 R 211	C 2 R 249	C 25 R 205	C 40 R 167
M 25 G 159	M 42 G 108	M 2 G 202	M 6 G 197	M 6 G 237	M 48 G 147	M 20 G 211	M 2 G 222	M 0 G 210
Y 95 B 53	Y 95 B 37	Y 25 B 200	Y 10 B 222	Y 5 B 241	Y 64 B 93	Y 60 B 117	Y 60 B 128	Y 55 B 141
K 0	K 30	K 0	K 0	K 0	K 4	K 0	K 0	K 0

色名及解說

044-a Verdant Green
蒼鬱綠

綠意滿盈，色調強烈而帶黃色的綠

044-b Deep Verdant
深深鬱鬱

令人想到鬱鬱林木般深色調的帶黃色調綠色

044-c Little Lake
小小湖泊

令人聯想到小小湖泊，安穩的帶青色感綠

044-d Lake Side
湖岸

使人聯想到湖邊那樣清爽而屬於中間色調的藍色

044-e Small Ripple
小小波紋

使人想到小小波紋般，非常淡而略帶灰的藍色

044-f Light Wood Brown
淺木棕色

讓人想到明亮的樹幹或木材，帶橘色感的棕色

044-g Sunlit Yellow
日光黃

以日照良好的場所、或者曬太陽的意象打造出的溫暖黃色

044-h Green Charm
綠色魅力

使人感受到美麗魅力的黃綠色

044-i Grassland Green
草地綠

讓人想到草地的清爽帶黃色感綠色

2配色

3配色

4配色

5配色

> **調色盤配色重點**

以色調與色相來進行變化的深淺不一綠色及藍色。使用有溫暖感的棕色及黃色給人開朗的印象。

海洋浴
Thalassotherapy

富含礦物質的海水及海藻、使用海泥等物品來進行海洋浴（海洋療法）。表現出海洋香氣而令人放鬆的色彩。

意象字	沉穩／安靜／天然／迷彩／具鎮定感

配色調色盤

045-a	045-b	045-c	045-d	045-e	045-f	045-g	045-h
C 66　R 80	C 56　R 109	C 66　R 75	C 7　R 240	C 63　R 77	C 64　R 109	C 3　R 247	C 32　R 183
M 17　G 156	M 7　G 191	M 22　G 132	M 13　G 225	M 0　G 191	M 48　G 119	M 16　G 224	M 26　G 179
Y 36　B 156	Y 4　B 230	Y 51　B 114	Y 20　B 206	Y 15　B 216	Y 85　B 67	Y 14　B 214	Y 35　B 162
K 10	K 0	K 25	K 0	K 0	K 6	K 0	K 3

色名及解說

045-a Seaweed Essence
海藻精華

就像海藻萃取出的精華一般令人感到安穩而帶青色調的綠色

045-b Saltwater Blue
鹽水藍

讓人聯想到鹽水、海水那般略帶綠色感的沉穩藍色

045-c Mineral Green
礦物綠

綠色礦物或者富含礦物質意象，帶青色感的綠色

045-d Sea Sand
海砂

有如海邊沙子一般明亮且帶黃色調的沙子米色

045-e Reef Blue
礁藍

鹽礁或砂礁處常見到的帶綠色調藍

045-f Algae Pack
海藻面膜

添加草類成分的面膜當中常見到的帶黃色調綠色

045-g Pink Limestone
粉紅石灰岩

粉紅色石灰岩上常見的淺淺帶米色感的粉紅色

045-h Sea Clay
海泥

常見於海泥的帶綠色調灰色

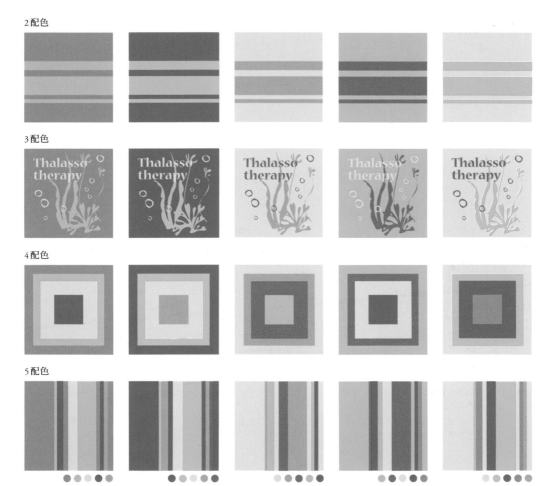

2配色

3配色

4配色

5配色

調色盤配色重點

使用低明度綠色與明亮的藍色做出對比，表現出海洋中的深度。米色和灰色則給人安穩感。

香草盆栽
Herb Pot

種植在素燒盆子裡的薄荷、薰衣草、洋甘菊等。宛如芬芳香草般的自然色彩。

意象字	令人安心感／香氛／沉穩／靜謐／放鬆

配色調色盤

046-a	046-b	046-c	046-d	046-e	046-f	046-g	046-h	046-i
C 30 R 194	C 46 R 148	C 10 R 238	C 60 R 116	C 32 R 183	C 0 R 255	C 31 R 188	C 56 R 131	C 13 R 223
M 0 G 218	M 0 G 205	M 5 G 231	M 45 G 132	M 40 G 159	M 2 G 251	M 13 G 204	M 33 G 149	M 41 G 167
Y 65 B 117	Y 45 B 162	Y 59 B 128	Y 2 B 191	Y 3 B 200	Y 10 B 237	Y 28 B 188	Y 88 B 66	Y 47 B 131
K 0	K 0	K 0	K 0	K 0	K 0	K 0	K 0	K 0

色名及解說

046-a	Lively Mint 生動薄荷	令人聯想到生氣蓬勃薄荷般的明亮黃綠色

046-b	Mint Soda 薄荷蘇打	有如薄荷蘇打般帶黃色感的綠色

046-c	Camomile 洋甘菊	在洋甘菊花朵正中心常見的帶綠色調黃色

046-d	Blue Lavender 藍色薰衣草	如同青色薰衣草花般的帶紫色感藍色

046-e	Calm Lavender 寧靜薰衣草	有如使人感到安穩的薰衣草一般的紫羅蘭色（青色調的紫色）

046-f	Elder Flower 接骨木花	彷彿有著溫和香氣的接骨木花，略帶黃色調的米白色

046-g	Lamb's Ear 綿毛水蘇	就像綿毛水蘇那被纖細白毛覆蓋的綠色葉片，淡薄的淺綠色

046-h	Fresh Dill 新鮮蒔蘿	有如新鮮蒔蘿一般有著香氣的帶黃色調綠色

046-i	Terra Cotta Pot 赤陶盆	素燒花盆常見的柔和紅棕色

2配色

3配色

4配色

5配色

調色盤配色重點

以深淺不一的綠色系為主，添加紅棕與白色做出自然感。低明度的冷色則孕育出鎮定感。

夏末牧草地
A Late Summer Meadow

陽光逐漸轉為柔和、有著芬芳乾草香氣的晚夏草原。逐漸枯萎的草色及溫暖的煉瓦色營造出安穩又自然的和諧色彩。

意象字	溫柔／令人安心／芬芳／懷舊／緩慢

配色調色盤

047-a	047-b	047-c	047-d	047-e	047-f	047-g	047-h	047-i
C 26 R 199	C 15 R 226	C 14 R 218	C 30 R 190	C 30 R 192	C 7 R 235	C 45 R 157	C 20 R 214	C 11 R 231
M 0 G 228	M 10 G 219	M 53 G 142	M 13 G 205	M 22 G 187	M 34 G 185	M 40 G 149	M 0 G 234	M 20 G 208
Y 22 B 211	Y 54 B 138	Y 57 B 104	Y 31 B 183	Y 62 B 114	Y 38 B 153	Y 50 B 127	Y 26 B 204	Y 36 B 169
K 0	K 0	K 0	K 0	K 0	K 0	K 0	K 0	K 0

色名及解說

047-a Country Mint
鄉村薄荷

鄉村薄荷風格、色調安穩的薄荷綠

047-b Young Pear
新鮮梨子

這種黃綠色讓人想到正新鮮的洋梨果實

047-c Brick Barn
磚瓦小屋

使人聯想到煉瓦建造的倉庫，帶棕色調的橘色

047-d Summer Mist Green
夏季霧綠

以夏季時分會升起的霧氣為概念調配出帶灰色感的綠

047-e Fresh Hay
新鮮乾草

就像剛割下來不久的乾草那樣具備沉穩感的黃綠色

047-f Soft Terracotta
柔和陶盆

明亮的素燒紅陶常見的帶米色調橘色

047-g Mossy Gray
苔蘚灰

彷彿被苔蘚覆蓋般，有著老舊感的帶黃色調灰色

047-h Calm Meadow
平靜草地

讓人回想起安穩牧草地的平靜氣氛，帶著淡淡黃色的綠色

047-i Natural Wheat
天然小麥

常見於小麥麥穗那天然的米色

2 配色

3 配色

4 配色

5 配色

調色盤配色重點

壓低彩度、帶黃色調而深淺不一的綠色系，加上橘色系營造溫暖感。灰色則打上淡淡的陰影。

溫暖舒適毛毯
Cozy Blanket

以羊毛毛毯將自己裹起來，享受放鬆身心的溫暖冬季。軟綿綿又舒服的天然色彩，結合一些開心明亮色調，令人感到安穩的顏色。

意象字	閒暇／寬容／暖洋洋／沉思／放鬆

配色調色盤

048-a	048-b	048-c	048-d	048-e	048-f	048-g	048-h	048-i
C 3	C 13	C 0	C 3	C 5	C 0	C 45	C 22	C 48
M 15	M 20	M 26	M 48	M 36	M 5	M 12	M 35	M 65
Y 26	Y 32	Y 62	Y 54	Y 22	Y 15	Y 0	Y 36	Y 79
K 0	K 0	K 0	K 0	K 0	K 0	K 0	K 0	K 8
R 247	R 227	R 251	R 239	R 238	R 255	R 147	R 206	R 145
G 224	G 207	G 201	G 157	G 183	G 245	G 195	G 173	G 99
B 193	B 176	B 109	B 112	B 179	B 224	B 233	B 155	B 65

色名及解說

048-a Woolly Beige
毛絨絨米

有著蓬鬆羊毛溫暖感的米色

048-b Camel Sand
駱駝沙

彷彿混進了駱駝色調的沙棕米

048-c Yolk Yellow
雞蛋黃

有如雞蛋蛋黃一般略帶橘色調的黃色

048-d Dawn Coral
黎明珊瑚

讓人想起黎明時曙光的溫暖珊瑚色

048-e Softly Rose
柔和玫瑰

柔和又溫潤色調的玫瑰粉紅

048-f Woolly Lamb
毛絨絨羊

有如小羊的羊毛一般，給人蓬鬆印象的明亮米色

048-g Fantasy Blue
夢幻藍

有著幻想氣氛，色調沉穩的藍色

048-h Soft Mocha
柔和摩卡

色調柔和，稍微明亮的摩卡棕色

048-i Alpaca Brown
羊駝棕

常見於羊駝皮毛的沉穩棕色

2配色

3配色

4配色

5配色

調色盤配色重點

以米色系為主的暖色系打底。藍色是重點色。低明度的棕色則營造出沉穩的氣氛。

大草原之家
A House on the Prairie

那令人感到懷念的美國電視連續劇「草原小屋」。以可愛的羅拉活力十足來回奔跑的草原為概念，打造出明亮又有活力的天然色彩。

意象字	溫和／一家團圓／鄉村／健康／安穩

配色調色盤

049-a	049-b	049-c	049-d	049-e	049-f	049-g	049-h	049-i
C 35 R 178	C 0 R 240	C 52 R 124	C 75 R 77	C 24 R 206	C 5 R 243	C 30 R 188	C 45 R 158	C 20 R 215
M 75 G 90	M 60 G 131	M 50 G 196	M 50 G 108	M 15 G 203	M 17 G 218	M 8 G 215	M 30 G 162	M 15 G 205
Y 78 B 63	Y 85 B 44	Y 7 B 227	Y 88 B 64	Y 58 B 126	Y 33 B 178	Y 5 B 234	Y 80 B 78	Y 70 B 98
K 0	K 0	K 0	K 10	K 0	K 0	K 0	K 0	K 0

色名及解說

049-a Country Brick
鄉村磚紅

鄉村風格的磚瓦房上常見的紅棕色

049-b Prairie Sunset
草原日落

讓人想起大草原上夕陽的橘色

049-c Hopeful Sky
希望天空

彷彿充滿希望的天空一般，明亮而有活力的藍色

049-d Frontier Green
開拓者綠

使人想到開拓者精神，有如自然綠地那樣強而有力的深綠色

049-e Soft Hay
柔和乾草

有如柔軟乾草一般的黃綠色

049-f Harvest Cream
豐收奶油

在採收的穀物上常見的奶油色調米色

049-g Sun Bonnet Blue
遮陽帽藍

使人想起羅拉戴的那頂大大的淺藍色布料遮陽帽

049-h Prairie Green
草地綠

有著大草原意象的黃色調綠色

049-i Sunny Grass
日光草原

就像太陽照射下的草原一般，明亮的黃綠色

2配色

3配色

4配色

5配色

調色盤配色重點

以沉穩的中間色調為主。低明度的棕色與綠色，搭配高彩度橘色產生的對比則強調出生命感。

健康豆類
Healthy Beans

植物性蛋白質之王——豆類。富含大地溫暖及營養的天然色彩。

意象字	沉穩／有營養感／會心一笑／健康／植物性

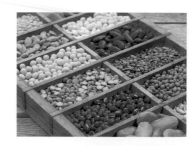

配色調色盤

050-a	050-b	050-c	050-d	050-e	050-f	050-g	050-h	050-i
C 4 R 243	C 35 R 180	C 22 R 198	C 33 R 153	C 0 R 253	C 30 R 192	C 6 R 241	C 30 R 186	C 42 R 154
M 25 G 203	M 12 G 196	M 33 G 169	M 75 G 75	M 12 G 232	M 25 G 182	M 24 G 202	M 79 G 83	M 98 G 35
Y 39 B 159	Y 62 B 119	Y 40 B 144	Y 62 B 70	Y 22 B 204	Y 66 B 105	Y 57 B 122	Y 92 B 42	Y 96 B 38
K 0	K 2	K 7	K 23	K 0	K 0	K 0	K 0	K 10

色名及解說

050-a Beans
豆子
豆類常見給人溫暖感的米色

050-b Pea Green
豆綠
豌豆常見的黃綠色

050-c Bean Brown
豆棕
豆類常見的略帶霧感且具灰色調的棕色

050-d Adzuki Beans
紅豆
就像紅豆那樣帶紅色調的棕色

050-e Soy Bean
黃豆
有如大豆一般給人溫暖感的明亮黃色調米色

050-f Green Lentil
綠扁豆
扁豆常見的略帶霧感且具黃色調的綠色

050-g Yellow Lentil
黃扁豆
扁豆常見的中間色調帶橘色感的黃色

050-h Chili Beans
辣豆
將辣椒與豆子一起熬煮做成的辣豆那般的紅棕色

050-i Kidney Bean
大紅豆
有如大紅豆那般深色調的紅色

2配色

3配色

4配色

5配色

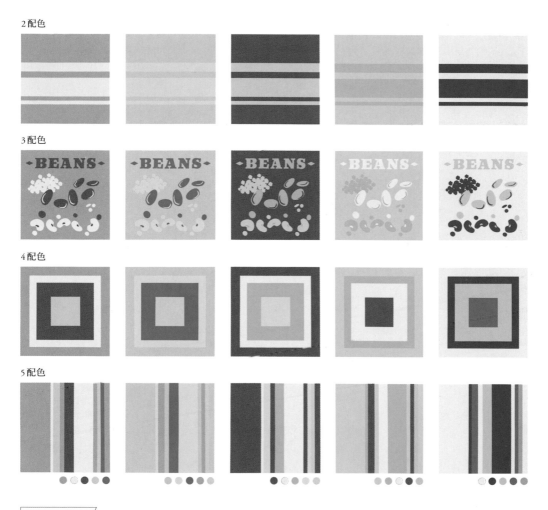

調色盤配色重點

以棕色及米色同色系的主張色彩配色為主。添加黃綠色來增添自然感。

No.
0
5
1

秋季味覺——中性色彩
Taste of Fall — moderate

蒸栗子、胡桃、柿子、地瓜等，這些點綴日本秋季餐桌的美食，打造出健康感的調色盤。

意象字	會心一笑／野外趣味／植物性／飄盪著鄉愁感／充足

配色調色盤

051-a	051-b	051-c	051-d	051-e	051-f	051-g	051-h	051-i
C 3　R 249	C 27　R 191	C 45　R 157	C 45　R 158	C 2　R 228	C 48　R 148	C 45　R 159	C 8　R 238	C 6　R 238
M 8　G 237	M 48　G 142	M 60　G 115	M 70　G 96	M 60　G 126	M 77　G 80	M 38　G 150	M 20　G 208	M 30　G 192
Y 20　B 211	Y 58　B 104	Y 33　B 136	Y 43　B 114	Y 75　B 63	Y 85　B 56	Y 80　B 75	Y 50　B 140	Y 43　B 147
K 0	K 4	K 0	K 0	K 6	K 5	K 0	K 0	K 0

色名及解說

051-a　蒸栗色

將蒸好的栗子澀皮剝開以後窺見那淡淡的天然米色

051-b　胡桃色

圓滾滾可愛胡桃的溫和棕色

051-c　Akebia　木通

有如秋季山上悄悄結出果實的木通那樣高雅的紅紫色

051-d　薩摩芋

就像薩摩芋（地瓜）皮那樣有著沉穩紅色感的紫色

051-e　照柿

在秋天日光照射下閃閃發光的柿子般的橘色

051-f　栗皮色

代表秋季美食的栗子果實那紅棕色

051-g　青朽葉

還略略殘留著綠色而逐漸枯萎的葉片，帶黃色感的綠色

051-h　稻穗

閃爍著金色光輝搖曳的稻穗一般，有著自然感的黃色

051-i　時髦柿

將柿子果實顏色打淡之後做出略帶成熟感的橘色調米色

2配色

3配色

4配色

5配色

調色盤配色重點

結合明度較低的中間調色彩與稍亮的米色。高彩度的橘色是展現出秋季感的重點。

No.
052

熱騰騰湯品
Piping Hot Soup

讓身心都暖洋洋的熱騰騰湯品。仔細燉煮健康材料，再放上大量起司那樣的湯品色調。

意象字	有營養／美味的／風味十足／放鬆感／健康

配色調色盤

052-a	052-b	052-c	052-d	052-e	052-f	052-g	052-h	052-i
C 6 R 242	C 9 R 235	C 6 R 242	C 67 R 102	C 38 R 165	C 23 R 200	C 3 R 249	C 8 R 239	C 43 R 157
M 18 G 213	M 25 G 198	M 8 G 236	M 50 G 113	M 96 G 40	M 68 G 107	M 7 G 240	M 13 G 221	M 74 G 86
Y 52 B 137	Y 60 B 115	Y 13 B 224	Y 97 B 51	Y 75 B 58	Y 83 B 55	Y 14 B 224	Y 46 B 154	Y 90 B 48
K 0	K 0	K 0	K 7	K 6	K 6	K 0	K 0	K 6

色名及解說

052-a Corn Potage
玉米濃湯

有如玉米濃湯般溫和且溫暖的黃色

052-b Pumpkin Soup
南瓜湯

就像耗費長時間熬煮的南瓜湯一般的黃色

052-c Clam Chowder
蛤蜊巧達濃湯

使用牛奶湯底熬煮貝類及蔬菜的蛤蜊巧達濃湯米色

052-d Dried Parsley
乾燥巴西里

讓人聯想到為餐點增添風味及色彩的乾燥巴西里般的綠色

052-e Borscht
羅宋湯

熬煮紅色甜菜根而有了美麗色彩的羅宋湯紅色

052-f Minestrone
義大利番茄湯

以番茄湯底熬煮大量蔬菜的湯頭橘色

052-g Parmesan Cheese
帕馬森乾酪

有如削片的帕馬森乾酪那種淡淡的米色

052-h Melting Cheese
融化起司

有如因為熱度而溶化的黏糊起司一般溫和的淡黃色

052-i Onion Gratin Soup
洋蔥濃湯

仔細將洋蔥拌炒為焦糖色之後製作的洋蔥湯般的茶色

2配色

3配色

4配色

5配色

調色盤配色重點

以類似色相的黃色與棕色做出主張色彩配色。添加低明度的綠色與紅色強調出營養感。

No.
053

秋季味覺——熟成色
Taste of Fall—deep

秋季大豐收的蔬菜及各種果實。滿足秋季食慾與時髦心情，令人感到
滿足的健康色彩。

意象字	有機／美味／滿足／打盹／營養

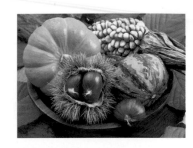

配色調色盤

053-a	053-b	053-c	053-d	053-e	053-f	053-g	053-h
C 9　R 235	C 5　R 232	C 10　R 233	C 28　R 105	C 31　R 191	C 54　R 139	C 18　R 216	C 7　R 226
M 25　G 196	M 60　G 130	M 16　G 218	M 100　G 0	M 18　G 191	M 77　G 81	M 27　G 190	M 70　G 108
Y 80　B 66	Y 84　B 48	Y 18　B 206	Y 70　B 24	Y 75　B 88	Y 53　B 97	Y 42　B 151	Y 61　B 85
K 0	K 0	K 0	K 58	K 0	K 0	K 0	K 0

色名及解說

053-a Maize Yellow
玉米黃

有如玉蜀黍果實那樣色調
強烈的黃色

053-b Pumpkin
南瓜

就像萬聖節南瓜一般色調
強烈的橘色

053-c Mushroom
蘑菇

常見於蘑菇上那帶有淡淡
淺灰色感的米色

053-d Maroon
栗子

常見於栗子果實上的深濃
帶紅色感棕色

053-e Pear Green
梨子綠

洋梨那種帶有黃色感的綠
色

053-f Fig Mauve
無花果淡紫

無花果的果實那種略帶灰
色的紫色

053-g Harvest Grain
豐收穀物

使人聯想到豐收期穀物的
米色

053-h Autumn Rose
秋季玫瑰

就像演奏著秋季溫暖氛圍
的玫瑰一般，帶著橘色調
的玫瑰紅

118

一色名及解說

2配色

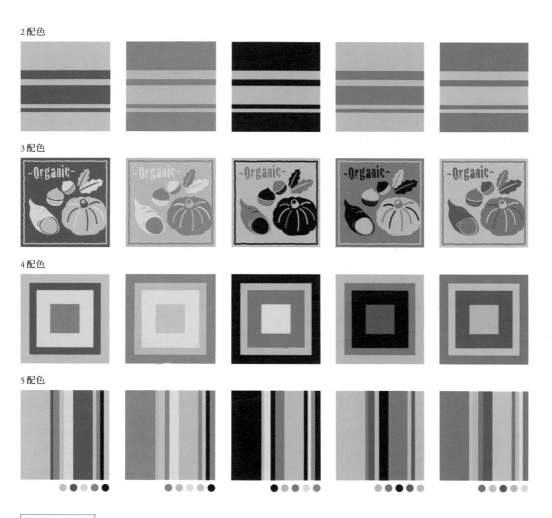

3配色

4配色

5配色

調色盤配色重點

以明暗有別的暖色系主張色彩配色為主。紫色與黃色營造出秋季感的對比。

新鮮果汁
Fresh Fruit Juice

美味又健康而大受歡迎的天然果汁。除了營養之外，色彩及香氣也使
人提振精神，輕快的果汁色彩。

意象字	酸酸甜甜／廉價／芬芳／活力十足／爽朗

配色調色盤

▌054-a	▌054-b	▌054-c	▌054-d	▌054-e	▌054-f	▌054-g	▌054-h
C 38 　R 175	C 18 　R 204	C 0 　R 243	C 0 　R 239	C 8 　R 240	C 2 　R 248	C 0 　R 245	C 2 　R 251
M 20 　G 182	M 96 　G 37	M 47 　G 162	M 60 　G 133	M 10 　G 225	M 26 　G 198	M 44 　G 164	M 8 　G 237
Y 82 　B 73	Y 77 　B 54	Y 30 　B 154	Y 40 　B 125	Y 55 　B 135	Y 90 　B 19	Y 96 　B 0	Y 25 　B 202
K 0	K 0	K 0	K 0	K 0	K 0	K 0	K 0

色名及解說

▌054-a Kiwi Juice
奇異果汁

有如奇異果汁般帶黃色感
的綠色

▌054-d Pink Grapefruit
粉紅葡萄柚

有如粉紅葡萄柚的果汁一
般，色調強烈的粉紅色

▌054-g Mango Nectar
芒果飲品

就像芒果汁那種黃色調
的橘色

▌054-b Pomegranate Red
石榴紅

有如石榴那鮮豔的紅色

▌054-e Juicy Lemon
多汁檸檬

就像多汁的檸檬果肉般明
亮的黃色

▌054-h Fresh Apple Juice
新鮮蘋果汁

蘋果汁展現的那種淡淡天
然黃色

▌054-c Strawberry Juice
草莓果汁

像是草莓果汁般中間色調
的粉紅色

▌054-f Orange Juice
橘子果汁

有如橘子果汁一般帶橘色
調的黃色

2配色

3配色

4配色

5配色

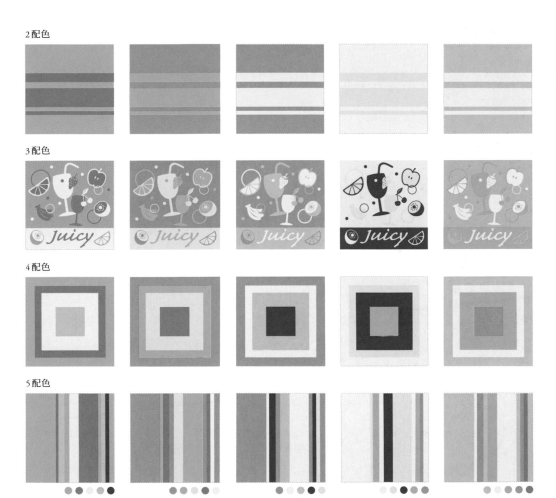

調色盤配色重點

以深淺變化來溫和表現出紅色到黃綠色相的漸層轉變。鮮豔的紅色是重點色。

健康沙拉
Healthy Salad

爽脆水嫩的萵苣、新鮮的黃綠色蔬菜加上馬鈴薯。活力十足而多采多姿的簡單沙拉打造出健康色彩。

意象字	快活／開朗／有營養感／生命力／自然

配色調色盤

055-a	055-b	055-c	055-d	055-e	055-f	055-g	055-h	055-i
C 19 R 217	C 32 R 189	C 55 R 126	C 52 R 132	C 5 R 244	C 4 R 234	C 7 R 224	C 38 R 169	C 6 R 242
M 5 G 226	M 5 G 211	M 20 G 164	M 94 G 43	M 21 G 205	M 58 G 135	M 80 G 84	M 94 G 46	M 14 G 222
Y 40 B 172	Y 63 B 120	Y 73 B 94	Y 64 B 69	Y 80 B 64	Y 78 B 61	Y 94 B 27	Y 67 B 69	Y 40 B 166
K 0	K 0	K 5	K 13	K 0	K 0	K 0	K 2	K 0

色名及解說

055-a Lettuce Green
萵苣綠

有如萵苣一般水嫩而明亮的黃綠色

055-b Salad Green
沙拉綠

使人聯想到沙拉的新鮮黃綠色

055-c Cucumber
小黃瓜

彷彿小黃瓜那樣較深的黃綠色

055-d Red Onion
紅洋蔥

紅洋蔥會展現出的那種較深而略帶紫色感的紅色

055-e Yellow Paprika
黃甜椒

有如黃色甜椒那般新鮮的黃色

055-f Carrot Orange
紅蘿蔔橘

常見於紅蘿蔔上色調強烈的橘色

055-g Fresh Tomato
新鮮番茄

有如新鮮而閃爍著光芒的番茄一般，帶著生動橘色調的紅色

055-h Radish Red
紅色小蘿蔔

常見於紅色小蘿蔔那略帶紫色的紅色

055-i Boiled Potato
水煮馬鈴薯

有如水煮後的馬鈴薯那柔和的黃色

2配色

3配色

4配色

5配色

調色盤配色重點

從帶黃色調的紅到綠色做出色相漸層變化的配色。與綠色系為對照色相關係的紅紫色則帶來變化。

優雅高貴
溫和印象、
具簡潔感的配色群組

潤澤感十足的水邊、閃爍著微光的沉穩景色。那精緻美麗而又詩意的美術品色調。低調而纖細的光亮感。女性化而優雅的格調。高雅又具華麗感的花卉、餐前酒、前菜的豐潤色調等。

中間調而深淺不一的同系色、沉穩的色彩以不同色調做出對比、表現出放鬆又豐富的心情及精神。色彩優美的變化。

No.058
-
Calm and Muted
-
page›› 130-131

水色優雅
Aqua Elegance

在泉水或瀑布附近充滿負離子的水邊。藍色與綠色優雅融合在一起的水色以中性的方式結合在一起，營造出具清涼感又優雅的色彩。

意象字	濕潤的／清麗／清雅／沉靜／放鬆

056-a	056-b	056-c	056-d	056-e	056-f	056-g	056-h	056-i
C 43 R 153	C 25 R 201	C 12 R 231	C 2 R 252	C 56 R 132	C 22 R 207	C 2 R 251	C 18 R 219	C 32 R 184
M 0 G 212	M 4 G 225	M 0 G 243	M 0 G 253	M 52 G 122	M 18 G 205	M 6 G 243	M 0 G 235	M 9 G 211
Y 17 B 217	Y 12 B 226	Y 15 B 227	Y 5 B 247	Y 54 B 113	Y 16 B 206	Y 8 B 236	Y 30 B 196	Y 18 B 210
K 0	K 0	K 0	K 0	K 0	K 0	K 0	K 0	K 0

056-a Aqua Turquoise
水色土耳其

有著如同水一般潤澤感的土耳其石色彩

056-b Water Fall
瀑布

令人聯想到揚起水花向下落的瀑布一般有著涼爽感的藍綠色

056-c Lime Mist
萊姆之霧

有如萊姆水形成的霧氣一般，淡而清爽的綠色

056-d Calla Lily
海芋

就像濕地上盛開的海芋那清純的色彩一般的白色

056-e Taupe Shadow
灰褐之影

讓人聯想到潮濕地的陰影，覆蓋了一層褐色而具成熟感的灰色

056-f Misty Gray
霧灰

彷彿氤氳滿布感的淺灰色

056-g Pale Ivory
蒼白象牙

淡而優雅的象牙白色

056-h Lime Orchid
萊姆蘭花

就像開出淡淡萊姆色的蘭花一般，沉穩而優雅的淺綠色

056-i Aqua Jade
水色翡翠

有如添加了水色的翡翠一般略帶灰感的綠色

2配色

3配色

4配色

5配色

調色盤配色重點

以表現出水的水色系主張色彩配色為基礎。使用無彩色系的彩度對比來凸顯出綠色。

No.
057

裝飾風格玻璃工藝
Art Deco Glassware

由於Coty的香水瓶設計而打響名號，在拉利克的作品中很常見的乳白色或半透明玻璃。在光照之下浮現出幻想氛圍，蛋白石色彩及焦糖柔和色調。

意象字	清麗／安穩／幻想風格／呆然／沉靜

配色調色盤

▌057-a	▌057-b	▌057-c	▌057-d	▌057-e	▌057-f	▌057-g	▌057-h
C 35　R 175	C 20　R 212	C 3　R 249	C 10　R 234	C 21　R 207	C 8　R 239	C 16　R 217	C 27　R 196
M 18　G 195	M 2　G 234	M 6　G 243	M 9　G 231	M 19　G 202	M 11　G 227	M 44　G 157	M 8　G 217
Y 3　B 225	Y 7　B 238	Y 7　B 237	Y 6　B 235	Y 15　B 205	Y 30　B 189	Y 73　B 79	Y 13　B 220
K 0	K 0	K 0	K 0	K 2	K 0	K 0	K 0

色名及解說

▌057-a　Frosted Blue
磨砂藍

給人一種消光的印象，柔和而屬於中間色調的藍色

▌057-b　Opal Blue
蛋白石藍

有著蛋白石（寶石）感，略帶乳白色印象的淺藍色

▌057-c　Opal Cream
蛋白石奶油

有著蛋白石（寶石）感，略帶乳白色印象而偏灰的米色

▌057-d　Delicate Gray
纖細灰

給人纖細而優雅印象感，帶著淡淡紫色感的灰色

▌057-e　Frost Gray
磨砂灰

有如降霜那樣給人冰冷印象感，中間色調的灰色

▌057-f　Dim Yellow
黯淡黃

讓人想到微微光線的淡黃色

▌057-g　Light Cognac
輕淡干邑白蘭地

干邑白蘭地所展現出略帶棕色感的橘色

▌057-h　Pale Lake
蒼白湖泊

有如隱約見到彼端湖泊那種氣氛，略帶奶白感的青色調綠色

2配色

3配色

4配色

5配色

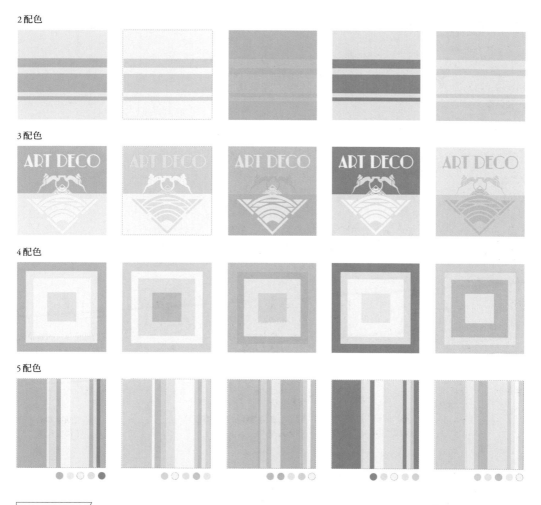

調色盤配色重點

以模糊的中間色調統整為同色調配色。與冷色系對比的橘色則為重點色。

No. 058

安穩乳化色
Calm and Muted

柔和的彩霞緩緩消失在乳白色當中，那靜謐的薄暮或黎明景色。就像是遙遠記憶中那份溫暖與感傷融合在一起，有著詩意而優雅的色彩。

意象字	低調／溫潤／安靜／放鬆／幽玄

配色調色盤

058-a	058-b	058-c	058-d	058-e	058-f	058-g	058-h	058-i
C 5　R 243	C 10　R 234	C 22　R 206	C 2　R 251	C 37　R 174	C 5　R 243	C 0　R 255	C 20　R 211	C 30　R 188
M 12　G 231	M 4　G 241	M 13　G 214	M 7　G 241	M 38　G 159	M 14　G 226	M 3　G 250	M 16　G 210	M 22　G 193
Y 5　B 234	Y 0　B 250	Y 4　B 232	Y 12　B 228	Y 30　B 162	Y 13　B 218	Y 6　B 243	Y 12　B 215	Y 2　B 223
K 0	K 0	K 0	K 0	K 0	K 0	K 0	K 0	K 0

色名及解說

058-a　Rose Emulsion
玫瑰乳液

有如玫瑰色乳液呈現出的那種輕淡柔和的粉紅色

058-b　Milky Blue
牛奶藍
給人乳白印象感、非常淡的淺藍色

058-c　Summer Mist
夏霧
使人聯想起夏季霧靄或者霞光的藍色

058-d　Gleaming Cream
微光奶油

讓人想起那微微閃爍的霞光，帶著淡淡黃色調的米色

058-e　Evening Shadow
晚霞陰影

黃昏時分的陰影當中常見的一種帶有溫潤感、偏灰色調的棕色

058-f　Cashmere Peach
喀什米爾桃
彷彿喀什米爾羊毛柔和觸感般的粉紅桃子色

058-g　Whip Cream
發泡奶油

有如發泡奶油一般給人鬆軟柔和感、帶黃色調的潔白色

058-h　Silent Gray
寂靜灰

給人寂靜印象感的淺灰色

058-i　Evening Iris
晚霞鳶尾

有如傍晚時分綻開的鳶尾花般，有著淡淡明亮紫色感的藍色

2配色

3配色

4配色

5配色

調色盤配色重點

以低彩度而柔和的同色調配色為主。無彩色與棕色讓配色產生對比，整合了一片淡彩。

No. 059

貂皮纖細粉色
Mink and Delicate Pink

THINKFUR品牌感的沉穩灰褐色、以及有著纖細平衡感的粉紅色。
讓人聯想到復古感茶色肖像畫的優雅中性色彩。

意象字	成熟／自然／穩重／復古／溫柔

配色調色盤

059-a	059-b	059-c	059-d	059-e	059-f	059-g	059-h
C 35　R 179	C 52　R 142	C 17　R 218	C 0　　R 252	C 61　R 119	C 1　　R 253	C 10　R 237	C 0　　R 254
M 39　G 158	M 57　G 116	M 21　G 203	M 15　G 229	M 62　G 101	M 3　　G 250	M 19　G 222	M 8　　G 242
Y 36　B 151	Y 55　B 107	Y 25　B 188	Y 8　　B 226	Y 57　B 99	Y 4　　B 246	Y 15　B 222	Y 4　　B 241
K 0	K 0	K 0	K 0	K 5	K 0	K 0	K 0

色名及解說

059-a Mink Taupe 貂皮灰褐

常見於貂皮等處，有著明亮紅色感的灰褐色

059-d Quiet Pink 沉靜粉紅
給人寧靜而安穩印象的淺粉紅色

059-g Mink Rose 貂皮玫瑰
有著貂皮色調感的帶灰色調粉紅色

059-b Mink Brown 貂皮棕

常見於貂皮等處，有著紅色感的灰褐色

059-e Dark Mink 深色貂皮
常見於貂皮等處，略顯深色的灰褐色

059-h Powder Pink 粉狀粉紅
化妝用蜜粉常見的極淡粉紅色

059-c Pearl Mink 珍珠貂皮

就像明亮而柔和珍珠色貂皮那樣帶著米色感的棕色

059-f Mink Cream 貂皮奶油
奶油色貂皮皮毛般帶著米色感的亮白色

2配色

3配色

4配色

5配色

調色盤配色重點

低彩度棕色和粉紅色的單色配色來表現出柔和感。低明度色能夠溫和統整淺色調。

No.
0
6
0

溫暖光線與冷灰
Warm Light and Cool Gray

溫和的日光、逆光時看見的炫目光線與影子那對比色調。優雅而和緩的明亮度，中間色調的黃色與灰色的組合。

意象字	放鬆／聰慧／寬心／平穩／溫柔

配色調色盤

060-a	060-b	060-c	060-d	060-e	060-f	060-g	060-h	060-i
C 0 R 254	C 45 R 154	C 0 R 249	C 0 R 255	C 33 R 182	C 17 R 218	C 0 R 253	C 11 R 225	C 0 R 255
M 12 G 229	M 28 G 170	M 20 G 212	M 6 G 243	M 22 G 189	M 12 G 220	M 16 G 223	M 8 G 226	M 6 G 242
Y 43 B 161	Y 25 B 178	Y 45 B 149	Y 18 B 218	Y 20 B 194	Y 13 B 218	Y 38 B 169	Y 5 B 230	Y 28 B 198
K 0	K 0	K 2	K 0	K 0	K 0	K 0	K 5	K 0

色名及解說

060-a Sunny Spot
陽光明媚
讓人聯想到一片明媚的日光，略帶橘色感的沉穩黃色

060-b Slate
石板
常見於石板上的帶青色感灰色

060-c Tender Light
溫和光線
使人聯想到柔和的光線，中間色調而帶橘色感的黃色

060-d Silent Light
寧靜光線
令人想起寧靜空間中搖擺的光線，給人溫暖感受的淡黃色

060-e Cool Shade
清涼陰影
常見於清涼日光陰影下那略帶藍色感的中性灰

060-f Sunny Pebble Gray
日光小石灰
陽光照射著小石子展現出的淡灰色

060-g Sunny Porch
日光門廊
就像日照良好的門廊（陽台）等處，有著橘色感的黃色

060-h Still Gray
就是灰
給人平靜氣氛的感受，略帶青色感的淺灰色

060-i Pleasant Light
愉悅之光
使人身心舒適的淺黃色

2配色

3配色

4配色

5配色

調色盤配色重點 〉

細微變化的高明度黃色與有著明亮度漸層的灰色。灰色能夠提高淡黃色的優雅度。

No.
0
6
1

洛可可優雅
Rococo Elegance

18世紀在法國開花結果的優雅宮廷文化。聚集在沙龍的貴婦們的服飾及各種用品、福拉歌那與布雪的繪畫上常見的洛可可樣式中具女人味且柔和的色彩。

意象字	優雅／甜美／放鬆／沉穩／悠閒

配色調色盤

■061-a	■061-b	■061-c	■061-d	■061-e	■061-f	■061-g	■061-h
C 0 R 249	C 5 R 238	C 4 R 247	C 2 R 252	C 14 R 226	C 20 R 213	C 23 R 206	C 37 R 170
M 27 G 204	M 37 G 180	M 6 G 241	M 5 G 242	M 22 G 199	M 7 G 223	M 10 G 217	M 12 G 203
Y 24 B 186	Y 38 B 150	Y 12 B 228	Y 30 B 195	Y 61 B 115	Y 28 B 195	Y 20 B 207	Y 5 B 228
K 0	K 0	K 0	K 0	K 0	K 0	K 0	K 0

色名及解說

■061-a Peach Brocade
桃色錦緞

洛可可時代的服裝等於綢緞上常見的桃子粉紅色

■061-b Rococo
洛可可

讓人聯想到洛可可時代沙龍文化，有著女人味而具豐潤感的粉紅色

■061-c Rocaille
石貝裝飾

洛可可的語源，一種有如貝殼形狀的裝飾手法，米色

■061-d Pastel Yellow
粉彩黃

洛可可時代那粉彩畫上用來表現柔和光線的黃色

■061-e Gold Leaf
金箔

洛可可花樣中經常使用，令人聯想到金箔的黃色

■061-f Light Green Jade
淺綠翡翠

洛可可時代的中國風情裝飾中常見的翡翠淡綠色

■061-g Pale Celadon
蒼白青瓷

就像高雅又成熟的青瓷一般略帶灰色的綠

■061-h Louis Blue
路易藍

彷彿路易十五時代的洛可可樣式服裝及家具等優美的藍色

2配色

3配色

4配色

5配色

調色盤配色重點

以中間色調及偏灰色調統整的配色表現出沉穩氣氛。暖色系較多因此給人溫柔的印象。

土耳其石與黃金
Turquoise and Gold

土耳其石的特徵便是那擺盪於藍色與綠色之間的琉璃色調。為了突顯出土耳其石風潤色澤，搭配華麗的金色。

| 意象字 | 豐潤／豪華／高雅／東方感／時髦 |

配色調色盤

062-a	062-b	062-c	062-d	062-e	062-f	062-g	062-h
C 52 R 123	C 73 R 48	C 62 R 88	C 2 R 251	C 20 R 212	C 22 R 209	C 64 R 91	C 55 R 114
M 0 G 203	M 20 G 158	M 3 G 189	M 8 G 239	M 29 G 184	M 22 G 194	M 14 G 172	M 6 G 193
Y 15 B 218	Y 22 B 186	Y 24 B 199	Y 16 B 219	Y 52 B 130	Y 53 B 133	Y 32 B 176	Y 12 B 218
K 0	K 0	K 0	K 0	K 0	K 0	K 0	K 0

色名及解說

062-a Turq Delight
土耳其愉悅

給人喜悅感受的明亮土耳其藍

062-b Turquoise Blue
土耳其藍

常見於藍色土耳其石上那略為深色的土耳其藍

062-c Persian Turquoise
綠松石

被稱為綠松石的伊朗產土耳其石般的土耳其藍色

062-d Pearly Beige
珠光米

有著珍珠光澤般柔和感的略帶黃色調米色

062-e Gold Beige
黃金米色

令人感受到黃金色調的米色

062-f Soft Camel Gold
柔和駱駝金

有著駱駝色調感的帶黃色調米色

062-g Turquoise Green
土耳其綠

常見於綠色土耳其石上的土耳其綠色

062-h Light Turquoise Blue
淺土耳其藍

藍色土耳其石上那種較亮的土耳其藍色

2配色

3配色

4配色

5配色

調色盤配色重點

以土耳其色調的單色配色為主。結合金色與淺米色表現出優雅感。

No.
0
6
3

浮雕玉石
Classic Jasperware

英國瑋緻活公司的浮雕玉石產品。有著獨特優雅及抒情感的藍色及綠色，搭配古代希臘羅馬時代的白色浮雕圖樣，給人精美感的色彩。

意象字	優雅／溫潤／洗鍊／高雅／貴族

配色調色盤

063-a	063-b	063-c	063-d	063-e	063-f	063-g	063-h
C 38 R 169	C 0 R 254	C 42 R 159	C 50 R 135	C 80 R 68	C 46 R 153	C 22 R 206	C 23 R 203
M 20 G 189	M 0 G 254	M 20 G 185	M 20 G 178	M 65 G 92	M 23 G 174	M 22 G 199	M 32 G 180
Y 5 B 219	Y 1 B 253	Y 12 B 208	Y 5 B 217	Y 27 B 139	Y 45 B 148	Y 4 B 222	Y 13 B 196
K 0	K 1	K 0	K 0	K 0	K 0	K 0	K 0

色名及解說

063-a　Hazy Sky
朦朧天空

有如雲霧籠罩的天空一般，帶著灰色感的高雅藍色

063-b　Relief White
浮雕白

使人聯想到浮雕玉石那優雅圖樣的纖細白色

063-c　Wedgwood Blue
瑋緻活藍

有如講述浮雕玉石與其品牌故事般，略帶灰色感的藍

063-d　Blue Elegance
藍色高雅

使人感受到沉著優雅氛圍的中性調藍色

063-e　Portland Blue
波特蘭藍

瑋緻活公司被稱為波特蘭藍的浮雕玉石上的靛藍色

063-f　Sage Green
鼠尾草綠

讓人聯想到香草中鼠尾草色調的略帶灰色感綠色

063-g　Modesty Lilac
端莊紫丁香

優雅而低調氛圍中略帶灰色感的紫丁香色（淡紫色）

063-h　Classy Mauve
優雅錦葵紫

給人高貴而時髦印象，帶灰色的錦葵色（一種以錦葵為原料製成的淡紫色）

2配色

3配色

4配色

5配色

調色盤配色重點

以藍色系同色調的配色添加綠色及紫色表現出沉穩感。壓低了彩度的顏色與白色成為對比給人清涼感。

普羅旺斯
La Provence

香氣豐裕的薰衣草花田、讓梵谷心醉的向日葵花田。洗練的法國鄉村風景普羅旺斯。有如SOULEIADO的紡織品或小木屋裝潢當中常見的色彩。

| 意象字 | 閑靜／芬芳／放鬆／安穩／自然 |

配色調色盤

064-a	064-b	064-c	064-d	064-e	064-f	064-g	064-h	064-i
C 48 R 148	C 16 R 220	C 3 R 250	C 18 R 216	C 7 R 242	C 10 R 233	C 33 R 185	C 80 R 65	C 60 R 111
M 50 G 131	M 13 G 219	M 1 G 251	M 20 G 204	M 4 G 239	M 28 G 190	M 21 G 187	M 63 G 95	M 35 G 148
Y 3 B 185	Y 6 B 229	Y 6 B 244	Y 24 B 191	Y 29 B 197	Y 73 B 84	Y 52 B 136	Y 15 B 155	Y 0 B 205
K 0	K 0	K 0	K 0	K 0	K 0	K 0	K 0	K 0

色名及解說

064-a Lavender
薰衣草
如同薰衣草花般的帶紅色調紫色

064-b Lavender Mist
薰衣草霧
像是有著薰衣草色調的霧氣般，略帶灰色感的珍珠紫色

064-c Fresh Linen
清潔亞麻
就像是乾靜潔白的亞麻床單一樣的自然白色

064-d Bleached Oak
漂白橡木
有如漂白過的橡木材一般，略帶灰色的自然米色

064-e Limonade
檸檬水
Limonade是法文的檸檬水。淡淡的檸檬黃

064-f Marseille Yellow
馬賽黃
讓人想起有著法國第一港口的都市馬賽，黃色

064-g Dried Sage
乾燥鼠尾草
有如乾燥過後的鼠尾草（香草），給人沉穩感的黃綠色

064-h Provence Indigo
普羅旺斯靛藍
常見於普羅旺斯布料上藍染般的藍色

064-i Provence Blue
普羅旺斯藍
以普羅旺斯的天空及海洋為概念打造出有著沉穩色調的法國藍

2配色

3配色

4配色

5配色

調色盤配色重點

以藍色與紫色為對照色相，有著明顯對比的米色及綠色溫柔地緩和了整體配色。白色補充了清潔感。

No.
065

芬芳香水草
Fragrant Heliotrope

香水草是過往香水的原料。高雅而深淺不一的紫色，添加沉穩的灰色
及淺棕色打造出優雅的色彩。

意象字	芬芳／成人／雅緻／醞釀感／優雅

配色調色盤

065-a	065-b	065-c	065-d	065-e	065-f	065-g	065-h	065-i
C 42 R 162	C 22 R 204	C 56 R 132	C 15 R 221	C 55 R 131	C 28 R 194	C 7 R 234	C 18 R 214	C 68 R 106
M 68 G 100	M 36 G 174	M 63 G 105	M 20 G 209	M 53 G 122	M 22 G 193	M 21 G 206	M 30 G 187	M 74 G 82
Y 0 B 166	Y 0 B 210	Y 21 B 148	Y 0 B 231	Y 0 B 184	Y 24 B 188	Y 30 B 177	Y 14 B 197	Y 42 B 112
K 0	K 0	K 0	K 0	K 0	K 0	K 3	K 0	K 2

色名及解說

065-a Heliotrope
香水草
香水草花那色調強烈的紫色

065-b Helio Tint
香水草染料
香水草花上較為明亮的紫色

065-c Chic Plum
沉穩李子
李子果實常見的沉穩深紫色

065-d Pale Helio
珠光香水草
有如色調較淺的香水草花那珍珠調的紫色

065-e Helio Violet
香水草藍紫
香水草花上帶藍的紫色

065-f Ostrich Gray
鴕鳥灰
鴕鳥皮革製品上常見的中明度灰色

065-g Deerskin Beige
鹿皮米
柔軟鹿皮上常見的淺棕色

065-h Mauve Lilac
淡色紫丁香
紫丁香花上那略帶淡灰色的偏紅色調紫色

065-i Fragrant Violet
芬芳紫羅蘭
給人香氣強烈感的深色調而偏灰的紫色

2配色

3配色

4配色

5配色

調色盤配色重點

以紫色系同色調的配色為主。米色增添了溫暖氣氛而灰色則將整體整合得較為優雅。

No.
0
6
6

羅蘭珊
Marie Laurencin

瑪麗・羅蘭珊所描繪的那柔和又洗練的女性化色調。柔軟的筆觸將藕色系玫瑰及灰色結合在一起，略帶憂鬱感的高貴色彩。

意象字	抒情／柔和／成熟／芬芳／純粹

配
色
調
色
盤

066-a	066-b	066-c	066-d	066-e	066-f	066-g	066-h	066-i
C 22　R 202	C 46　R 155	C 17　R 215	C 45　R 142	C 80　R 41	C 0　R 205	C 2　R 244	C 72　R 90	C 40　R 163
M 60　G 125	M 70　G 96	M 35　G 178	M 36　G 144	M 73　G 45	M 0　G 206	M 2　G 244	M 60　G 103	M 37　G 157
Y 25　B 147	Y 38　B 121	Y 12　B 195	Y 24　B 159	Y 76　B 41	Y 0　B 206	Y 0　B 246	Y 15　B 158	Y 8　B 192
K 0	K 0	K 0	K 13	K 53	K 28	K 5	K 0	K 3

色
名
及
解
說

066-a　Rose Mauve
玫瑰藕

芬芳而有著高雅氛圍的玫瑰系藕色

066-b　Laurencin
羅蘭珊

羅蘭珊作品當中常見給人沉穩感的紅紫色

066-c　Misty Pink
霧粉紅

有如籠罩著一層霞霧般略帶灰色感的粉紅色

066-d　Evening Gray
夜晚灰

有著夜晚寧靜氣息氛圍的高雅灰色

066-e　Soft Black
柔和黑

使人感受到柔和質感及氛圍的黑色

066-f　Gray Pearl
灰色珍珠

有如沉穩灰珍珠那樣的淺灰色

066-g　White Violet
白色紫羅蘭

白色紫羅蘭花上那帶著極淺藍紫色的白

066-h　Iolite Blue
菫青石藍

紫羅蘭色的礦石菫青石那種藍色

066-i　Lavender Haze
薰衣草霧霞

有如籠罩著霧霞般有著溫潤感的薰衣草色

2配色

3配色

4配色

5配色

調色盤配色重點

將紫色系壓低彩度，結合有彩色與無彩色的組合。巧妙的色調凸顯出寧靜感。

蘭花
Orchid

蕙蘭、嘉德麗雅蘭、蝴蝶蘭等存在感十分優雅的蘭花。沉穩而優雅給人和風感的色調，由華麗的紫色系及水嫩綠色結合為華美色彩。

意象字	優雅／優美／豔麗／年輕／賢淑

配色調色盤

067-a	067-b	067-c	067-d	067-e	067-f	067-g	067-h	067-i
C 17　R 217	C 32　R 183	C 0　R 249	C 45　R 157	C 8　R 231	C 3　R 250	C 30　R 192	C 7　R 241	C 22　R 210
M 20　G 207	M 42　G 156	M 24　G 212	M 75　G 87	M 37　G 181	M 2　G 249	M 12　G 203	M 16　G 215	M 6　G 221
Y 3　B 226	Y 2　B 198	Y 8　B 216	Y 33　B 123	Y 2　B 209	Y 11　B 234	Y 55　B 135	Y 56　B 129	Y 40　B 171
K 0	K 0	K 0	K 0	K 0	K 0	K 0	K 0	K 0

色名及解說

067-a Orchid Mist
蘭花霧

有如籠罩著霧霞的蘭花般略帶青色的紫

067-b Cattleya Violet
嘉德麗雅紫羅蘭

嘉德麗雅蘭花那種給人柔和感的青色調紫色

067-c Cymbidium Pink
蕙蘭粉紅

有如粉紅色蕙蘭花的溫柔粉紅色

067-d Cattleya Lip
嘉德麗雅紅唇

嘉德麗雅蘭花中心的酒紅色

067-e Tiny Orchid
小蘭花

使人想到小小蘭花般惹人憐愛的粉紅色

067-f Cream Orchid
奶油蘭

蝴蝶蘭等為白色蘭花會展現的奶油白色

067-g Orchid Bud
蘭花花蕾

蘭花那花苞展現出的鮮嫩綠色

067-h Golden Orchid
金黃蘭花

黃色系蘭花會展現出帶光澤的黃色

067-i Cymbidium Green
蕙蘭綠

有如綠色蕙蘭花那水嫩而優雅的綠色

2配色

3配色

4配色

5配色

調色盤配色重點

華麗的紫色同色調配色與對照色相的黃色和綠色成為柔和的對比。添加奶油色增加清純的印象。

優美粉色蓮花
Pink Lotus

象徵吉祥的美麗蓮花。那從混濁的泥池中誕生出清淨的花朵，在佛教當中被視為象徵清靜及極樂世界的神聖花朵而受到崇敬。那有著透明感的花瓣的水嫩粉紅色調和色調。

意象字	芬芳／女性化／新鮮／水嫩／華美

配色調色盤

068-a	068-b	068-c	068-d	068-e	068-f	068-g	068-h
C 15　R 210	C 6　R 232	C 8　R 234	C 20　R 214	C 0　R 254	C 30　R 190	C 10　R 236	C 2　R 249
M 80　G 80	M 49　G 157	M 26　G 203	M 0　G 233	M 5　G 247	M 23　G 190	M 2　G 241	M 11　G 236
Y 10　B 142	Y 3　B 191	Y 5　B 218	Y 32　B 192	Y 6　B 241	Y 23　B 188	Y 20　B 216	Y 0　B 243
K 0	K 0	K 0	K 0	K 0	K 0	K 0	K 0

色名及解說

068-a Lotus Blossom 蓮花

有如盛開般的蓮花那華麗而帶著深紫紅色的粉紅

068-b Lotus Rose 蓮花玫瑰紅

蓮花常見的帶紅紫色調玫瑰粉紅色

068-c Pink Lotus 粉紅蓮花

粉紅色蓮花展現出的溫潤而偏紫色感的粉紅色

068-d Green Drop 綠色水滴

使人聯想到附著在植物葉片等處的水滴那種淺色調黃綠色

068-e Silky Beige 絲絹米色

有如絲絹一般給人柔和氛圍感，極淺而帶著淡粉紅色的米色

068-f Calm Gray 寧靜灰

給人沉穩印象感的中間色調灰

068-g Lime Juice 萊姆果汁

就像萊姆果汁一樣帶著清涼感、偏珍珠色調的黃綠色

068-h Whisper Pink 輕語粉紅

給人輕聲細語感低調印象，淺而帶著淡紫的粉紅色

2配色

3配色

4配色

5配色

調色盤配色重點

粉紅色同色調漸層搭配淺綠色做出溫和的對比配色。灰色及米色抑制了甜美感而較為優雅。

英國風下午茶
An English Afternoon Tea

優雅而傳統的下午茶時間。奶茶及三層盤上美麗排列的司康、三明治等，風味濃郁的溫暖色彩。

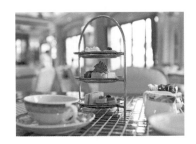

意象字	優雅／仔細／溫和／放鬆／充足

配色調色盤

069-a	069-b	069-c	069-d	069-e	069-f	069-g	069-h	069-i
C 7 R 237	C 7 R 229	C 4 R 248	C 35 R 174	C 0 R 255	C 3 R 216	C 0 R 245	C 0 R 245	C 0 R 253
M 26 G 200	M 32 G 181	M 7 G 235	M 100 G 30	M 2 G 252	M 0 G 219	M 27 G 201	M 33 G 189	M 15 G 225
Y 34 B 168	Y 58 B 112	Y 39 B 174	Y 92 B 43	Y 7 B 242	Y 0 B 221	Y 20 B 190	Y 36 B 157	Y 36 B 174
K 0	K 5	K 0	K 2	K 0	K 20	K 3	K 2	K 0

色名及解說

069-a Milk Tea
奶茶
有如奶茶一般沉穩而偏橘色調的米色

069-b Scone
司康
香氣十足的司康那種略帶棕色感的橘色

069-c Lemon Curd
檸檬卡士達
由檸檬、雞蛋、奶油和砂糖做出的抹醬淡黃色

069-d Strawberry Jam
草莓果醬
就像草莓果醬一般的深紅色

069-e Linen White
亞麻白
以清潔的亞麻桌巾為概念打造的天然氛圍白色

069-f Silver Ware
銀色餐具
閃爍著清涼感的銀色餐具那般的淺灰色

069-g Tender Ham
柔和火腿
有如柔軟的火腿一般，中間色調的粉紅色

069-h Soft Salmon
柔軟鮭魚
就像柔軟的鮭魚肉一般帶著溫暖感的偏黃粉紅色

069-i Cheddar Cheese
巧達起司
巧達起司那種帶著橘色感的淡黃色

2配色

3配色

4配色

5配色

調色盤配色重點

米色與粉紅色的主張色彩配色為主。紅色為強調色。無彩色能夠稍加緩和暖色帶來的甜美感。

優雅餐前酒
Aperitifs

引人聊起促進食慾的和樂對話，美味的餐前酒。在愉悅用餐前點綴
優雅，使人想起那滑順口感的甜美而優雅色彩。

意象字	滑順／果香／溫柔／寬裕／芳香

配色調色盤

070-a	070-b	070-c	070-d	070-e	070-f	070-g	070-h	070-i
C 26 R 192	C 0 R 244	C 1 R 254	C 0 R 247	C 3 R 251	C 4 R 247	C 12 R 233	C 7 R 242	C 3 R 246
M 84 G 72	M 45 G 165	M 0 G 254	M 0 G 250	M 0 G 250	M 7 G 238	M 6 G 229	M 2 G 244	M 24 G 203
Y 58 B 83	Y 44 B 132	Y 5 B 247	Y 23 B 182	Y 20 B 218	Y 22 B 208	Y 47 B 156	Y 23 B 211	Y 65 B 103
K 0	K 0	K 0	K 0	K 0	K 0	K 0	K 0	K 0

色名及解說

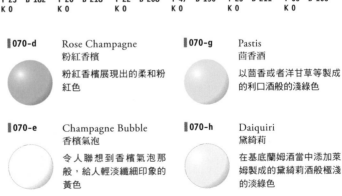

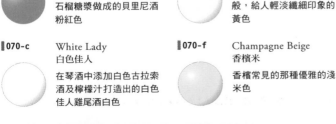

070-a Kir
基爾酒
令人想起在黑醋栗酒中添加白酒製成的基爾酒紅色

070-b Bellini
貝里尼酒
有如白酒加上桃子果汁、石榴糖漿做成的貝里尼酒粉紅色

070-c White Lady
白色佳人
在琴酒中添加白色古拉索酒及檸檬汁打造出的白色佳人雞尾酒白色

070-d Rose Champagne
粉紅香檳
粉紅香檳展現出的柔和粉紅色

070-e Champagne Bubble
香檳氣泡
令人聯想到香檳氣泡那般，給人輕淡纖細印象的黃色

070-f Champagne Beige
香檳米
香檳常見的那種優雅的淺米色

070-g Pastis
茴香酒
以茴香或者洋甘草等製成的利口酒般的淺綠色

070-h Daiquiri
黛綺莉
在基底蘭姆酒當中添加萊姆製成的黛綺莉酒般極淺的淡綠色

070-i Mimosa Cocktail
含羞草雞尾酒
有如在香檳當中添加柑橘果汁製成的含羞草雞尾酒般，偏黃的橙色

2配色

3配色

4配色

5配色

調色盤配色重點

以高明度的粉紅色與淺淺的萊姆配色為主。紅色是用來提高風味感的強調色。灰色與白色等相似色則讓整體有高雅感。

紅酒、起司、巧克力
Wine, Cheese and Chocolate

與芳醇的紅酒十分對味、熟成的起司與微苦的黑巧克力。偏深色調的
酒紅色與棕色添加奶白色系，做出成熟大人風格配色。

意象字	芳醇／豪華／成熟／豐裕／濃郁

配色調色盤

■071-a	■071-b	■071-c	■071-d	■071-e	■071-f	■071-g	■071-h	■071-i
C 60 R 85	C 50 R 137	C 65 R 118	C 7 R 242	C 13 R 228	C 27 R 200	C 6 R 243	C 46 R 141	C 5 R 243
M 80 G 46	M 90 G 52	M 100 G 42	M 5 G 238	M 20 G 204	M 18 G 194	M 5 G 241	M 100 G 29	M 20 G 211
Y 95 B 25	Y 66 B 69	Y 85 B 57	Y 27 B 200	Y 52 B 136	Y 82 B 69	Y 15 B 223	Y 87 B 44	Y 42 B 157
K 45	K 12	K 0	K 0	K 0	K 0	K 0	K 15	K 0

色名及解說

■071-a Dark Chocolate
黑巧克力

有如添加大量可可的黑巧克力般的棕色

■071-d White Wine
白酒

令人聯想到白酒，略帶綠色感的淺黃色

■071-g Camembert Cheese
卡門貝爾起司

使人想到卡門貝爾地區產的白黴熟成起司那樣的象牙色

■071-b Bordeaux
波爾多

最能代表紅酒色彩的波爾多產紅酒般的紅色

■071-e Chardonnay Gold
夏多內金

有如白酒當中最具代表性的品種夏多內，高級白酒般略帶橙色感的黃色

■071-h Chianti Red
奇揚地紅

義大利產奇揚地紅酒般有著華麗感的酒紅色

■071-c Merlot Red
梅洛紅

最具代表性的紅酒用葡萄品種之一，有如梅洛紅酒般芳醇的紅色

■071-f Chardonnay Green
夏多內綠

有如白酒當中最具代表性的品種夏多內的葡萄果實般的黃綠色

■071-i Gouda Cheese
高達起司

令人聯想到荷蘭產的高達起司那樣偏橘的黃色

2配色

3配色

4配色

5配色

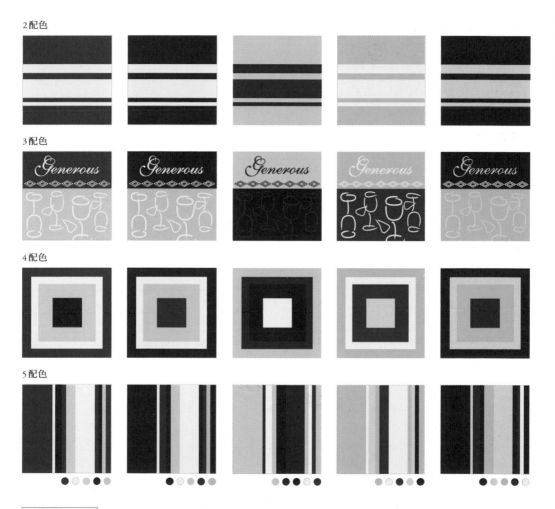

調色盤配色重點

以深色的酒紅色與明亮的暖色色調對比表現出釀造感。黃綠色則補充了自然感。

Category 5

醞釀出自然、沉穩、
寂靜的配色群組

飄盪著鄉愁感的田園。寂靜又潮濕的森林。氣象環境大異其趣的沙漠及阿爾卑斯、荒野等，在廣大的大自然當中那些美麗的自然色彩。西方與日本的山珍海味、果實色彩等，質樸卻又給人溫暖感受的手工肥皂或素燒陶藝的色彩。

以大地與動植物的棕色及綠色、壓低彩度的色調為主，醞造出沉穩印象感的色彩群組。自然色彩的調色盤。

No.078
-
Scottish Highlands
-
page›› 172-173

天然手工肥皂
Natural Handmade Soap

對肌膚及環境都非常溫和，相當受歡迎的手工肥皂。添加天然香草、
蜂蜜、水果精粹、礦物質等溫潤的氛圍。飄盪著令人感到安心香氣般
的溫和色彩。

意象字	植物性／質樸／溫和／安心／環保

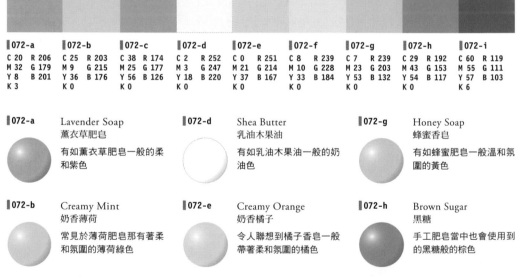

配色調色盤

072-a	072-b	072-c	072-d	072-e	072-f	072-g	072-h	072-i
C 20 　R 206	C 25 　R 203	C 38 　R 174	C 2 　R 252	C 0 　R 251	C 8 　R 239	C 7 　R 239	C 29 　R 192	C 60 　R 119
M 32 　G 179	M 9 　G 215	M 25 　G 177	M 3 　G 247	M 21 　G 214	M 10 　G 228	M 23 　G 203	M 43 　G 153	M 55 　G 111
Y 8 　B 201	Y 36 　B 176	Y 56 　B 126	Y 18 　B 220	Y 37 　B 167	Y 33 　B 184	Y 53 　B 132	Y 54 　B 117	Y 57 　B 103
K 3	K 0	K 0	K 0	K 0	K 0	K 0	K 0	K 6

色名及解說

072-a Lavender Soap
薰衣草肥皂

有如薰衣草肥皂一般的柔
和紫色

072-d Shea Butter
乳油木果油

有如乳油木果油一般的奶
油色

072-g Honey Soap
蜂蜜香皂

有如蜂蜜肥皂一般溫和氛
圍的黃色

072-b Creamy Mint
奶香薄荷

常見於薄荷肥皂那有著柔
和氛圍的薄荷綠色

072-e Creamy Orange
奶香橘子

令人聯想到橘子香皂一般
帶著柔和氛圍的橘色

072-h Brown Sugar
黑糖

手工肥皂當中也會使用到
的黑糖般的棕色

072-c Olive Soap
橄欖皂

有如橄欖肥皂一般天然的
橄欖綠色

072-f Lemon Grass Balm
檸檬草香膏

檸檬草肥皂展現出的那種
天然黃色

072-i Sea Mud
海泥

有如礦物質豐富的死海海
泥般偏棕色的灰

2配色

3配色

4配色

5配色

調色盤配色重點

以黃色系同色調配色為主。添加壓低彩度的綠色與紫色表現出香草的芬芳。

No. 073 沙漠與綠洲
Desert and Oasis

浪漫而寬廣的沙漠景色。雖是嚴苛的環境卻在陽光下多采多姿的美麗砂礫色彩，搭配那療癒乾燥的綠洲。

| 意象字 | 溫暖／質樸／悠哉／溫柔／自然 |

配色調色盤

073-a	073-b	073-c	073-d	073-e	073-f	073-g	073-h	073-i
C 66 R 88	C 71 R 69	C 60 R 120	C 16 R 222	C 7 R 233	C 20 R 210	C 12 R 228	C 16 R 219	C 13 R 222
M 24 G 159	M 40 G 108	M 33 G 147	M 22 G 198	M 12 G 220	M 42 G 159	M 23 G 202	M 30 G 186	M 44 G 160
Y 22 B 184	Y 54 B 99	Y 80 B 81	Y 57 B 124	Y 20 B 201	Y 65 B 97	Y 38 B 162	Y 38 B 156	Y 58 B 108
K 0	K 26	K 0	K 0	K 5	K 0	K 0	K 0	K 0

色名及解說

073-a Oasis Blue 綠洲藍
令人聯想到綠洲泉水那略顯綠色調的藍

073-b Oasis Shade 綠洲陰影
使人想到綠洲日照下陰影的深綠色

073-c Oasis 綠洲
以綠洲植物為概念打造的偏黃色調綠

073-d Desert Gold 沙漠金
讓人聯想到閃爍著黃金色光芒的沙漠，略帶灰色感的黃

073-e Desert Dust 沙塵
使人腦中浮現沙塵滿天飛舞樣貌的淺米色

073-f Caravan Camel 駱駝商隊
使人想到商隊駱駝那種帶橘色感的淺棕色

073-g Sahara Sand 撒哈拉之砂
讓人回想起撒哈拉沙漠上的沙子，偏黃的棕米色

073-h Desert Rose 沙漠玫瑰
有如沙漠中開採出來，形似玫瑰而稱作沙漠玫瑰的礦石。

073-i Desert Sunset 沙漠日落
有如沙漠中日落時被夕陽染上暮色的沙子般略帶棕色的橘

2 配色

3 配色

4 配色

5 配色

調色盤配色重點

以柔和的米色主張色彩的配色為主。較深的冷色系色調做出對比。

巴比松畫派-1「田園風格」

École de Barbizon-1 "pastoral"

正如同巴比松畫派代表畫家之一——米勒所描繪出那閃爍著微弱光芒的農地色彩以及草木乾枯的顏色。還有使人想到森林中動植物及溫暖大地等，帶著鄉愁感的自然色彩。

意象字	沉穩／質樸／泥土芬芳／天然／野生趣味

配色調色盤

074-a	074-b	074-c	074-d	074-e	074-f	074-g	074-h	074-i
C 60 R 103	C 55 R 131	C 4 R 248	C 33 R 184	C 27 R 193	C 9 R 236	C 21 R 208	C 36 R 177	C 53 R 120
M 76 G 65	M 78 G 75	M 7 G 237	M 28 G 177	M 58 G 126	M 7 G 235	M 38 G 168	M 47 G 142	M 80 G 63
Y 71 B 61	Y 58 B 86	Y 28 B 197	Y 43 B 148	Y 45 B 120	Y 9 B 232	Y 46 B 135	Y 54 B 115	Y 83 B 49
K 27	K 8	K 0	K 0	K 0	K 0	K 0	K 0	K 23

色名及解說

074-a Pheasant Brown
野雉棕

有如雉為羽毛那帶著紅色調的棕色

074-b Plum Rose
李子玫瑰

常見於李子果實的那種略帶紫色感的灰紅色

074-c Calm Light
寧靜之光

使人聯想到沉穩光線的淡黃色

074-d Dry Grass
乾草

有如乾枯草兒那種略帶淡灰色的偏黃綠色

074-e Nostalgic Rose
復古玫瑰

給人一種鄉愁感的灰紅色

074-f Frosty Morn
寒冰之晨

讓人想起下霜的冰涼早晨那樣給人淡薄而冰冷感的灰色

074-g Light Fawn
淡色小鹿

小鹿的皮毛常見有著柔和感的淺棕色

074-h Wood Chips
木片

使人想起木片或者木塊的明亮中間色調棕色

074-i Chestnut Brown
栗棕色

常見於栗子果實的中間色調偏紅棕色

2配色

3配色

4配色

5配色

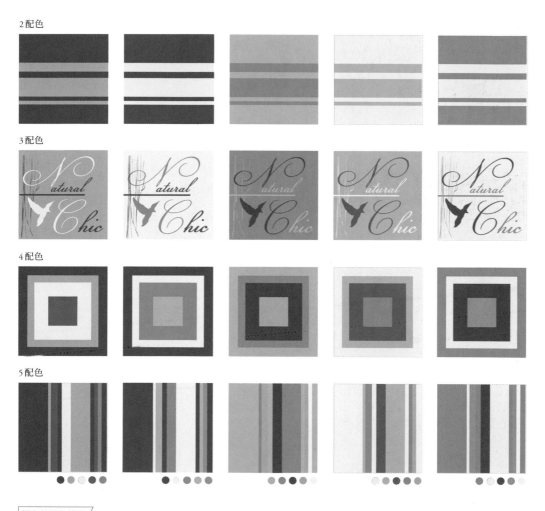

調色盤配色重點

以棕色系同色調配色為主，加上淡黃色與玫瑰色增添溫暖感。添加綠色與灰色給人溫潤而沉靜的印象。

巴比松畫派-2「寂靜」

École de Barbizon-2 "quiet"

19世紀中旬聚集在巴黎近郊巴比松村的自然主義畫家們。米勒及柯洛等人描繪的森林、農村自然風景中常見的沉穩而具詩意的自然色彩。

意象字	寧靜／成熟／隱密／復古／野性趣味

配色調色盤

075-a	075-b	075-c	075-d	075-e	075-f	075-g	075-h	075-i
C 12 R 227	C 30 R 190	C 78 R 75	C 50 R 145	C 37 R 176	C 10 R 203	C 15 R 222	C 28 R 195	C 66 R 83
M 26 G 197	M 46 G 146	M 65 G 90	M 42 G 142	M 36 G 160	M 0 G 213	M 21 G 205	M 35 G 168	M 80 G 51
Y 27 B 180	Y 65 B 96	Y 50 B 107	Y 44 B 135	Y 58 B 115	Y 0 B 220	Y 21 B 195	Y 56 B 119	Y 96 B 31
K 0	K 0	K 5	K 0	K 0	K 20	K 0	K 0	K 38

色名及解說

075-a Whitish Oak
發白橡木
偏白的橡木材那種米色

075-b Woody Tan
木材棕
此棕色使人想到營造出木材風格的合皮

075-c Forest Night
森林夜晚
使人聯想到靜謐森林深夜的深藍色

075-d Stone Wall Gray
石牆灰
常見於石牆上那種給人清涼感的灰色

075-e Mossy Stone
苔蘚之石
有如表面上長了青苔般略帶綠色感的淺棕色

075-f Nostalgic Sky
復古天空
抬頭望向那覆蓋一層薄暮的寧靜天空，能夠見到這種略帶懷舊感的灰藍色

075-g Birch Beige
樺木米
常見於樺木上略帶灰色感的米色

075-h Straw Field
麥稈原
被整片麥稈覆蓋的秋季田園風景般的米色

075-i Woodland Brown
森林棕
給人森林地區那強悍又深邃印象的偏紅色調深棕色

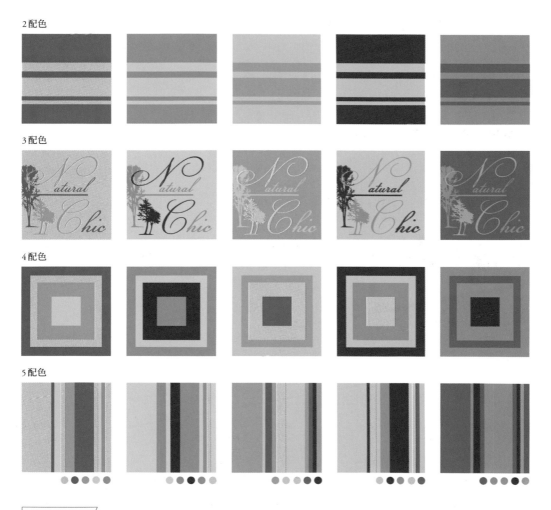

2 配色

3 配色

4 配色

5 配色

調色盤配色重點

以中明度的灰色調配色為主。深色用來表現出使人感到沉穩的陰影。

石楠荒原
Heathland

由於艾蜜莉・勃朗特撰寫的「咆嘯山莊」而成為世界知名地點，那長滿帶石楠的美麗荒野。以英國約克夏地方自然風景為主題打造的調色盤。

意象字	野生的／生態性／自然／悠哉／沉穩

配色調色盤

■076-a	■076-b	■076-c	■076-d	■076-e	■076-f	■076-g	■076-h	■076-i
C 42　R 163	C 18　R 213	C 72　R 80	C 49　R 150	C 29　R 191	C 20　R 212	C 50　R 136	C 87　R 52	C 45　R 159
M 74　G 90	M 34　G 180	M 57　G 89	M 45　G 135	M 39　G 162	M 22　G 198	M 73　G 82	M 75　G 74	M 50　G 130
Y 39　B 116	Y 7　B 203	Y 100 B 41	Y 100 B 39	Y 31　B 160	Y 30　B 178	Y 80　B 59	Y 43　B 109	Y 87　B 60
K 0	K 0	K 23	K 0	K 0	K 0	K 13	K 5	K 0

色名及解說

■076-a	Heather 帶石楠	自然生長在歐洲荒野等處的帶石楠花那種紫紅色

■076-d	Moor Grass 荒野草原	自然生長於荒地的草那種偏黃的綠色

■076-g	Red Fox 紅狐	偏紅的棕色使人想到棲息於荒野的紅狐

■076-b	Heather Pink 帶石楠粉紅	帶石楠花常見的帶紫色感的粉紅

■076-e	Yorkshire Fog 絨毛草	淺色花朵有如霧一般叢生的絨毛草那種帶著灰色感的紅紫色

■076-h	Bilberry 山桑子	藍莓的一種，據說對眼睛很好的山桑子般的藍色

■076-c	Heathland 石楠荒原	偏黃的深綠色使人聯想到帶石楠遍地盛開的荒野

■076-f	Yorkstone 約克石	有如英國上等石材──貴重的約克石般沉穩的米色

■076-i	Yorkshire Gold 約克夏茶	同名的高級約克夏紅茶容器常見的優雅金色

2配色

3配色

4配色

5配色

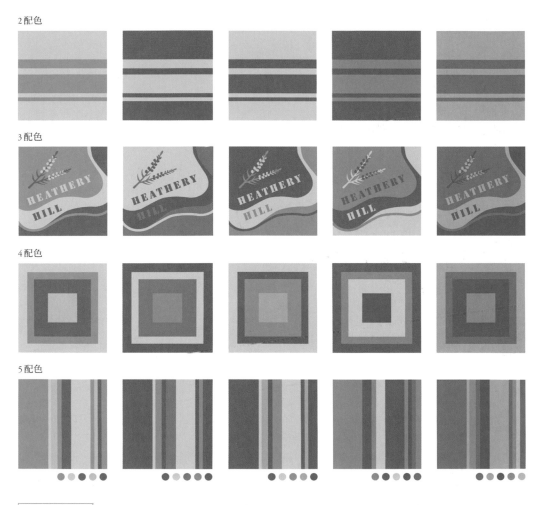

調色盤配色重點

壓低彩度的中明度與低明度的相近色調配色為主。使用冷色系的藍灰色來增添清涼感。

No.
0
7
7

朝靄中的葡萄園
Vineyard in the Morning Mist

葡萄適合栽種於日照良好又涼爽之地。表現朝日昇起後籠罩在朝靄中的葡萄園，沉穩的灰色調色彩。

| 意象字 | 芳醇／溫潤／沉穩／成熟／寧靜 |

配色調色盤

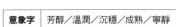

077-a	077-b	077-c	077-d	077-e	077-f	077-g	077-h
C 42 R 158	C 21 R 205	C 51 R 123	C 75 R 88	C 67 R 92	C 16 R 220	C 31 R 191	C 16 R 222
M 40 G 149	M 29 G 185	M 60 G 95	M 71 G 85	M 42 G 118	M 8 G 228	M 14 G 197	M 0 G 240
Y 16 B 177	Y 7 B 207	Y 33 B 116	Y 37 B 122	Y 73 B 81	Y 3 B 240	Y 76 B 86	Y 8 B 239
K 4	K 2	K 22	K 0	K 15	K 0	K 0	K 0

色名及解說

077-a Grape Lilac 葡萄紫丁香
有如附著了果粉（果實表面的天然蠟物質）葡萄一般淺淺的藍紫色

077-d Merlot 梅洛
梅洛種葡萄上常見的那種暗灰色調紫

077-g Muscat 麝香葡萄
有如麝香葡萄一般明亮的黃綠色

077-b Misty Grape 霧中葡萄
就像霧中那淺而明亮的葡萄般的淡紫色

077-e Grape Leaf 葡萄葉
有如葡萄葉一般深色調而偏黃的綠色

077-h Morning Dew 晨露
有如朝露一般水嫩的淺藍色

077-c Grape 葡萄
使人聯想到葡萄，有著沉穩紅色感的偏灰紫色

077-f Morning Mist 晨霧
令人聯想到朝靄，帶著冷涼感而偏淡灰的藍色

2配色

3配色

4配色

5配色

調色盤配色重點

以紫色同色調搭配對照色相的綠色。高明度的藍色做出對比帶來清爽印象。

蘇格蘭高地
Scottish Highlands

在蘇格蘭北部那擁有山脈、溪谷、湖泊、海岸的高地。豐裕的綠地以及來得快去也快的激烈強風及雨霧。在嚴苛氣候當中培育出來的美麗自然色彩。

意象字	廣大／環保／野生／山岳／天然

配色調色盤

▌078-a	▌078-b	▌078-c	▌078-d	▌078-e	▌078-f	▌078-g	▌078-h	▌078-i
C 47 R 153	C 74 R 81	C 19 R 214	C 3 R 250	C 36 R 179	C 70 R 101	C 33 R 179	C 60 R 108	C 70 R 54
M 29 G 162	M 46 G 121	M 9 G 223	M 5 G 241	M 20 G 185	M 63 G 99	M 14 G 199	M 74 G 71	M 35 G 100
Y 76 B 86	Y 66 B 100	Y 9 B 228	Y 31 B 192	Y 70 B 99	Y 82 B 71	Y 20 B 198	Y 99 B 36	Y 25 B 122
K 0	K 0	K 0	K 0	K 0	K 0	K 3	K 23	K 40

色名及解說

▌078-a **Aberdeen Grass 亞伯丁草原**
使人想起蘇格蘭東北部的城市亞伯丁的草綠色

▌078-b **Highland Green 高地綠**
有如高地上那豐裕森林及綠地般的深綠色

▌078-c **Scotch Mist 蘇格蘭之霧**
使人想起蘇格蘭霧雨，給人冰涼感的珍珠藍色

▌078-d **Scottish Cheddar 蘇格蘭巧達**
有如蘇格蘭特產的巧達起司那樣的淺黃色

▌078-e **Summer Meadow 夏季草地**
有如那平靜的夏季牧草地一般明亮的草綠色

▌078-f **Scottish Khaki 蘇格蘭卡其**
就像蘇格蘭羊毛毛衣或者布料上常見的卡其色

▌078-g **Windy Blue 強風藍**
使人聯想到那風勢強勁的日子裡的薄暮藍天，略帶灰色感的藍色

▌078-h **Highland Cattle 高地牛**
就像蘇格蘭的牛那樣強而有力的棕色

▌078-i **Lake Ness 尼斯湖**
讓人想起蘇格蘭北部因為水怪而出名的尼斯湖的深藍色

2配色

3配色

Spectacular Spectacular Spectacular Spectacular Spectacular

4配色

5配色

調色盤配色重點

以綠色調主導的主張色彩配色,添加亮黃色及深棕色作為對比,表現出強悍的野生自然。

瑞士阿爾卑斯
Switzerland and the Alps

在澄澈空氣懷抱中的宏偉阿爾卑斯山脈。針葉樹的綠色及瑞士風格山莊的棕色、以及涼爽的白朗峰展現的白色。適合登山等戶外活動的色彩。

意象字	戶外／休閒／運動／環保／宏偉

配色調色盤

■079-a	■079-b	■079-c	■079-d	■079-e	■079-f	■079-g	■079-h	■079-i
C 40 R 164	C 92 R 39	C 35 R 174	C 78 R 62	C 60 R 85	C 3 R 250	C 90 R 19	C 100 R 0	C 50 R 129
M 28 G 175	M 80 G 69	M 10 G 208	M 45 G 121	M 80 G 46	M 0 G 252	M 65 G 62	M 70 G 79	M 78 G 69
Y 4 B 212	Y 38 B 115	Y 0 B 238	Y 50 B 124	Y 80 B 39	Y 4 B 248	Y 95 B 39	Y 10 B 153	Y 93 B 40
K 0	K 0	K 0	K 0	K 45	K 0	K 40	K 0	K 20

色名及解說

■079-a Alpine Violet
阿爾卑斯紫羅蘭

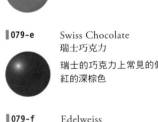

有如阿爾卑斯山上盛開的紫羅蘭般略帶紫色感的藍色

■079-d Aare River
阿勒河

令人想起瑞士阿勒河色調而偏藍的綠色

■079-g Alpine Green
阿爾卑斯綠

有如阿爾卑斯的針葉林一般深色調而偏黃的綠色

■079-b Blueberry
藍莓

生長在高冷地區的藍莓顯現出的深藍色

■079-e Swiss Chocolate
瑞士巧克力

瑞士的巧克力上常見的偏紅的深棕色

■079-h Davos Blue
達佛斯藍

以滑雪場聞名的瑞士達佛斯為概念調配的藍色

■079-c Alpine Blue
阿爾卑斯藍

使人聯想到阿爾卑斯那澄澈空氣雨天天空的爽朗淺藍色

■079-f Edelweiss
雪絨花

雪絨花的名字意思是高貴的白色，正如同那花兒色調般的白

■079-i Chalet Brown
木屋棕

偏紅的棕色讓人想起木造的美麗瑞士風山莊

2 配色

3 配色

4 配色

5 配色

調色盤配色重點

以冷色為主,添加強而有力的深色以及明亮的白色,做出與冷色調有著明度差的對比。低彩度的紫色增添了寧靜感。

秋季果樹園

Autumn Orchard

染上一片溫暖色彩的樹葉色調萬分美麗，秋季的果樹園。紅色蘋果與
開始褪色的綠色樹葉調配出一片開朗又溫暖的秋季色彩。

意象字	濃郁／放鬆／美味／充足／安心

配色調色盤

080-a	080-b	080-c	080-d	080-e	080-f	080-g	080-h	080-i
C 7 R 228	C 30 R 188	C 4 R 240	C 55 R 113	C 6 R 238	C 40 R 168	C 63 R 110	C 18 R 217	C 36 R 179
M 64 G 121	M 63 G 114	M 36 G 182	M 74 G 70	M 34 G 183	M 92 G 54	M 54 G 107	M 28 G 185	M 30 G 170
Y 78 B 60	Y 88 B 50	Y 38 B 151	Y 80 B 52	Y 58 B 114	Y 96 B 41	Y 95 B 50	Y 75 B 81	Y 67 B 101
K 0	K 0	K 0	K 26	K 0	K 0	K 10	K 0	K 0

色名及解說

080-a Harvest Orange
豐收橘

使人聯想到秋季豐收期，
溫暖又具安穩感的橘色

080-b Maple Syrup
楓糖

由楓樹樹液製作的天然糖
漿般的棕色

080-c Peach Chiffon
桃子雪紡

使人聯想到非常清淡而柔
軟的雪紡布料般的桃子粉
紅色

080-d Fall Leaf Brown
秋季落葉棕

以秋季枯葉為概念打造的
棕色

080-e Mellow Peach
熟成桃子

有如成熟而芳醇的桃子果
肉那樣偏黃的橘色

080-f Harvest Apple
豐收蘋果

使人想到豐收期蘋果那樣
給人沉穩感的蘋果紅

080-g Fall Green
秋季綠

有如秋季樹葉那般有著開
始褪色感的偏黃綠色

080-h Autumn Yellow
秋季黃

讓人想起秋季開始轉黃的
葉片那種黃色

080-i Withered Green
枯草綠

乾枯的草木綠色常轉為這
種有著乾燥感的黃綠色

2配色

3配色

4配色

5配色

調色盤配色重點

以類似色相暖色調主張色彩配色為主。以明度做出對比來表現充實感。黃綠色則提高秋季風情。

中國宜興窯茶器

Yixing Clay Teapot

陶器之都宜興的紫砂陶土所製作的高級茶具紫砂壺。沖泡出來的茶湯味美而受到全世界許多人的愛好。那圓潤的外型及天然感都十分美麗，給人色彩豐裕感的素燒陶色彩。

意象字	天然／質樸／純粹／放鬆／溫暖的

配色調色盤

081-a	081-b	081-c	081-d	081-e	081-f	081-g	081-h	081-i
C 30 R 188	C 44 R 159	C 57 R 121	C 22 R 208	C 50 R 146	C 50 R 140	C 68 R 100	C 81 R 64	C 74 R 53
M 62 G 117	M 70 G 96	M 68 G 94	M 33 G 174	M 48 G 132	M 74 G 83	M 48 G 121	M 62 G 96	M 79 G 38
Y 60 B 95	Y 63 B 87	Y 70 B 73	Y 65 B 102	Y 58 B 109	Y 81 B 60	Y 63 B 102	Y 38 B 128	Y 80 B 34
K 0	K 2	K 14	K 0	K 0	K 9	K 2	K 0	K 54

色名及解說

081-a Yixing Terra Cotta
宜興赤陶
宜興茶具上常見的紅棕色

081-b Zisha Red
紫砂紅
紫砂壺常見的偏紅且強而有力的棕色

081-c Brown Zisha
紫砂棕
紫砂壺常見的略顯灰色感而沉穩的棕色

081-d Yellow Zisha
黃紫砂
在黃色紫砂壺上顯現出的那種有著成熟感的黃色

081-e Warm Ash Gray
暖塵灰
有如帶著溫度的灰燼一般的灰色

081-f Yixing Brown
宜興棕
宜興茶具上常見的紅棕色

081-g Green Clay
綠色黏土
綠色有如帶著黏度一般有些灰色感的自然綠色

081-h Yixing Blue
宜興藍
藍色宜興茶具上常見的略帶灰色感的藍色

081-i Dark Charcoal Brown
深炭棕
就像略帶棕色的木炭一般，偏黑的深棕色

色名及解說

2配色

3配色

4配色

5配色

調色盤配色重點

壓低彩度的低明度棕色相近色調配色為主。黑色整合了低彩度色而帶出高級感。

豪華前菜
Hors d'œuvres

新鮮的牡蠣、被稱為世界三大珍味的魚子醬、鵝肝醬及松露。讓美食家們感動不已，成熟又豐裕的前菜食材中常見的口味深奧自然色彩。

意象字	口味深奧／野性趣味／沉穩／貴族／成熟大人

配色調色盤

082-a	082-b	082-c	082-d	082-e	082-f	082-g	082-h	082-i
C 60 R 121	C 13 R 228	C 70 R 70	C 10 R 232	C 78 R 43	C 55 R 132	C 0 R 244	C 10 R 235	C 9 R 231
M 50 G 122	M 8 G 229	M 72 G 56	M 22 G 205	M 80 G 33	M 26 G 160	M 43 G 169	M 10 G 227	M 41 G 167
Y 58 B 107	Y 16 B 217	Y 78 B 46	Y 32 B 175	Y 77 B 33	Y 79 B 84	Y 46 B 131	Y 25 B 199	Y 71 B 83
K 2	K 0	K 43	K 0	K 58	K 0	K 0	K 0	K 0

色名及解說

082-a Oyster Gray
牡蠣灰

牡蠣殼及肉上深色部分常見的灰綠色

082-b Oyster
牡蠣

牡蠣肉上常見的略帶綠色感的淺灰色

082-c Caviar Brown
魚子醬棕

魚子醬那種深色調的灰棕色

082-d Terrine De Foie Gras
鵝肝醬

鵝肝醬常見的那種略帶橘色感的米色

082-e Black Truffe
黑色松露

看起來像黑色松露一般而接近黑色的深棕色

082-f Chervil
細菜香芹

有如香草中細菜香芹那樣的黃綠色

082-g Shrimp Pink
鮮蝦粉紅

煮熟的蝦子展現出的那種略帶黃色感的粉紅色

082-h Vichyssoise
維琪冷湯

讓人想到蔥及馬鈴薯製成的維琪冷湯的米色

082-i Consomme Jelly
法式清湯凍

有如前菜當中的法式清湯那樣的柔和橘色

2配色

3配色

4配色

5配色

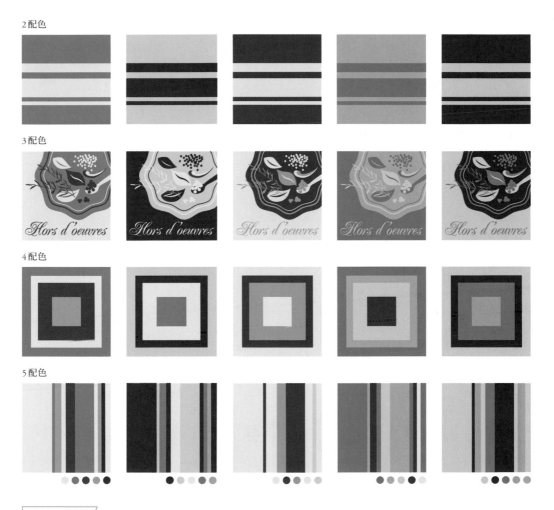

調色盤配色重點

以無彩色系的彩度對比突顯出明亮的暖色做出的對比配色。綠色增添了香氣感。

No. 083 和風辛香料
Japanese Spices

以那可以回溯到奈良時代的日本原產山葵（芥末）為始，那些能夠將一年四季不同食材帶出各自風味並加以調和的各式和風辛香料。妝點日本料理風味的簡單天然色彩。

意象字	有香氣／和風／古典優雅／自然／質樸

配色調色盤

▌083-a	▌083-b	▌083-c	▌083-d	▌083-e	▌083-f	▌083-g	▌083-h	▌083-i
C 50 R 147	C 16 R 222	C 50 R 143	C 72 R 91	C 78 R 50	C 5 R 246	C 10 R 235	C 58 R 125	C 2 R 239
M 42 G 141	M 24 G 193	M 24 G 169	M 48 G 119	M 80 G 40	M 2 G 247	M 13 G 219	M 85 G 62	M 50 G 155
Y 72 B 89	Y 77 B 77	Y 50 B 138	Y 93 B 62	Y 68 B 48	Y 14 B 228	Y 47 B 151	Y 53 B 88	Y 35 B 143
K 0	K 0	K 0	K 0	K 50	K 0	K 0	K 8	K 0

色名及解說

▌083-a 粉狀山椒

將山椒果實的外皮乾燥後磨成粉的粉狀山椒那樣略帶成熟黃色的綠

▌083-d 山椒嫩芽

讓日本料理吃起來更加爽口的山椒嫩芽般的綠色

▌083-g 生薑

與青魚料理十分對味，有如薑泥或者薑絲那樣的自然黃色

▌083-b 柚子

清爽和風柑橘系香氣的代表，柚子。有如成熟柚子果皮般的黃色

▌083-e 黑芝麻

讓飯糰、白飯或者和菓子增添香氣的黑芝麻的黑色

▌083-h 紅色紫蘇

使用在梅乾或者京都紫葉漬材料當中的紅紫蘇展現出的紫紅色

▌083-c 山葵

享用生魚片、壽司以及蕎麥都不可或缺的日本原產山葵那種清雅的綠色

▌083-f 蔥白

在日本料理的配料當中、又或吃壽喜鍋時不可或缺的就是蔥。這是有如蔥白那略帶淡綠的黃色

▌083-i 甜薑

醃漬在梅子醋裡做成的紅色甜薑。被紅色紫蘇染出來的淡紅色

2配色

3配色

4配色

5配色

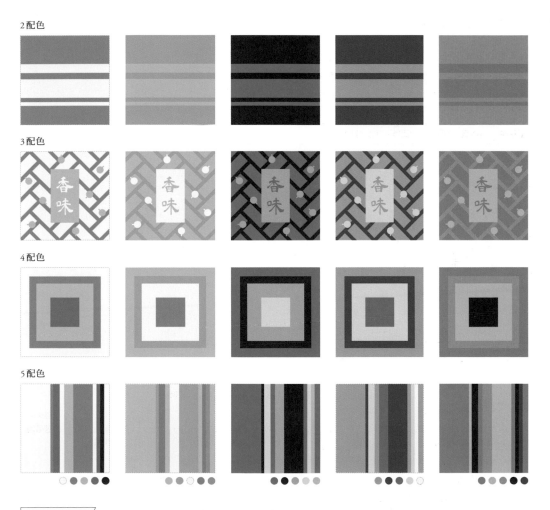

調色盤配色重點

帶有香氣感的中間色調綠及黃的相近色調配色為主。以紅色系增添華麗感、黑白則提高和風氣息。

傳統古典印象、
給人安穩感的配色群組

有著嚴謹又安穩色調的日本茶及和菓子。高雅又華麗的和服。枯山水那閑靜又淡雅的色彩、北齋那深淺有致的純粹藍色。有著精細風格的傳統工藝品。知性的冷色調音律等。

使用低明度又具熟成感的深色調暖色及冷色打造出穩定感。另外搭配中間調色彩與無彩色，強調出寂寥情緒，以壓低了彩度的深淺色相暗色來表現出成熟感的色彩群組。傳統風格的調色盤。

No.094
-
Famous Detectives
-
page›› 206-207

No.
0
8
4

日本茶休閒時間
Japanese Relaxing Teatime

令人感到放鬆而安穩的綠茶香氣及風味。和風咖啡廳中洗練的日式器皿受到廣泛世代的喜愛。就像飲用日本茶來放鬆心靈的時間一般，溫柔又優雅的和風色彩。

意象字	低調／和風／放鬆／有溫度／令人安心

配色調色盤

▌084-a	▌084-b	▌084-c	▌084-d	▌084-e	▌084-f	▌084-g	▌084-h	▌084-i
C 0 R 255	C 32 R 185	C 28 R 197	C 40 R 169	C 14 R 140	C 25 R 201	C 55 R 126	C 20 R 212	C 28 R 195
M 5 G 245	M 63 G 113	M 22 G 189	M 20 G 182	M 22 G 124	M 20 G 198	M 22 G 169	M 2 G 233	M 17 G 200
Y 19 B 217	Y 86 B 54	Y 60 B 119	Y 60 B 120	Y 62 B 68	Y 26 B 186	Y 39 B 158	Y 12 B 229	Y 32 B 178
K 0	K 0	K 0	K 0	K 50	K 0	K 0	K 0	K 0

色名及解說

▌084-a　鳥之子色

有如鳥蛋的蛋殼一般帶著溫度感的溫柔黃色

▌084-d　玉露

有如帶著甘香及濃郁風味的高級綠茶玉露那樣的明亮綠色

▌084-g　青瓷

有如青瓷在平安時代由中國傳到日本，自古以來都受到珍愛，這正是有如那青瓷般的高雅青綠色

▌084-b　焙茶

有如煎焙製成的焙茶一般，帶著香氣的紅棕色

▌084-e　利休茶

以江戶時代的茶人利休來命名，偏綠色的棕

▌084-h　青白瓷

由中國傳到日本的青白瓷所展現出來的淡雅優美水色

186

▌084-c　煎茶

就像在日本的綠茶當中消費量最大的煎茶那樣的明亮黃綠色

▌084-f　銀鼠

銀鼠是江戶中期以後非常流行的一種鼠灰色。中明度的灰色

▌084-i　青白橡

有如使用橡實染色做出的帶灰色調的綠

2 配色

3 配色

4 配色

5 配色

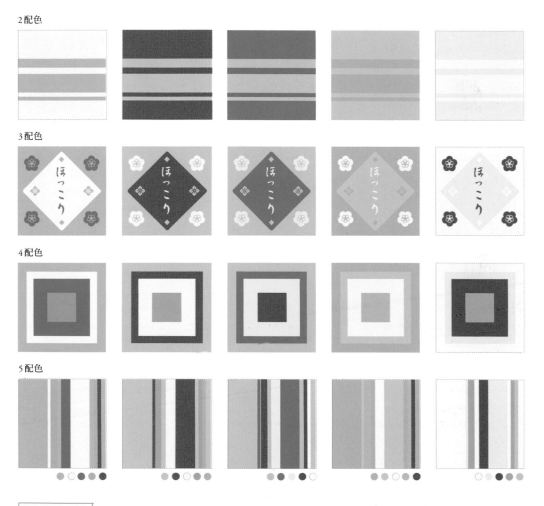

調色盤配色重點

以彩度低的中間色調綠色單色調做為配色基礎來表現出沉穩。紅色及高明度色則添加了溫潤及香氣。

No.
0
8
5

基礎和菓子色調
Basic Colors of Wagashi

和菓子的基礎包含各式各樣口味的餡料以及麻糬等，蓬草及栗子則用來增添風味，是非常質樸的顏色。細心蒸煮揉製。溫柔又美味的和風色彩音調。

| 意象字 | 自然／令人安心／傳統／和風／沉穩 |

配色調色盤

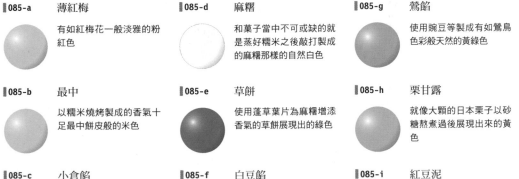

▌085-a	▌085-b	▌085-c	▌085-d	▌085-e	▌085-f	▌085-g	▌085-h	▌085-i
C 8　R 235	C 10　R 233	C 57　R 116	C 2　R 252	C 68　R 96	C 10　R 233	C 42　R 165	C 20　R 213	C 56　R 130
M 24　G 206	M 21　G 207	M 76　G 70	M 3　G 249	M 47　G 117	M 16　G 217	M 27　G 170	M 28　G 184	M 65　G 98
Y 8　B 215	Y 35　B 170	Y 68　B 68	Y 8　B 239	Y 77　B 78	Y 23　B 197	Y 68　B 101	Y 68　B 97	Y 58　B 96
K 0	K 0	K 20	K 0	K 8	K 0	K 0	K 0	K 5

色名及解說

▌085-a　薄紅梅

有如紅梅花一般淡雅的粉紅色

▌085-b　最中

以糯米燒烤製成的香氣十足最中餅皮般的米色

▌085-c　小倉餡

以大納言（紅豆種類）等熬煮的顆粒紅豆餡展現出偏紅的棕色

▌085-d　麻糬

和菓子當中不可或缺的就是蒸好糯米之後敲打製成的麻糬那樣的自然白色

▌085-e　草餅

使用蓬草葉片為麻糬增添香氣的草餅展現出的綠色

▌085-f　白豆餡

使用白豆熬煮後碾碎製成的白豆餡那種柔和的米色

▌085-g　鶯餡

使用豌豆等製成有如鶯鳥色彩般天然的黃綠色

▌085-h　栗甘露

就像大顆的日本栗子以砂糖熬煮過後展現出來的黃色

▌085-i　紅豆泥

將紅豆磨碎後又過濾做成的豆泥般的柔和紅棕色

2配色

3配色

4配色

5配色

調色盤配色重點

做出明暗差異的綠色及棕色單色系配色為主。添加白色與粉紅色增添柔和的明亮感。

加賀友禪
Kaga-Yuzen

由加賀五彩（藍、胭脂、黃土、草、古代紫）衍生多采多姿深淺有致
的色彩。以暈染技術描繪出風雅的花鳥風月。除了加賀五彩以外還添
加溫潤的淺色打造出古典又華美的色彩。

意象字	古典／細緻／傳統／高雅／華麗

配色調色盤

086-a	086-b	086-c	086-d	086-e	086-f	086-g	086-h	086-i
C 98　R 0	C 45　R 131	C 34　R 182	C 63　R 111	C 70　R 102	C 60　R 113	C 20　R 207	C 6　R 242	C 17　R 217
M 70　G 54	M 90　G 45	M 48　G 140	M 43　G 127	M 86　G 60	M 35　G 148	M 36　G 172	M 10　G 231	M 18　G 210
Y 22　B 102	Y 73　B 53	Y 83　B 64	Y 87　B 66	Y 35　B 110	Y 16　B 184	Y 20　B 179	Y 19　B 211	Y 8　B 220
K 40	K 25	K 0	K 5	K 5	K 0	K 2	K 0	K 0

色名及解說

086-a　藍

藍染當中最受歡迎的青
色。天然又帶著深奧感的
深藍色

086-b　胭脂

使用胭脂蟲所染出的色
調，偏深色調的紅

086-c　黃土色

自古以來便有人使用的黃
土顏料，略偏棕的黃色

086-d　草色

以草為概念打造出的偏黃
綠色

086-e　古代紫

接近京紫（偏紅的紫色），
是略略偏暗的紅紫色

086-f　薄花色

將藍染打造出的縹色打淡
做出的青色。又叫淺縹色

086-g　梅鼠

就像混合了紅梅花色與鼠
色那種灰一般的帶灰粉紅
色

086-h　練色

以仔細用手揉練的絲線命
名，自然的米色

086-i　薄藤色

將藤色或藤紫打淡暈開而
略帶淡灰色感的紫

2配色

3配色

4配色

5配色

調色盤配色重點

以低明度五彩的同色調做出主張色調配色。壓低彩度的淺色融合在一起表現出風雅情趣。

No.
087

掛氈織品
Gobelin Tapestry

中世紀歐洲時那有如精密描繪圖案般、充滿寫實性的掛毯極為興盛。
就連豐潤的自然香氣都能巧妙織進毯中，具有熟成感的色彩。

意象字	沉穩／復古／野性趣味／成熟／鄉愁感

配色調色盤

087-a	087-b	087-c	087-d	087-e	087-f	087-g	087-h	087-i
C 36 R 171	C 50 R 125	C 20 R 212	C 90 R 28	C 42 R 159	C 63 R 111	C 50 R 136	C 72 R 69	C 18 R 210
M 65 G 106	M 36 G 127	M 20 G 201	M 66 G 88	M 15 G 192	M 44 G 131	M 86 G 59	M 62 G 71	M 25 G 186
Y 50 B 105	Y 86 B 55	Y 37 B 166	Y 43 B 119	Y 19 B 201	Y 38 B 143	Y 75 B 61	Y 100 B 32	Y 55 B 123
K 5	K 22	K 0	K 0	K 0	K 0	K 13	K 38	K 5

色名及解說

087-a Rusty Rose
鐵鏽玫瑰

有如褪色的玫瑰那樣沉穩的玫瑰色

087-b Medieval Olive
中世紀橄欖

有著中世紀氣氛的橄欖綠

087-c Light Hemp
淡雅亞麻

麻布展現出的那種氣氛質樸的米色

087-d Dark Gobelin Blue
深藍織毯

織毯上常見的深藍色

087-e Blue Haze
藍色迷霧

有如籠罩了霞霧一般的珍珠藍色

087-f Slate Blue
石板藍

石板上常見的藍灰色

087-g Gobelin Rose
織毯玫瑰

織毯上常見的玫瑰紅色

087-h Dense Forest
濃密森林

有如蒼蒼鬱鬱生長茂盛的森林一般的深橄欖綠色

087-i Gobelin Beige
織毯米

織毯上常見的米色

色名及解說

2配色

3配色

4配色

5配色

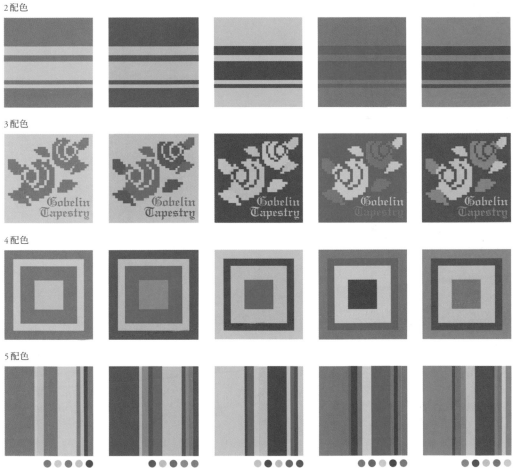

調色盤配色重點

中間調灰色調和低明度色為主的色調方案。可以通過色調的調和來表現平靜的自然質感。

月光小夜曲
Moonlight Serenade

格倫・米勒的名曲「月光小夜曲」。有著搖擺爵士風格的藍以及月光色調營造出敲響大人音調的月夜色彩。

意象字	寧靜／沉穩／溫潤／時髦／成熟大人感

配色調色盤

088-a	088-b	088-c	088-d	088-e	088-f	088-g	088-h
C 95 R 12	C 50 R 134	C 6 R 244	C 5 R 245	C 6 R 176	C 50 R 138	C 95 R 19	C 10 R 125
M 78 G 68	M 20 G 179	M 4 G 242	M 10 G 229	M 0 G 182	M 30 G 163	M 78 G 71	M 0 G 132
Y 5 B 150	Y 0 B 224	Y 18 B 219	Y 40 B 169	Y 0 B 185	Y 5 B 206	Y 38 B 117	Y 0 B 136
K 0	K 0	K 0	K 0	K 38	K 0	K 0	K 60

色名及解說

088-a Serenade In Blue
小夜曲藍

使人聯想到那如美麗夜晚的小夜曲般的深藍色

088-b Romance Blue
浪漫藍

有著浪漫又抒情感的中間色調藍

088-c Moon Mist
月光迷霧

有如迷濛的月光一般給人矇矓霞霧感的淡黃色

088-d Moonlight Yellow
月光黃

使人想起那淡淡浮現天空上的月光一般，有著溫暖感的黃色

088-e Silvery Moon
銀色月亮

使人聯想到浮現銀色月光的中間色調灰

088-f Moonlit Water
月下水面

使人想到月光照射下水面的藍色

088-g Indigo Night
靛藍之夜

有如染為一片藍色的夜空那樣的深藍色

088-h Moon Shadow
月之陰影

就像月亮的陰影或者月光下的陰影一般，略偏藍色的灰

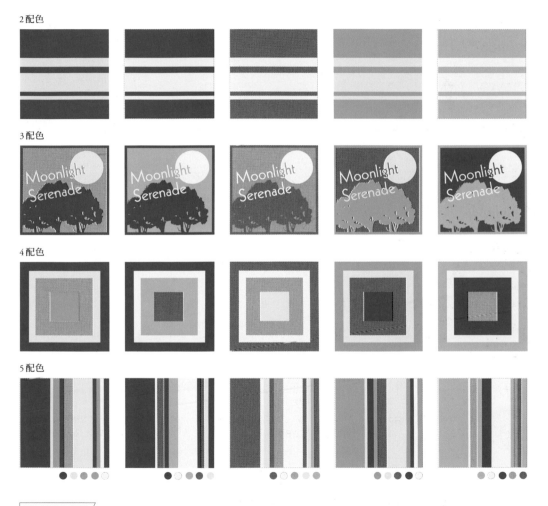

2配色

3配色

4配色

5配色

調色盤配色重點

沉穩的藍色同色調配色與灰色表現出寧靜感。高明度的黃色則打造出柔和的明亮感。

黃八丈
Kihachijo

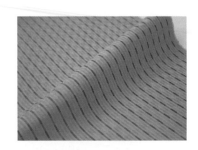

使用八丈刈安染色而有著鮮明黃色的絲綢和服黃八丈。以八丈島的草木仔細繰染的絲線織出精密的格子圖樣。具有黃八丈故有傳統彈性感而溫暖的色彩。

意象字	天然／大方／豐饒／寬容／純粹

配色調色盤

089-a	089-b	089-c	089-d	089-e	089-f	089-g	089-h
C 30 R 191	C 53 R 102	C 38 R 156	C 32 R 176	C 3 R 245	C 22 R 209	C 23 R 61	C 50 R 145
M 42 G 152	M 68 G 68	M 77 G 76	M 55 G 121	M 4 G 242	M 29 G 179	M 22 G 56	M 53 G 120
Y 93 B 40	Y 65 B 61	Y 92 B 40	Y 92 B 41	Y 10 B 230	Y 87 B 51	Y 18 B 57	Y 83 B 66
K 0	K 38	K 15	K 9	K 3	K 0	K 84	K 4

色名及解說

089-a 黃八丈
令人聯想到八丈島黃色絲綢和服的天然黃棕色

089-b 鳶色
令人聯想到江戶時代棕色的色名鳶的棕色。棕色的黃八丈又被稱為鳶八丈

089-c 樺茶
使用蒲草花穗打造出的紅棕色。也名為蒲茶

089-d 金茶
因為有著如同黃金般的顏色，因此在江戶時代就被命名為金茶，是略帶橙色的茶色

089-e 生成色
有著自然材料尚未處理氛圍而略帶黃色的白

089-f 刈安色
使用刈安（草）來染出的顏色，略帶綠色感的黃

089-g 黑橡
以橡果果實染色製造出的灰色

089-h 銀煤竹
經過煤燻的竹子顏色就稱為煤竹色。這是將煤竹色打淡之後略帶綠色的棕

2配色

3配色

4配色

5配色

● ● ● ● ●　　　● ● ● ● ●　　　● ● ● ● ●　　　● ● ● ● ●　　　● ● ● ● ●

調色盤配色重點

以深淺不一的棕色系做出主張色彩配色。添加黑白可以分離過於相似的顏色，讓他們各自能夠更加明確。

傳統西裝
Traditional Blazer

最初是英國海軍的外套和制服，之後則成為全世界休閒風格的上衣服裝。袖扣和徽章的金色為重點的標準西裝色彩。

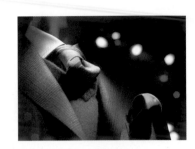

| 意象字 | 貴族／聰慧／聰穎／令人信賴的／聰明 |

配色調色盤

090-a	090-b	090-c	090-d	090-e	090-f	090-g	090-h
C 100 R 29	C 38 R 167	C 35 R 180	C 100 R 18	C 64 R 113	C 55 R 135	C 14 R 225	C 28 R 194
M 98 G 46	M 46 G 135	M 48 G 141	M 100 G 27	M 55 G 114	M 57 G 115	M 18 G 210	M 40 G 159
Y 50 B 93	Y 82 B 64	Y 58 B 108	Y 60 B 60	Y 48 B 120	Y 57 B 105	Y 26 B 189	Y 58 B 112
K 0	K 7	K 0	K 37	K 0	K 0	K 0	K 0

色名及解說

090-a Navy Blue
海軍藍

090-d Solid Navy
堅強海軍

090-g Linen Sand
亞麻紗布

來自英國海軍制服的上衣顏色非常受歡迎，最具代表性的深藍色

顏色加深而更加穩固，給人貴氣感的深藍色

亞麻西裝常見的天然米色

090-b Brass Ocher
黃銅赭色

090-e Flannel Gray
絨毛灰

090-h Cashmere Tan
喀什米爾棕

常見於黃銅製作的西裝扣子那種黃銅色

羊毛布料上常見的傳統灰色

高級西裝上使用的喀什米爾毛料那種偏黃的棕色

090-c Flannel Camel
駝色絨布

090-f Brown Glen-Plaid
棕色交織格紋

羊毛布料上常見的駝棕色

使用不同顏色的經緯線織出的灰色布料上那種帶灰色的棕

2 配色

3 配色

4 配色

5 配色

調色盤配色重點

以灰棕色系為主的近似色調配色。深藍色整合且突顯出棕色。

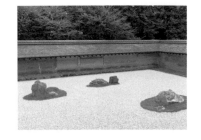

禪寺枯山水
Zen Rock Garden (Karesansui)

石子與沙子、最少量的樹木及青苔所展現出的宏偉大自然。正如同禪宗的教誨，使人體驗無的淡雅色彩。

意象字	靜寂／簡單／自然／幽玄／沉穩

配色調色盤

091-a	091-b	091-c	091-d	091-e	091-f	091-g	091-h	091-i
C 6 R 243	C 15 R 223	C 20 R 83	C 60 R 121	C 38 R 174	C 54 R 133	C 50 R 137	C 10 R 30	C 10 R 234
M 6 G 240	M 10 G 225	M 10 G 86	M 46 G 126	M 50 G 135	M 34 G 152	M 40 G 135	M 10 G 18	M 15 G 218
Y 9 B 233	Y 12 B 222	Y 15 B 85	Y 83 B 71	Y 73 B 81	Y 44 B 141	Y 70 B 87	Y 10 B 16	Y 32 B 181
K 0	K 0	K 75	K 3	K 0	K 0	K 10	K 100	K 0

色名及解說

 091-a 白砂

令人聯想到京都庭園中使用的白川砂般的自然白色

091-b 銀砂

有如銀閣寺那銀沙灘般閃爍著銀色光芒的白砂般，有著沉靜感的淺灰色

091-c 鈍色

有如和緩的墨染色調一般，給人克制慾望感受的深灰色

091-d 苔色

使人聯想到苔寺（西芳寺）的青苔景色那樣讓映照出枯山水的黃綠色

 091-e 油土塀

就像是龍安寺的油土牆（在紅土中混入菜籽油做成的土牆）那樣帶著紅色調的黃土色

 091-f 青石

使用在枯山水的景石當中的青石（綠色片岩）那種帶著灰色調的青綠色

091-g 老綠

有著老成感的趣味、略為暗沉又有著寂寥印象的沉穩綠色

 091-h 墨

就像書畫上使用的默一般，懷抱著各種顏色神秘性的黑色

 091-i 曬竹

日本庭園的竹牆及建築材料會使用的曬竹般的米色

2 配色

3 配色

4 配色

5 配色

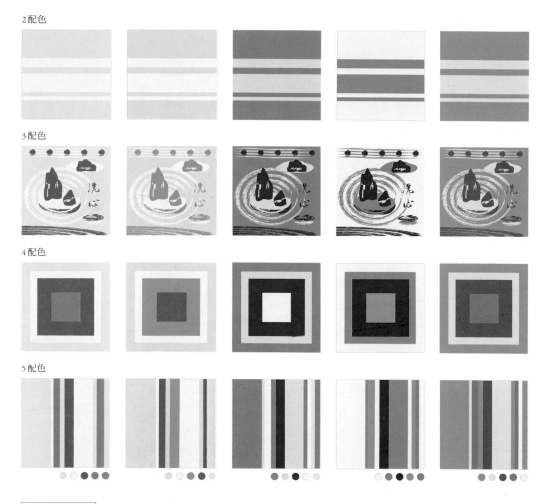

調色盤配色重點

中間調的相近色調搭配無彩色來表現出寂寥情緒。青綠色與米色低調增添溫潤感。

北齋的赤富士與大波

Hokusai

葛飾北齋代表作上常見那又被稱為普魯士藍的北齋藍展演出深淺有致的藍色。胡粉的白色與浮現在畫面上的江戶茶、鼠等色融合為純粹的和風色彩。

意象字	傳統／風雅／老派／時髦／成熟

配色調色盤

092-a	092-b	092-c	092-d	092-e	092-f	092-g	092-h	092-i
C 100 R 15 M 90 G 54 Y 30 B 117 K 0	C 77 R 75 M 62 G 92 Y 57 B 98 K 9	C 30 R 188 M 64 G 113 Y 77 B 67 K 0	C 90 R 31 M 70 G 82 Y 19 B 144 K 0	C 0 R 255 M 2 G 252 Y 2 B 251 K 0	C 5 R 244 M 13 G 226 Y 27 B 193 K 0	C 67 R 99 M 62 G 93 Y 60 B 91 K 12	C 90 R 11 M 77 G 27 Y 72 B 31 K 66	C 90 R 36 M 77 G 62 Y 53 B 85 K 22

色名及解說

092-a 普魯士藍
北齋相當喜愛使用的普魯士藍那樣的深藍色

092-b 鏽鐵御納戶
給人寂寥感的納戶色。帶著深沉感綠色調的灰藍色

092-c 弁柄／紅殼／紅柄
東印度孟加拉地區以紅褐色氧化鐵製成的紅棕色

092-d 紺瑠璃
江戶時代作為小袖色彩相當受歡迎，略帶紫色的青色

092-e 胡粉
以貝殼為原料打造的日本代表性白色顏料胡粉般帶有溫度感的白色

092-f 薄香
香色是以香木來染成的黃褐色，有如將其打淡之後的米色

092-g 消炭色
以炭火熄滅以後的顏色來命名，略帶棕色調的深灰色

092-h 藍墨茶
雖然色名當中有個茶，卻不是棕色，而是偏藍的墨色。江戶時代製造的染料顏色

092-i 鐵紺
略帶著綠色調的藍色色彩稱為鐵紺。是一種偏綠又帶灰色調的深青色

2配色

3配色

4配色

5配色

調色盤配色重點

以深淺不一的藍色做出同色調配色為主。添加與藍色形成對比的紅棕色及米色之後以無彩色整合。

唐三彩
Tang Tricolor Pottery

在中國唐朝時代製作的唐三彩。主要包含人物、動物以及器物，是讓人能夠遙想當時文化的俑（陪葬人偶）。奶油色、綠色及紅褐色這基本三色加上唐三彩不常使用的藍色醞釀出沉穩色調。

意象字	傳統／老成／寬容／天然／復古

配色調色盤

093-a	093-b	093-c	093-d	093-e	093-f	093-g	093-h	093-i
C 40 R 163	C 42 R 162	C 50 R 128	C 23 R 205	C 3 R 246	C 88 R 19	C 71 R 88	C 97 R 25	C 88 R 34
M 74 G 87	M 69 G 96	M 83 G 60	M 28 G 184	M 10 G 231	M 65 G 52	M 55 G 101	M 88 G 38	M 90 G 30
Y 95 B 40	Y 100 B 35	Y 100 B 32	Y 44 B 147	Y 23 B 202	Y 100 B 26	Y 79 B 71	Y 45 B 100	Y 86 B 33
K 6	K 4	K 22	K 0	K 2	K 52	K 13	K 6	K 50

色名及解說

093-a Brown Agate
褐色瑪瑙

褐色的瑪瑙當中常見偏橘色的棕色

093-b Amber
琥珀

琥珀常見的偏黃色調棕

093-c Chestnut Horse
栗馬

以栗色皮毛馬匹為概念打造的偏紅的棕色

093-d Antique Sand
復古沙塵

使人感受到復古風情，略帶灰色感的米色

093-e Ecru Beige
本米色

在法國被稱為 ecru；在日本則稱為生成，都是指未經漂白的天然線那樣的米色

093-f Dark Pine Green
深沉松綠

使人聯想到那生長茂盛的松林或者松葉般的深色調綠色

093-g Aged Green
熟成綠

經過歲月風霜而有著老成感的帶灰綠色

093-h Classic Indigo
古典靛藍

有著沉穩感而使人感受到古典氣氛的靛藍色

093-i Dark Charcoal
黑巧克力

深沉黑暗接近黑色的巧克力灰

2配色

3配色

4配色

5配色

調色盤配色重點

以類似色相的棕色及米色之同色調配色為主。使用較有深度的深色能夠強調出古典印象。

名偵探與名刑警
Famous Detectives

穿著老舊外套、叼著雪茄的神探可倫坡；帶著獵鹿帽而手持菸斗的
偵探夏洛克・福爾摩斯。勇敢挑戰困難事件的兩人身上常見的流行
色彩。

意象字	傳統／野性／具冒險心／熟練／釀成感

配色調色盤

094-a	094-b	094-c	094-d	094-e	094-f	094-g	094-h	094-i
C 33 R 173	C 30 R 161	C 70 R 86	C 70 R 49	C 70 R 0	C 32 R 181	C 50 R 83	C 52 R 117	C 57 R 127
M 27 G 167	M 43 G 128	M 65 G 80	M 60 G 60	M 60 G 0	M 37 G 155	M 81 G 35	M 92 G 40	M 43 G 137
Y 48 B 131	Y 63 B 85	Y 78 B 62	Y 100 B 5	Y 0 B 26	Y 72 B 84	Y 80 B 26	Y 84 B 43	Y 37 B 145
K 10	K 23	K 23	K 65	K 95	K 6	K 57	K 28	K 0

色名及解說

094-a Shabby Coat
老舊外套

使人想到已穿得非常老舊
的外套，有深度的偏灰色
卡其

094-b Cigar Beige
雪茄米

雪茄常見的那種略帶乾燥
感、偏黃的棕色

094-c Hunter Khaki
獵服卡其

獵服上常見的深色調略顯
暗沉的深卡其色

094-d Coffee Brown
咖啡棕

令人聯想到咖啡般飄溢著
香氣而有深度的深棕色

094-e Mysterious Midnight
謎團夜半

使人聯想到不可思議充滿
迷團的深夜，帶著紫色調
的深藍色。

094-f London Gold
倫敦黃金

就像倫敦街道氣質要點的
黃金一般，偏黃綠色的棕
色

094-g Briar Pipe
石南根菸斗

以高級石南木製作的菸斗
那種偏紅色調的棕色

094-h Pub Red
酒吧紅

英國酒吧的內外裝潢常見
的一種古典紅色

094-i Smoke Gray
煙霧灰

就像煙霧一般略帶著青色
的中間色調灰色

2 配色

3 配色

4 配色

5 配色

調色盤配色重點

以低明度色的主張色調配色為基礎。搭配中明度相似色調的棕色、綠色及灰色讓整體更顯成熟感。

巴洛克藝術

Baroque Art

在林布蘭及魯本斯的繪畫當中常見到那深色調色彩與光線的對比。加上巴洛克時代建築與雕刻常見的大理石顏色做出豐潤的古典色彩。

意象字	深奧／豐潤／豐饒／細緻／壯麗

配色調色盤

095-a	095-b	095-c	095-d	095-e	095-f	095-g	095-h	095-i
C 53 R 124	C 50 R 144	C 60 R 114	C 73 R 74	C 63 R 115	C 6 R 242	C 6 R 243	C 57 R 77	C 73 R 0
M 93 G 43	M 58 G 111	M 97 G 36	M 63 G 76	M 75 G 78	M 11 G 230	M 8 G 235	M 84 G 33	M 79 G 0
Y 78 B 52	Y 95 B 46	Y 72 B 59	Y 100 B 37	Y 52 B 96	Y 15 B 217	Y 20 B 211	Y 100 B 11	Y 73 B 0
K 20	K 5	K 18	K 30	K 7	K 0	K 0	K 55	K 95

色名及解說

095-a Baroque Ruby
巴洛克紅寶石
巴洛克繪畫及掛毯上常見的深紅色

095-b Baroque Gold
巴洛克金
巴洛克風格的寺廟裝飾以及用來表現繪畫中光線的金色

095-c Baroque Red
巴洛克紅
在非常戲劇化的巴洛克繪畫中常見的深紅色

095-d Rubens Green
魯本斯綠
在魯本斯繪圖中常作為基礎的橄欖色系深綠色

095-e Baroque Purple
巴洛克紫
巴洛克風格當中讓人感受到迷幻情緒的紫色

095-f Marble Fountain
大理石雕刻
令人聯想到貝尼尼等人的巴洛克雕刻傑作，大理石感的米色

095-g Golden Cream
黃金奶油
巴洛克繪畫當中用來表現光線般略帶黃金色的象牙色

095-h Rembrandt Brown
林布蘭棕
林布蘭的繪畫當中常用來作為背景色調的深棕色

095-i Baroque Black
巴洛克黑
到了現代也還被視為巴洛克風格的黑色。帶著紅色調的黑

2配色

3配色

4配色

5配色

調色盤配色重點

使用有著釀成感的低明度色主張色調配色為基礎。以高明度的米色作為對比表現出動態感。

Category 7

狂野異國風、
使人感受力道的
配色群組

在遙遠太古的恐龍時代及上古史時代的原始色彩。讓人遙想悠遠文明的古代遺跡。前往秘境或極地挑戰的冒險強悍嚴苛色彩。熱情的東方香料、有如歡頌生命般的鮮豔色彩，打造出對比的異國風色彩等。

中間色調的大地色與活力十足而強烈的偏深色彩為主的群組。原始野性色彩的各種變化。

No.103
-
Ethnic Spices
-
page›› 226-227

侏儸紀
Jurassic

恐龍與大型植物棲息的侏儸紀。蕨類葉片的綠色與沼澤、恐龍的色彩等，使人聯想到上古那濕潤又溫暖的時代。看起來就像迷彩色的野性色彩。

| 意象字 | 野性／悶熱／異國情調／野趣／大地 |

配色調色盤

096-a	096-b	096-c	096-d	096-e	096-f	096-g	096-h
C 10　R 131	C 72　R 66	C 32　R 164	C 66　R 105	C 29　R 151	C 56　R 117	C 50　R 145	C 56　R 115
M 6　G 126	M 38　G 105	M 38　G 139	M 45　G 125	M 27　G 142	M 22　G 165	M 57　G 115	M 9　G 187
Y 66　B 57	Y 82　B 61	Y 72　B 75	Y 77　B 82	Y 46　B 112	Y 19　B 187	Y 67　B 88	Y 22　B 198
K 58	K 30	K 19	K 3	K 31	K 5	K 3	K 0

色名及解說

096-a Marsh Green
沼澤綠
在濕地或沼澤地區常見的橄欖綠色

096-b Wild Fern
野生蕨類
野生的蕨類葉片上常見的帶深黃色感的綠色

096-c Marsh Brown
沼澤棕
在濕地或沼澤地區常見帶橄欖色感的棕色

096-d Jurassic Green
侏儸紀綠
以有著豐裕綠色植物的侏儸紀為概念打造出有著沉穩感的橄欖綠

096-e Dinosaur Gray
恐龍灰
帶著灰色感、有些暗沉色調的橄欖綠讓人聯想到恐龍

096-f Marshy Blue
沼澤藍
給人潤澤、圓滑印象而帶綠色調的藍色

096-g Mud Brown
泥地棕
讓人聯想到潮濕地面或者泥巴的偏灰棕色

096-h Shoal Blue
岸邊藍
使人聯想到水邊或者岸邊的明亮帶綠色感藍

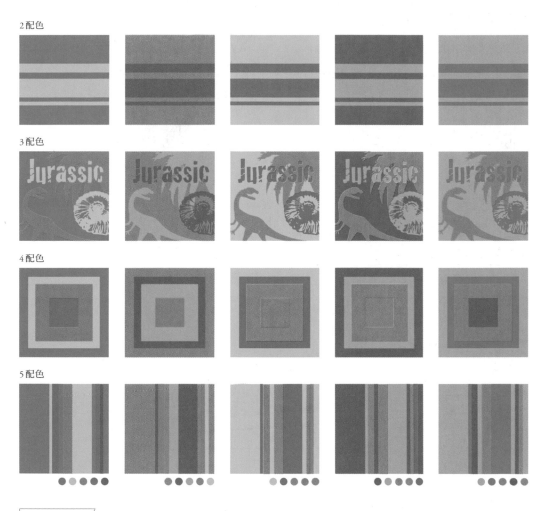

2配色

3配色

4配色

5配色

調色盤配色重點

以帶著灰色的棕與綠色的相近色調配色為主。添加明度較高的帶綠青色補充潤澤感。

古代遺跡

Ancient Ruins

讓人遙想悠久古代文明的宏偉古代遺跡。即使已遭風化侵蝕，仍以其雄偉姿態屹立感動眾人的古老巨石及岩層的大地色彩。

意象字	自然／基本／安心感／飄盪著鄉愁感／悠然

配色調色盤

097-a	097-b	097-c	097-d	097-e	097-f	097-g	097-h
C 0　R 242	C 16　R 219	C 36　R 134	C 63　R 94	C 30　R 163	C 16　R 219	C 24　R 191	C 53　R 140
M 5　G 233	M 16　G 210	M 72　G 70	M 50　G 97	M 64　G 97	M 34　G 178	M 36　G 159	M 55　G 119
Y 20　B 204	Y 25　B 191	Y 92　B 29	Y 93　B 44	Y 78　B 56	Y 50　B 131	Y 54　B 115	Y 55　B 109
K 8	K 2	K 34	K 28	K 20	K 0	K 9	K 0

色名及解說

097-a Acropolis
雅典衛城

偏黃的米色使人聯想到帕德嫩神廟所在的雅典衛城山丘

097-b Marble
大理石

就像大理石一般帶著灰色感的米色

097-c Inca
印加

這款深紅棕色讓人聯想到以馬丘比丘遺跡聞名的印加帝國

097-d Inca Moss
印加青苔

就像是覆蓋在印加遺跡上的青苔那樣的苔綠色

097-e Andes
安地斯

使人聯想到安地斯山脈的強而有力棕色

097-f Loulan
樓蘭

讓人聯想到如夢似幻的樓蘭王國那樣的溫暖米色

097-g Ellora
埃洛拉

令人聯想到埃洛拉石窟遺跡的帶灰色感棕色

097-h Cave Temple
石窟寺廟

有如石窟寺廟那樣感覺有些灰暗的灰棕色

2 配色

3 配色

4 配色

5 配色

調色盤配色重點

以棕色及米色打造出明暗對比的同色調配色，添加青苔綠色提升了寂寥感。

石器與土器

Stone implements and Earthenware

上古人類最初使用的工具就是石器。接下來人類開始用火來燒烤出最
初的烹調工具及日常用品土器。質樸又帶生疏感的大地色彩。

| 意象字 | 天然／有溫度的／基本／大地／質樸魅力 |

配色調色盤

098-a	098-b	098-c	098-d	098-e	098-f	098-g	098-h
C 80 R 7	C 46 R 138	C 68 R 97	C 33 R 184	C 0 R 255	C 29 R 169	C 30 R 188	C 18 R 206
M 57 G 30	M 28 G 151	M 55 G 104	M 46 G 145	M 0 G 253	M 58 G 111	M 62 G 117	M 46 G 149
Y 50 B 39	Y 38 B 141	Y 64 B 91	Y 66 B 95	Y 15 B 229	Y 55 B 93	Y 65 B 87	Y 53 B 113
K 77	K 15	K 10	K 0	K 0	K 17	K 0	K 5

色名及解說

098-a Obsidian
黑曜石

使人聯想到黑曜石的天然黑色

098-b Stone Gray
石子灰

石子常見的帶灰色感綠色

098-c Basalt Gray
玄武岩灰

常見於玄武岩上的偏深灰色的綠

098-d Flint Beige
燧石米

打火石常見的偏黃色的棕

098-e Opaque Cream
不透明乳白

有如不透明的乳白色岩石一樣,極淺的奶油黃

098-f Terracotta
赤陶

有如素燒紅土器一般的中間色調紅棕色

098-g 土器色

在日本出土的土器上常見這種帶著灰色感的橘色

098-h Earthenware
大地妝容

土器上常見的帶棕色感灰橘色

2配色

3配色

4配色

5配色

調色盤配色重點

以棕色系與灰綠色的相近色調配色為主。添加黑色與奶油色做出對比，能夠表現出力道。

No. 099

冒險小說
Adventure Novels

勇敢的冒險者挑戰大自然的驚異與危險，令人膽戰心驚的冒險小說。令人聯想到深海淵藪、在洞窟深處遇見的美麗祕境、嚴寒極地等的野性色彩。

意象字	未知／嚴苛／男性的／謎團／堅強

配色調色盤

099-a	099-b	099-c	099-d	099-e	099-f	099-g	099-h	099-i
C 100 R 15	C 65 R 100	C 12 R 116	C 90 R 0	C 60 R 98	C 68 R 78	C 13 R 225	C 53 R 122	C 100 R 0
M 90 G 53	M 40 G 137	M 30 G 94	M 18 G 94	M 0 G 192	M 70 G 63	M 0 G 241	M 0 G 187	M 57 G 74
Y 60 B 82	Y 16 B 178	Y 50 B 64	Y 4 B 137	Y 34 B 182	Y 95 B 34	Y 0 B 250	Y 5 B 224	Y 25 B 116
K 10	K 0	K 63	K 50	K 0	K 38	K 2	K 0	K 33

色名及解說

099-a Abyss
地獄

令人聯想到那深不見底的淵藪、地獄深處或深海的深藍色

099-b Blue Shark
大青鯊

有如大青鯊（水鯊）一般的灰藍色

099-c Rocky Brown
岩礫棕

使人聯想到險峻嚴酷岩礫的深棕色

099-d Blue Wonder
神秘藍

給人不可思議而有著驚訝感，帶著綠色感的深藍色

099-e Emerald Lake
祖母綠湖

有如祕境當中的湖泊一般，給人神秘感而明亮的祖母綠色

099-f Cave Brown
洞窟棕

讓人聯想到冒險及探險小說當中不可或缺的黑暗又深不見底洞窟的棕色

099-g Polar Blue
極地藍

以冰層覆蓋的極地為概念打造出淺而明亮的藍色

099-h Iceberg Blue
冰山藍

就像閃爍著神秘藍色光芒的美麗冰山般的藍色

099-i Crevasse
冰河裂縫

使人聯想到冰河深不見底裂縫般的深藍色

2配色

3配色

4配色

5配色

調色盤配色重點

藍色系同色調配色加上深棕色來表現出野性。俐落的綠色強調出清涼感。

No. 100 洞窟牆面
Cave Painting

拉斯科及阿爾塔米拉洞窟等有名的上古時代洞窟壁畫。使用紅土、黃土、焚燒後的動物骨骼或木炭來描繪出打獵的人及動物。充滿原始躍動感及力量的熱情色彩。

意象字	熱情的／野生的／原始的／有精力／火熱

配色調色盤

100-a	100-b	100-c	100-d	100-e	100-f	100-g	100-h	100-i
C 48 R 132	C 37 R 174	C 25 R 198	C 30 R 191	C 63 R 91	C 38 R 162	C 3 R 246	C 77 R 59	C 22 R 207
M 90 G 49	M 65 G 108	M 54 G 134	M 43 G 150	M 82 G 51	M 80 G 74	M 8 G 236	M 73 G 56	M 36 G 170
Y 85 B 46	Y 56 B 99	Y 70 B 82	Y 83 B 63	Y 78 B 48	Y 100 B 32	Y 12 B 224	Y 73 B 53	Y 50 B 129
K 20	K 0	K 0	K 0	K 35	K 10	K 2	K 40	K 0

色名及解說

100-a Red Oxide 紅色鐵鏽
在洞窟畫面中用來做為最古老紅色顏料的氧化鐵顏料那種帶深棕色感的紅色

100-b Light Rust 淡鐵鏽
紅色鐵鏽常見的帶灰色感紅

100-c Light Orange Ocher 淺橘赭石
使用含氧化鐵的土壤製成的天然顏料展現出帶明亮棕色感的橘色

100-d Ocher 赭石
黃土常見的帶棕色感黃

100-e Oxide Brown 鐵鏽棕
含氧化鐵的紅土當中常見的深且暗沉而帶紅色感的棕色

100-f Brown Ocher 棕色赭石
在棕色系的黃土上常見的帶橘色感棕色

100-g Burned Bone 焚骨
常見於焚燒後的動物骨骼上的天然米色

100-h Charcoal 木炭
有如木炭那樣接近黑色的深灰色

100-i Ocher Sand 赭石砂
有如黃土沙塵那樣偏黃色的淺棕色

220

2配色

3配色

4配色

5配色

調色盤配色重點

以紅棕為主的類似色相整合成主張色彩配色為基調。深灰色能夠表現出強而有力的對比。

<div style="text-align: left;">

No.
1
0
1

莽原
Savanna

寬廣的非洲莽原。那在乾澀草原上西沉的夕陽。獵豹、長頸鹿、羚羊等動物們。令人油然而生大自然情感的野性色彩。

意象字	野生的／具生命力／強悍／有機／溫暖

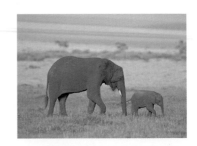

</div>

配色調色盤

101-a	101-b	101-c	101-d	101-e	101-f	101-g	101-h	101-i
C 50 R 134	C 22 R 195	C 30 R 187	C 28 R 173	C 48 R 146	C 67 R 100	C 67 R 81	C 4 R 235	C 22 R 192
M 30 G 145	M 50 G 135	M 23 G 179	M 52 G 120	M 44 G 136	M 50 G 111	M 69 G 66	M 55 G 141	M 52 G 131
Y 77 B 77	Y 83 B 55	Y 69 B 96	Y 93 B 33	Y 50 B 120	Y 95 B 52	Y 72 B 57	Y 82 B 53	Y 67 B 82
K 13	K 8	K 5	K 17	K 5	K 10	K 36	K 0	K 10

色名及解說

101-a Savanna Green
莽原綠

令人聯想到莽原上一片連綿草地的綠色

101-b Giraffe
長頸鹿

有如長頸鹿體毛色彩般帶著黃色感的棕色

101-c Savanna
莽原

令人聯想到莽原的乾燥氣候風土般帶著黃色感的綠色

101-d Leopard
獵豹

獵豹體毛常見的偏黃色棕

101-e Elephant Gray
大象灰

有如非洲象那樣略帶著褐色感的灰色

101-f Baobab Green
猢猻木綠

令人聯想起那在草原上茂盛生長的猢猻木那種略帶黃色感的強烈綠色

101-g Wild Beast
野生羚羊

使人聯想到野生羚羊那樣偏灰的棕色

101-h Savanna Sunset
莽原日落

讓人想到在莽原的大草原上逐漸西沉的壯麗夕陽的橘色

101-i Lion Tawny
獅毛棕

有如獅子體毛常見的那種帶有紅色感的棕色

222

2配色

3配色

4配色

5配色

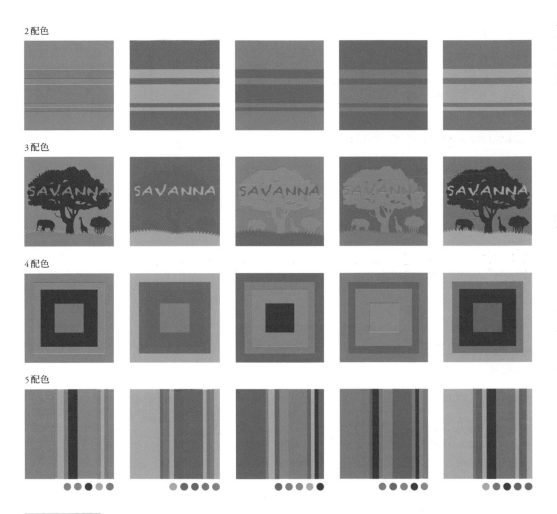

調色盤配色重點

使用中間調的綠色及棕色的中低彩度同色調配色為主。以深棕色整合加上橘色作為強調色，表現出動感。

納瓦荷人的織毯

Navajo Rugs

就像是納瓦荷人（美洲原住民）的傳統工藝中最具代表性的織毯（以羊毛編織的毯子），簡單又充滿生命力的異國情調色彩。

意象字	強悍／質樸／充實／熱情／勇壯

▍102-a	▍102-b	▍102-c	▍102-d	▍102-e	▍102-f	▍102-g	▍102-h	▍102-i
C 40 R 161	C 20 R 212	C 35 R 173	C 53 R 134	C 22 R 196	C 35 R 180	C 3 R 250	C 40 R 26	C 0 R 159
M 90 G 55	M 25 G 192	M 94 G 47	M 26 G 165	M 67 G 106	M 50 G 136	M 3 G 247	M 45 G 10	M 0 G 160
Y 85 B 50	Y 40 B 157	Y 88 B 46	Y 42 B 150	Y 86 B 48	Y 77 B 74	Y 10 B 235	Y 60 B 0	Y 0 B 160
K 7	K 0	K 3	K 0	K 5	K 0	K 0	K 95	K 50

▍102-a Dried Red Chilli Pepper 乾燥紅辣椒

有如一束吊掛乾燥的紅辣椒般的強烈紅色

▍102-b Navajo Sand 納瓦荷之沙

就像納瓦荷人的巫師所描繪的沙畫所使用的沙般的沙米色

▍102-c Navajo Red 納瓦荷紅

在納瓦荷織毯上給人有活力印象的深紅色

▍102-d Dry Cactus 乾燥仙人掌

就像乾燥的仙人掌表皮一般帶著灰色感的綠色

▍102-e Burnt Orange 燃燒柑橘

有著燒烤過的感覺，略帶棕色感的橘色

▍102-f Navajo Tan 納瓦荷棕

使人聯想到納瓦荷族的鞣製皮革般的偏黃棕色

▍102-g Churro Wool Beige 納瓦霍羊毛米

令人聯想到納瓦荷織毯材料中使用的納瓦霍羊（長毛貴重的羊）的米色

▍102-h Brownish Black 棕黑

帶著棕色感的黑色

▍102-i Medium Gray 中灰

中明度的無彩色灰

2配色

3配色

4配色

5配色

調色盤配色重點

藉由搭配無彩色來凸顯出深紅色，強而有力的對比配色。使用帶著乾燥感的棕色及綠色讓整體更加沉穩。

東方香料
Ethnic Spices

東方料理特有的複雜辛辣感與香氣，妝點熱情不可或缺的辣椒、薑黃、小荳蔻、葛拉姆馬薩拉（綜合辛香料粉）等。光是看著就覺得非常有刺激感的辛香料色彩。

意象字	強而有力／有香味／異國情調／濃厚／生氣蓬勃

配色調色盤

103-a	103-b	103-c	103-d	103-e	103-f	103-g	103-h	103-i
C 38 R 166	C 37 R 172	C 42 R 165	C 50 R 99	C 15 R 211	C 40 R 163	C 15 R 220	C 52 R 136	C 47 R 144
M 95 G 44	M 68 G 101	M 31 G 163	M 75 G 54	M 85 G 71	M 95 G 45	M 42 G 160	M 62 G 100	M 40 G 137
Y 100 B 35	Y 83 B 58	Y 74 B 88	Y 70 B 48	Y 100 B 23	Y 100 B 36	Y 95 B 16	Y 98 B 41	Y 70 B 87
K 5	K 3	K 0	K 45	K 0	K 5	K 0	K 10	K 10

色名及解說

103-a Cayenne Pepper
卡宴辣椒

就像是有著強烈辛辣感的卡宴辣椒一般的強而有力深紅色

103-b Cinnamon Powder
肉桂粉

就像肉桂粉一般帶著橘色的天然棕色

103-c Cardamon
小荳蔻

像是有著清爽香氣且對胃部溫和的香料小荳蔻一般，帶著黃色感的綠色

103-d Clove Brown
丁香棕

有如丁香（在日本又稱為丁子）那樣的深棕色

103-e Paprika Powder
甜椒粉

就像那沒有辛辣味，單純用來增添色彩與風味的甜椒粉那樣，鮮豔而帶著橘色感的紅色

103-f Chili Powder
辣椒粉

這種紅色就像使用卡宴辣椒以及多種辛香料製成的辣椒粉

103-g Turmeric
薑黃

在日本又被稱為鬱金的薑黃，正有如那強而有力的黃色

103-h Garam Masala
葛拉姆馬薩拉

印度料理當中所使用由多種辛香料調製而成的調味粉末，顏色是一種帶著綠色感的棕色

103-i Bay Leaf
月桂葉

就像乾燥過後的月桂葉那種帶著灰色感的綠色

226

2配色

3配色

4配色

5配色

調色盤配色重點

以暖色為中心的強而有力色彩主張色調配色為主。只用些許色調差異來展現明暗，表現出多變化的風味感。

強而有力非洲色調
African Energetic and Strong Colors

人類的原鄉——非洲大陸。在那高傲的部落當中有著與咒術宗教緊緊
相連有如生命源頭的各種棕色，以及高歌生命般的強烈色彩們。

意象字	質樸／大膽／生氣蓬勃／大地的／精悍

配色調色盤

104-a	104-b	104-c	104-d	104-e	104-f	104-g	104-h	104-i
C 100 R 0	C 50 R 92	C 80 R 79	C 50 R 149	C 30 R 191	C 100 R 0	C 50 R 143	C 10 R 234	C 5 R 220
M 40 G 101	M 68 G 58	M 85 G 60	M 40 G 69	M 40 G 157	M 70 G 50	M 100 G 34	M 25 G 194	M 82 G 77
Y 60 B 99	Y 70 B 46	Y 12 B 137	Y 100 B 42	Y 63 B 103	Y 30 B 90	Y 80 B 55	Y 88 B 39	Y 100 B 11
K 20	K 50	K 0	K 0	K 0	K 45	K 6	K 0	K 5

色名及解說

104-a Guinea Green
肯亞綠

使人聯想到肯亞那豐裕森
林及大自然恩惠，有著深
青色感的綠色

104-b African Brown
非洲棕

令人聯想到非洲大地風土
的深棕色

104-c African Violet
非洲菫

非洲菫（非洲原產的紫羅
蘭）花那種藍紫色

104-d Congo Brown
剛果棕

剛果在班圖語當中指的是
山之國，這種棕色令人聯
想到剛果的木製品

104-e Sahara
撒哈拉

以全世界最大的沙漠撒哈
拉為概念打造出袋黃色感
的沙米色

104-f Tuareg
圖阿雷格

被稱為藍色民族的圖阿雷
格人是北非的遊牧民
族，就像是他們服裝上的
那種深藍色

104-g Kenya Red
肯亞紅

就像馬賽族等喜歡的紅
色，以肯亞為概念調配的
強而有力深紅色

104-h Bush Mango
非洲芒果

就像非洲芒果果肉般的黃
色

104-i African Tulip Tree
火焰樹

就像火焰樹的花朵一般的鮮豔
橘色

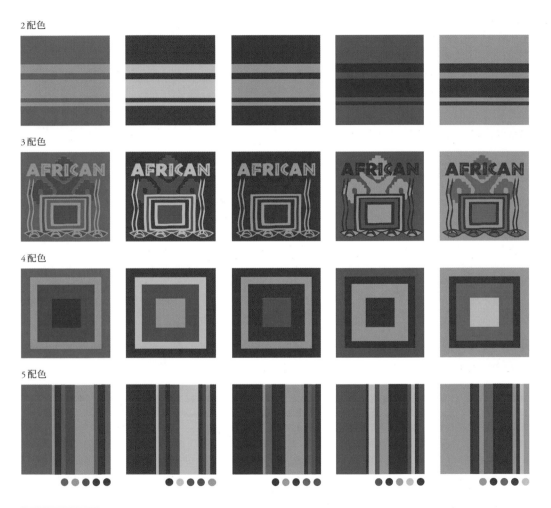

2配色

3配色

4配色

5配色

調色盤配色重點

使用多種低明度色彩的主張色調配色為主。添加高彩度的黃色與橘色來表現出強而有力的刺激感。

莎草紙彩繪

Egyptian Papyrus

就像是古代埃及記錄在莎草紙上的死者之書上鮮艷的礦物顏料色彩、
與阿努比斯神身上的黑色。令人感受到神祕力量的異國情調色彩。

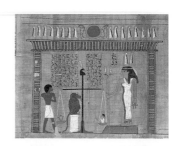

意象字	東方的／強而有力／高傲／神祕／榮華

配色調色盤

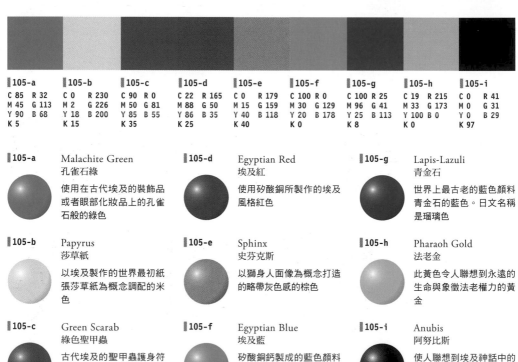

▌105-a	▌105-b	▌105-c	▌105-d	▌105-e	▌105-f	▌105-g	▌105-h	▌105-i
C 85　R 32	C 0　　R 230	C 90　R 0	C 22　R 165	C 0　　R 179	C 100 R 0	C 100 R 25	C 19　R 215	C 0　　R 41
M 45　G 113	M 2　　G 226	M 50　G 81	M 88　G 50	M 15　G 159	M 30　G 129	M 96　G 41	M 33　G 173	M 0　　G 31
Y 90　B 68	Y 18　B 200	Y 85　B 55	Y 86　B 35	Y 40　B 118	Y 20　B 178	Y 25　B 113	Y 100 B 0	Y 0　　B 29
K 5	K 15	K 35	K 25	K 40	K 0	K 8	K 0	K 97

色名及解說

▌105-a　Malachite Green　孔雀石綠
使用在古代埃及的裝飾品或者眼部化妝品上的孔雀石般的綠色

▌105-b　Papyrus　莎草紙
以埃及製作的世界最初紙張莎草紙為概念調配的米色

▌105-c　Green Scarab　綠色聖甲蟲
古代埃及的聖甲蟲護身符上常見的綠色

▌105-d　Egyptian Red　埃及紅
使用矽酸銅所製作的埃及風格紅色

▌105-e　Sphinx　史芬克斯
以獅身人面像為概念打造的略帶灰色感的棕色

▌105-f　Egyptian Blue　埃及藍
矽酸銅鈣製成的藍色顏料是被命名為埃及藍的藍色

▌105-g　Lapis-Lazuli　青金石
世界上最古老的藍色顏料青金石的藍色。日文名稱是瑠璃色

▌105-h　Pharaoh Gold　法老金
此黃色令人聯想到永遠的生命與象徵法老權力的黃金

▌105-i　Anubis　阿努比斯
使人聯想到埃及神話中的冥界之神阿努比斯那樣的黑色

2配色

3配色

4配色

5配色

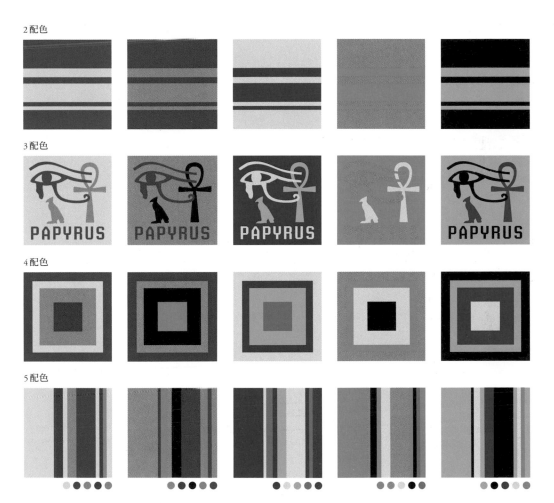

調色盤配色重點

以深且俐落的多種主張色調配色為主。米色補充了質樸的柔軟感；黑色則強調出神秘感。

藏傳佛教
Tibetan Buddism

因喇嘛的法衣而為人熟知的喇嘛僧袍顏色。描繪著經文、象徵五大要素的五色祈禱旗（經幡）在西藏高原上飄舞。在澄澈天空下映現出虔誠信仰心、祈禱著愛與和平的神聖色彩。

意象字	意圖性／鮮明／東方／力量來源／活力

配色調色盤

106-a	106-b	106-c	106-d	106-e	106-f	106-g	106-h	106-i
C 45 R 148	C 8 R 234	C 90 R 48	C 0 R 255	C 35 R 176	C 87 R 19	C 15 R 226	C 37 R 176	C 53 R 116
M 100 G 30	M 38 G 172	M 83 G 60	M 0 G 255	M 90 G 58	M 46 G 111	M 15 G 208	M 40 G 152	M 80 G 60
Y 83 B 50	Y 85 B 49	Y 0 B 149	Y 2 B 252	Y 85 B 51	Y 100 B 57	Y 83 B 60	Y 70 B 91	Y 85 B 45
K 10	K 0	K 0	K 0	K 0	K 5	K 0	K 0	K 27

色名及解說

106-a Tibetan Red
西藏紅

喇嘛僧衣及西藏布達拉宮的紅宮常見的那種深而濃厚的紅色

106-b Lama Robe Yellow
喇嘛僧衣黃

喇嘛僧衣上那種帶著橘色感的強烈黃色

106-c Blue Lungta
藍色經幡

藍色的經幡代表五大要素中的天空或者宇宙。是有著俐落紫色感的藍色

106-d White Lungta
白色經幡

白色的經幡代表著五大要素中的風、空氣、雲。給人清潔印象的白色

106-e Red Lungta
紅色經幡

紅色的經幡代表五大要素中的火。鮮豔的紅色

106-f Green Lungta
綠色經幡

綠色的經幡代表五大要素中的水。鮮豔的綠色

106-g Yellow Lungta
黃色經幡

黃色的經幡代表五大要素中的大地。明亮而有著俐落綠色感的黃色

106-h Tibetan Brass
西藏黃銅

使人聯想到西藏的法磬等使用黃銅打造的法器，帶著黃色感的棕色

106-i Bodhi Seed Brown
菩提籽棕

用來打造念珠的菩提樹種子那種帶著紅色感的棕色

2配色

3配色

4配色

5配色

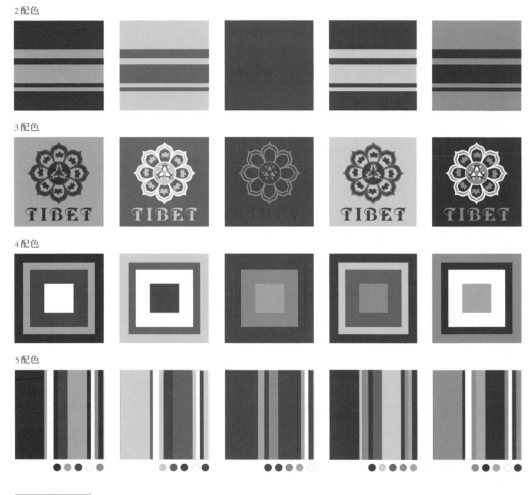

調色盤配色重點

以多種強烈色調的主張色調配色為主。以濃厚的暖色系色彩表現出異國情調感。白色能凸顯出各種彩色。

高更的大溪地
Gauguin's Tahiti

感受到南國的樂園大溪地魅力的高更。就像他在大溪地時代所描繪的名畫當中使用的那些表現出熱情與喜悅、明亮而又充滿動感的熱帶色彩。

意象字	躍動／異國情調／華美／戲劇化／歡喜

配色調色盤

107-a	107-b	107-c	107-d	107-e	107-f	107-g	107-h	107-i
C 18 R 204	C 80 R 52	C 7 R 238	C 23 R 197	C 0 R 237	C 95 R 0	C 8 R 224	C 67 R 104	C 50 R 134
M 98 G 27	M 58 G 77	M 30 G 188	M 80 G 80	M 70 G 109	M 73 G 75	M 72 G 103	M 42 G 129	M 73 G 80
Y 75 B 55	Y 100 B 38	Y 84 B 52	Y 25 B 126	Y 90 B 31	Y 7 B 153	Y 48 B 103	Y 98 B 53	Y 87 B 50
K 0	K 33	K 0	K 0	K 0	K 0	K 0	K 0	K 15

色名及解說

107-a Ginger Flower Red
薑花紅

有如南國綻放的薑花那樣鮮豔的紅色

107-b Banana Leaf
香蕉葉

就像大片香蕉葉那種深綠色

107-c Hibiscus Yellow
木槿黃

就像黃色木槿那種色彩強烈的黃色

107-d Frangipani Pink
雞蛋花粉紅

芬芳南國之花雞蛋花上那種深粉紅色

107-e Gauguin Orange
高更橘

以大溪地時代的高更畫風為概念打造出的鮮豔橘色

107-f Tahiti Blue
大溪地藍

就像是大溪地那藍色海洋般深色調的藍色

107-g Sunset Rose
日落玫瑰

有如南島上美麗夕陽展現出的華麗粉紅色

107-h Coconut Leaf
椰子葉

就像椰子樹葉片那種帶著黃色感的綠色

107-i Palm Bark
棕櫚樹皮

有如棕櫚樹皮那種中間色調的棕色

2配色

3配色

4配色

5配色

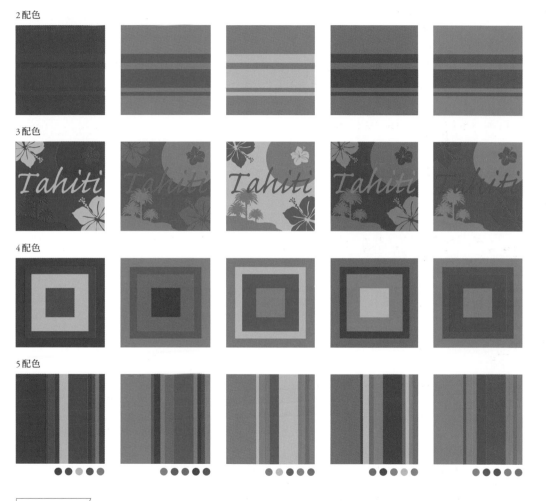

調色盤配色重點

以多采多姿高彩度色主張色調配色為主。使用低明度綠色及棕色來強調出其他高彩度色彩的華麗感。

Category 8

幻想神秘、
飄盪謎樣氣氛的
配色群組

精靈或妖精那種夢幻又神祕氛圍的印象。飄盪著妖異而充滿謎團氣息的夜晚。克林姆筆下魅惑人心的色調。充滿動感的傳說中幻獸、具有魔力的寶石。壯麗的特技雜耍。小惡魔感的可愛色調等。

使用明亮色調或使人感到不安的深沉色彩、以及艷麗的高彩度色來表現的色彩群組。充滿幻想風格及神秘感的多采多姿調色盤。

No.113
-
Wonder Night
-
page›› 248-249

精靈花園
Fairy Garden

有惹人憐愛的小小妖精在草木之間飛舞嬉戲的祕密花園。彷彿裡頭藏著妖精般靜謐的森林、以及輕巧的精靈翅膀。使人聯想到童話世界的安穩色彩。

| 意象字 | 精靈／夢幻／靜謐安穩／妖精／隱密 |

配色調色盤

108-a	108-b	108-c	108-d	108-e	108-f	108-g	108-h	108-i
C 23 R 206	C 31 R 191	C 3 R 253	C 38 R 169	C 0 R 249	C 22 R 207	C 57 R 124	C 70 R 90	C 85 R 50
M 0 G 232	M 0 G 218	M 0 G 244	M 28 G 176	M 25 G 211	M 0 G 234	M 29 G 156	M 53 G 103	M 65 G 90
Y 14 B 226	Y 59 B 131	Y 58 B 133	Y 2 B 215	Y 0 B 227	Y 4 B 245	Y 53 B 129	Y 93 B 54	Y 25 B 141
K 0	K 0	K 0	K 0	K 0	K 0	K 14	K 0	K 0

色名及解說

108-a Fairy Land
妖精大地

使人聯想到妖精花園那種清純又纖細印象，薄荷系的綠色

108-b Tinker Bell Green
叮噹綠

令人想到彼得故事中出現的叮噹的淡綠色

108-c Fairy Gold
妖精金

以妖精拍動翅膀灑下的魔法金粉為概念調配的黃色

108-d Pixie Violet
派克紫羅蘭

使人聯想到喜歡惡作劇的小精靈派克的淺紫羅蘭色

108-e Pixie Rose
小妖精粉紅

以惹人憐愛小妖精為概念打造的輕巧粉紅色

108-f Fairy Wings Blue
妖精翅膀藍

以妖精翅膀為概念調配出有妖精氣氛的淺藍色

108-g Sylvan Green
喜萬年綠

使人聯想到居住在森林樹木及森林中的生物那種沉穩的綠色

108-h Secret Forest
秘密森林

給人妖精們居住的秘密森林印象，略帶黃色感的綠色

108-i Fairy Night
妖精之夜

讓人聯想到妖精嬉戲的夜晚那種有著沉穩色調的藍色

2配色

3配色

4配色

5配色

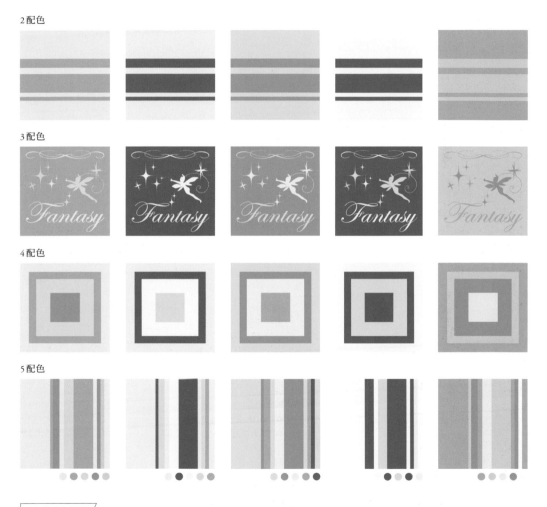

調色盤配色重點

以柔和澄澈的高明度色彩群組及冷色系深色作為對比，表現出略帶神秘的氣氛。

木精靈與水精靈
Echoes and Water Nymph

在希臘神話傳說與故事當中出現的樹木、水相關的精靈與人魚。有著美麗的樹木與水泉等的幻想世界中漂蕩的那種充滿水嫩感的色彩。

| 意象字 | 有清涼感／神秘的／靜謐沉穩／安穩／清爽 |

配色調色盤

109-a	109-b	109-c	109-d	109-e	109-f	109-g	109-h	109-i
C 47　R 146	C 71　R 63	C 82　R 63	C 42　R 155	C 75　R 0	C 88　R 0	C 57　R 105	C 66　R 83	C 22　R 207
M 30　G 166	M 16　G 149	M 60　G 99	M 0　G 214	M 0　G 180	M 10　G 157	M 0　G 197	M 5　G 179	M 0　G 234
Y 0　B 213	Y 60　B 115	Y 86　B 70	Y 10　B 230	Y 6　B 228	Y 38　B 166	Y 17　B 214	Y 60　B 129	Y 6　B 241
K 0	K 12	K 0	K 0	K 0	K 0	K 0	K 0	K 0

色名及解說

109-a　Echo Blue　回聲藍
令人聯想到希臘神話中森林精靈艾寇（回聲）的帶紫色感藍色

109-b　Dryad Green　樹妖綠
使人想起希臘神話中樹木與森林精靈──樹妖的綠色

109-c　Ent Green　樹人綠
以「魔戒」故事中出現的樹木巨人樹人為概念調配的深綠色

109-d　Naiad　水精
讓人聯想到希臘神話中河流及泉水精靈水精的美麗藍色

109-e　Nymph　寧芙
就像希臘神話中有著少女姿態的自然精靈寧芙般澄澈的藍色

109-f　Undine　溫蒂妮
以森林泉水或河流水精靈溫蒂妮為概念打造的帶藍色的綠色

109-g　Mermaid Blue　美人魚藍
以人魚公主為概念調配出有著沉穩綠色感的水藍色

109-h　Mermaid Emerald　美人魚祖母綠
以人魚公主為概念調配出帶有光澤感而明亮的祖母綠般的綠色

109-i　Bubble Blue　泡泡藍
就像水花泡沫一般有著輕淡又夢幻感的淺藍色

2配色

3配色

4配色

5配色

調色盤配色重點

以深淺不一的水藍與綠色系打造主張色彩配色。帶紫的藍色低調又增添了夢幻氣氛。

No.
110

懸疑之夜
Suspenseful Night

屏氣凝神在不安的氣氛中萬分緊張，充滿謎題的神秘夜晚。令人聯想到懸疑故事那樣以灰色調冷色為中心的色彩。

意象字	令人擔心／隱密／煩躁／令人畏懼／成熟

配色調色盤

110-a	110-b	110-c	110-d	110-e	110-f	110-g	110-h	110-i
C 100 R 0	C 74 R 71	C 88 R 47	C 70 R 92	C 14 R 173	C 58 R 119	C 38 R 90	C 20 R 197	C 63 R 112
M 80 G 37	M 46 G 122	M 75 G 71	M 52 G 116	M 10 G 176	M 39 G 136	M 10 G 111	M 15 G 200	M 55 G 111
Y 38 B 73	Y 0 B 190	Y 47 B 102	Y 18 B 163	Y 0 B 188	Y 47 B 127	Y 16 B 116	Y 0 B 221	Y 50 B 113
K 50	K 0	K 10	K 0	K 32	K 7	K 59	K 10	K 5

色名及解說

110-a Moonless Night
無月之夜
使人聯想到沒有月光的夜晚，非常深沉的深藍色

110-b Flame Blue
火焰藍
有如吸引魔物前來的藍色火焰一般的藍色

110-c Suspicious Blue
懸疑藍
就像抱持著某種疑惑，妖媚而又令人感到不安的灰藍色

110-d Silent Witness
無聲的見證
以沉默的證人（英國同名連續劇）維概念打造出帶有神秘感的藍色

110-e Mystic Shadow
神祕之影
有如妖異而潛藏的影子一般充滿謎團，帶著神秘感印象紫色的灰

110-f Misty Forest
神祕森林
令人聯想到起霧後茫茫一片森林的灰綠色

110-g Ghastly Green
陰森綠
無法擺脫令人背脊發涼恐怖氣氛的灰綠色

110-h Secret Violet
秘密紫羅蘭
有種淡淡秘密感的淺紫羅蘭色

110-i Stormy Gray
暴風灰
令人聯想到吹著強烈暴風雨那種帶著潮濕感的深灰色

2配色

3配色

4配色

5配色

調色盤配色重點

使用低彩度、低明度而色調相似的配色，表現出曖昧又不穩定的感受。深濃的青色表現出沉重的氣氛。

克林姆的黃金期
Klimt's "Golden Period"

19世紀末維也納美術界的巨匠古斯塔夫・克林姆黃金期那魅惑人心的色調。金色而華麗的裝飾、又飄盪著頹廢風格的東方色彩。

| 意象字 | 裝飾風格／豪華／艷麗／幻想風格／時髦 |

配色調色盤

111-a	111-b	111-c	111-d	111-e	111-f	111-g	111-h	111-i
C 37 R 177	C 24 R 205	C 50 R 146	C 40 R 160	C 10 R 234	C 0 R 38	C 23 R 207	C 65 R 96	C 100 R 28
M 50 G 134	M 25 G 186	M 55 G 117	M 100 G 30	M 13 G 222	M 0 G 28	M 33 G 172	M 18 G 164	M 100 G 42
Y 97 B 36	Y 65 B 106	Y 95 B 47	Y 100 B 36	Y 28 B 191	Y 0 B 25	Y 83 B 62	Y 60 B 123	Y 54 B 84
K 0	K 0	K 3	K 7	K 0	K 98	K 0	K 0	K 8

色名及解說

111-a Goldstaub
砂金

令人聯想到砂金的深色調黃色

111-b Gold Mist
金霧

有如金色上頭籠罩一層霧般的中間色調黃

111-c Olive Gold
橄欖金

帶著橄欖色調，略略有些棕色感而暗沉的金色

111-d Decadence Red
頹廢紅

使人聯想到19世紀末頹廢藝術及官能性美麗的深紅色

111-e Almond Beige
杏仁米

有如杏仁果肉那種天然米色

111-f Vienna Black
維也納黑

維也納世紀末藝術及頹廢風格當中給人優雅感的黑色

111-g Mystic Gold
神秘金

以綻放出神秘光芒的黃金為概念調配出沉穩的黃色

111-h Jade Leaf
翡翠葉

以翡翠打造成的葉片等裝飾品展現出的綠色

111-i Satin Navy
緞布海藍

有如光滑且閃爍著光芒的緞布般高雅的深藍色

2配色

3配色

Golden
Golden
Golden
Golden
Golden

4配色

5配色

調色盤配色重點

以中間調的黃色系來表現出黃金感。紅色和綠色作為重點色，深藍色及黑色則整合整體且提高神祕感。

No.
1
1
2

傳說、幻想中的生物
Legendary Creatures

永遠的生命與再生、憧憬著純粹性。對於死亡以及超自然現象產生畏懼之心而造就了存在感強烈的傳說中生物。用來表現出奇幻世界中活躍的各種幻獸色彩。

| 意象字 | 奇蹟／魔法／有威嚴／動感／強而有力 |

配色調色盤

112-a	112-b	112-c	112-d	112-e	112-f	112-g	112-h	112-i
C 0 R 230	C 100 R 0	C 0 R 231	C 4 R 76	C 4 R 247	C 90 R 60	C 38 R 167	C 65 R 68	C 58 R 122
M 98 G 18	M 40 G 73	M 95 G 36	M 0 G 73	M 4 G 246	M 100 G 35	M 92 G 52	M 78 G 41	M 15 G 170
Y 90 B 32	Y 90 B 43	Y 100 B 16	Y 10 B 66	Y 0 B 251	Y 15 B 124	Y 98 B 37	Y 94 B 22	Y 100 B 43
K 0	K 50	K 0	K 85	K 0	K 0	K 5	K 53	K 0

色名及解說

112-a Phoenix Red
不死鳥紅

使人聯想到古代埃及與世界各地傳說中都曾出現的不死鳥的鮮豔紅色

112-b Dragon Green
龍綠

令人想起從古代一路傳承至今依然在奇幻小說中大為活躍的龍的暗綠色

112-c Salamander
沙拉曼達

讓人想到那象徵火元素的火蜥蜴沙拉曼達般的帶橘色感紅

112-d Gargoyle
石像鬼

以收集冥界雨水趕走惡靈的石像鬼為概念調配的深灰色

112-e Unicorn
獨角獸

以象徵勇氣與高貴的獨角獸為概念打造的白色

112-f Magic Violet
魔法紫羅蘭

使人感受到魔法、魔力以及魔術,帶有神祕感而偏藍的紫色

112-g Manticore Red
蠍獅

就像那有著獅子頭、蝙蝠翅膀、蠍子尾的蠍獅紅色

112-h Werewolf
狼人

就像狼人那樣給人狂暴印象感的深棕色

112-i Gremlin Green
葛雷姆林綠

以那些會對機械惡作劇的小惡魔葛雷姆林為概念打造出帶黃色感的綠色

2配色

3配色

4配色

5配色

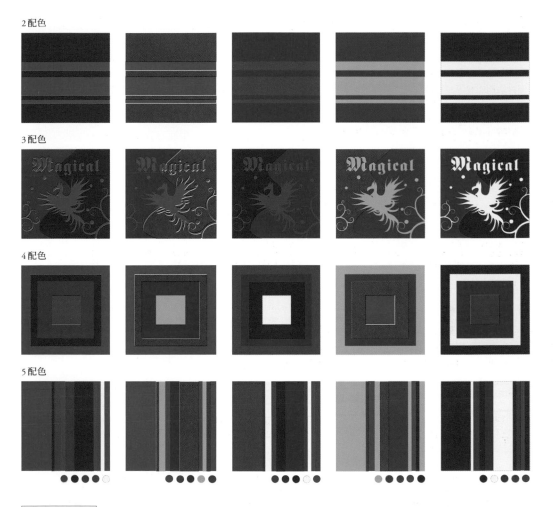

調色盤配色重點

高彩度紅色與低明度色、加上白色。色調以及色相都有著激烈衝突的大膽對比配色。

No.
1
1
3

仙境之夜
Wonder Night

夢幻飄搖的極光與閃爍著神祕的星光。以夜空為背景散發出美麗綠色及粉紅色的極光、獵戶座、彗星以及火星等結合成仙境色彩。

意象字	不可思議／奇蹟／令人陶醉／隨興／夢幻

配色調色盤

113-a	113-b	113-c	113-d	113-e	113-f	113-g	113-h	113-i
C 67 R 58	C 100 R 20	C 60 R 89	C 13 R 218	C 32 R 182	C 66 R 79	C 100 R 29	C 46 R 144	C 100 R 21
M 10 G 176	M 95 G 39	M 0 G 195	M 57 G 135	M 68 G 104	M 0 G 184	M 98 G 44	M 53 G 46	M 100 G 32
Y 0 B 230	Y 40 B 91	Y 10 B 225	Y 10 B 171	Y 12 B 154	Y 57 B 137	Y 35 B 107	Y 87 B 46	Y 63 B 63
K 0	K 20	K 0	K 0	K 0	K 0	K 0	K 13	K 30

色名及解說

113-a Comet Blue
彗星藍

有如夜空中拖著尾巴的彗星般明亮的藍色

113-d Aurora Pink
極光粉紅

極光會展現出的粉紅色

113-g Moonlit Night
月光之夜

月光美麗而晴朗的夜晚的天空一般的深藍色

113-b Outer Space Blue
外太空藍

就像是宇宙空間那樣的深藍色

113-e Aurora Rose
極光玫瑰

極光會展現出的紅紫色調玫瑰色

113-h Mars Red
火星紅

火星又被稱做紅色星球，以此概念調配出來的紅色

113-c Blue Orion
藍色獵戶座

獵戶座是由綻放藍白色光芒的星星組成，由此概念調配出的藍色

113-f Aurora Green
極光綠

極光當中會出現得明亮澄澈綠色

113-i Midnight Blue
深夜藍

令人聯想到三更半夜天空的深藍色

2配色

3配色

4配色

5配色

色名及解說

調色盤配色重點

以深暗藍色與高彩度色的色調對比配色。深紅色給人妖異而帶有魔法的印象。

特技雜耍
Acrobat Show

以觀眾完全無法想像的美麗表演感動人心的身體藝術。就像太陽劇團等壯麗的雜耍表演中妝點世界的幻想風格照明及服裝上的奇幻色彩。

意象字　魅惑的／華麗／奇幻／美妙／夢幻

114-a	114-b	114-c	114-d	114-e	114-f	114-g	114-h	114-i
C 100 R 23	C 65 R 70	C 84 R 70	C 10 R 222	C 14 R 213	C 38 R 169	C 52 R 139	C 12 R 212	C 60 R 110
M 95 G 42	M 6 G 183	M 88 G 52	M 67 G 113	M 76 G 92	M 79 G 77	M 54 G 122	M 4 G 220	M 0 G 186
Y 5 B 136	Y 9 B 221	Y 0 B 145	Y 87 B 43	Y 38 B 114	Y 0 B 153	Y 0 B 183	Y 4 B 225	Y 90 B 68
K 0	K 0	K 0	K 0	K 0	K 0	K 0	K 12	K 0

114-a Visionary Blue
空想藍

有著幻想風格的俐落深藍色

114-b Blue Morpho
藍色閃蝶

令人聯想到那有著美麗藍色翅膀的閃蝶般清麗的藍色

114-c Purple Butterfly
紫蝴蝶

使人想到細帶閃蛺蝶或者大紫蛺蝶等有著紫色翅膀的蝴蝶那種華麗的藍紫色

114-d Dynamic Orange
動感橘

給人動感印象的強而有力橘色

114-e Enchanted Rose
魅力玫瑰

魅力十足有著甜美氛圍的深粉紅色

114-f Amazing Purple
驚人紫

讓人感受到驚訝又不可思議魅力的華麗而偏紅色感的紫色

114-g Mystique Violet
神祕紫羅蘭

使人感受到不可思議神祕氣氛的紫羅蘭色

114-h Phantom Gray
幻影灰

讓人感受到幻影、幻覺而帶著淡淡藍色感的灰色

114-i Rayon Vert
綠光

在太陽沉默瞬間閃爍出能夠呼喚幸運的綠色光線般的鮮艷綠色

2 配色

3 配色

4 配色

5 配色

調色盤配色重點

以高彩度色主張色調配色為主。低明度冷色與灰色能讓高彩度顏色更加華麗。

No.
1
1
5

歌德可愛風
Gothic Cute

小惡魔感又可愛的歌德羅莉塔色彩。在卡通或原宿風格時尚當中能夠見到這種耽美而浪漫又帶些許怪異氣氛的魔法色彩。

意象字	神祕／奇幻／不可思議／謎團／可愛

配色調色盤

▌115-a	▌115-b	▌115-c	▌115-d	▌115-e	▌115-f	▌115-g	▌115-h	▌115-i
C 44 R 153	C 50 R 146	C 2 R 243	C 22 R 207	C 38 R 169	C 73 R 98	C 0 R 231	C 3 R 247	C 83 R 4
M 95 G 43	M 80 G 74	M 36 G 187	M 16 G 209	M 35 G 164	M 95 G 44	M 93 G 39	M 0 G 250	M 88 G 0
Y 70 B 64	Y 12 B 141	Y 2 B 211	Y 14 B 212	Y 0 B 208	Y 42 B 97	Y 38 B 98	Y 0 B 252	Y 90 B 0
K 7	K 0	K 0	K 0	K 0	K 5	K 0	K 2	K 87

色名及解說

▌115-a **Gothic Rose**
歌德玫瑰

喚起中世紀趣味的幻想性及恐怖氣氛的玫瑰紅

▌115-d **Mystic Silver**
神祕銀

有如閃爍著神秘光輝，給人寧靜感的銀灰色

▌115-g **Charm Ruby**
迷人紅寶石

讓人想起用來作為護身符的紅寶石飾品般的華麗紅色

▌115-b **Mystic Purple**
神祕紫

給人神秘感、彷彿隱藏秘密的紫色

▌115-e **Light Hyssop Violet**
淺海索草紫

有如海索草花般的紫羅蘭色

▌115-h **Cold Wind**
冷風

使人想起冷風，接近白色的帶藍色感灰

2
5
2

▌115-c **Blüten Rosa**
盛開粉紅

德文「盛開的粉紅色」，是一種帶著紫色感的玫瑰粉紅色

▌115-f **Magical Purple**
魔法紫

令人感受到魔力、有著神秘氣氛的深紫色

▌115-i **Bat Black**
蝙蝠黑

以黑色蝙蝠為概念調配的帶紅色感黑

2 配色

3 配色

4 配色

5 配色

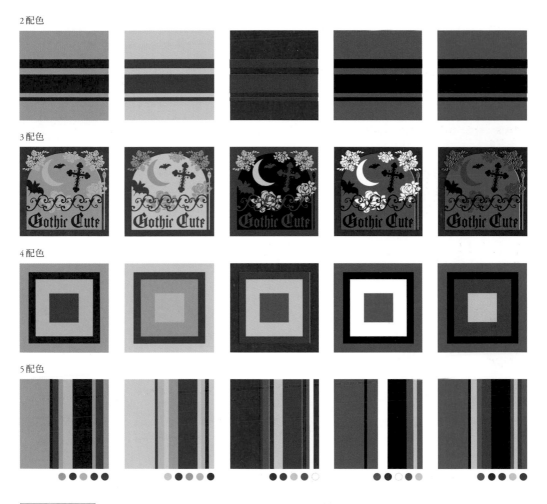

調色盤配色重點

紫色、紅色、粉紅色以及無彩色的高對比配色。以無彩色讓鮮豔的色彩有小惡魔感的搭配。

No.
1
1
6

魔法寶石
Magical Gem Stones

寶石有著自然的美麗色彩與光彩的神祕性，因此全世界都有各種具備力量而受到重視的貴重寶石。用來填補人們想招福守護的內心願望，持續映現出各種內心的寶石色彩。

意象字	魔法／裝飾風格／主張／神祕性／有威嚴

配色調色盤

116-a	116-b	116-c	116-d	116-e	116-f	116-g	116-h	116-i
C 8　R 208	C 45　R 140	C 93　R 0	C 20　R 211	C 95　R 25	C 26　R 196	C 86　R 16	C 73　R 96	C 83　R 37
M 95　G 32	M 97　G 34	M 7　G 155	M 14　G 213	M 83　G 60	M 57　G 128	M 80　G 19	M 80　G 70	M 44　G 117
Y 55　B 74	Y 93　B 38	Y 58　B 133	Y 15　B 212	Y 0　B 149	Y 73　B 76	Y 86　B 13	Y 12　B 142	Y 65　B 102
K 8	K 18	K 0	K 0	K 0	K 0	K 72	K 0	K 3

色名及解說

116-a	Ruby Red 紅寶石紅	紅寶石那種華美的紅色

116-d	Moonstone Gray 月光石灰	有如月光石那給人寧靜感的灰色

116-g	Jet Black 煤精	讓人想到上古植物成為化石的煤精那樣給人柔軟印象感的黑色

116-b	Garnet Red 石榴紅	就像石榴石那般深濃的紅色

116-e	Sapphire Blue 藍寶石藍	就像藍寶那給人深遠印象的藍色

116-h	Amethyst 紫水晶	就像紫水晶那樣的紫色

116-c	Emerald 祖母綠	祖母綠寶石那種有著華麗感的綠色

116-f	Topaz 黃玉	黃玉那種帶著紅色感的淺棕色

116-i	Jade Green 翡翠綠	正如翡翠所展現出帶著青色的綠

2 配色

3 配色

4 配色

5 配色

調色盤配色重點

以艷麗的高彩度色主張色調配色為主。紅棕與灰色緩和了強烈對比感。黑色則能夠凸顯出強而有力感。

簡單又時髦、
予人清晰明確印象的
配色群組

無彩色的協調打造出寧靜感。天然材料的陰影給人安穩的天然時髦空間。綻放出威嚴的金色與黑色。和洋折衷的印象色彩。五彩繽紛又簡潔的摩登色調。以未來作為目標的運動性冷硬色彩。

表現出明確的對比、俐落的色彩及色調統一感的色彩群組。簡單又摩登的多種色彩。

No.118
-
20th Century Modernism

page›› 272-274

No.
117

簡單天然
Simple Neutral Color

最能夠代表簡單＆時髦感的黑色＆白色，還有演奏出都會寧靜氛圍的
灰色結合在一起的色彩組合。

意象字	沉默／聰慧／不浪費／沉穩／冷酷

配色調色盤

117-a	117-b	117-c	117-d	117-e	117-f	117-g	117-h	117-i
C 98 R 0	C 2 R 252	C 20 R 208	C 34 R 181	C 56 R 130	C 25 R 200	C 42 R 162	C 62 R 116	C 73 R 84
M 96 G 0	M 0 G 253	M 16 G 207	M 27 G 180	M 45 G 134	M 16 G 206	M 28 G 172	M 50 G 122	M 63 G 89
Y 93 B 0	Y 2 B 252	Y 16 B 205	Y 28 B 176	Y 45 B 131	Y 15 B 209	Y 27 B 176	Y 46 B 126	Y 60 B 90
K 97	K 0	K 3	K 0	K 0	K 0	K 0	K 0	K 13

色名及解說

117-a Modern Black
摩登黑

表現出摩登風格、帶著硬質感的黑色

117-b Plaster White
石膏白

令人想到石膏那種白色

117-c Marcasite Gray
白鐵礦灰

就像白鐵礦展現出的那種淺灰色

117-d Light Concrete
淺混凝土

水泥牆壁或建築物上能見到的中明度灰色

117-e Urban Gray
都會灰

令人聯想到都會柏油及建築物的都會風格灰色

117-f Icy Gray
冰灰

給人有如冰塊一般冷涼印象，帶著藍色感的冷灰色

117-g Cool Mist Gray
冷霧灰

給人一種涼涼霧氣中印象的中明度灰色

117-h Cement Gray
水泥灰

水泥那種略為暗沉的灰色

117-i Old Pewter
老舊錫器

骨董錫器上能夠見到的帶藍色感的深灰色

2配色

3配色

4配色

5配色

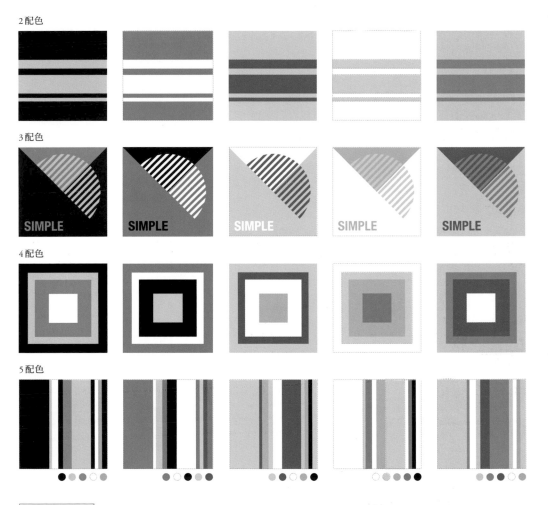

調色盤配色重點

天然色彩的簡單明度漸層。加入藍色系的灰色能夠表現出冷酷的沉穩感。

No. 118

自然摩登
Natural Modern

天然的木材、石頭、自然材料製成的布料。就像洗練的天然摩登裝潢當中會見到的那些對心靈及環境都非常溫和的簡單色彩和諧曲。

意象字	簡單／成熟／環保／洗鍊／天然

配色調色盤

118-a	118-b	118-c	118-d	118-e	118-f	118-g	118-h	118-i
C 56 R 129	C 77 R 61	C 25 R 201	C 5 R 246	C 11 R 232	C 20 R 212	C 60 R 100	C 83 R 23	C 55 R 134
M 57 G 111	M 80 G 49	M 18 G 202	M 0 G 249	M 8 G 232	M 26 G 191	M 70 G 71	M 80 G 21	M 43 G 136
Y 62 B 95	Y 98 B 31	Y 25 B 190	Y 11 B 235	Y 11 B 227	Y 36 B 163	Y 84 B 48	Y 85 B 16	Y 63 B 104
K 5	K 40	K 0	K 0	K 0	K 0	K 30	K 70	K 0

色名及解說

118-a Weathered Teak 風化柚木
讓人聯想到風吹雨淋下的柚木材那種灰棕色

118-b Dark Soil Brown 黑泥棕
就像是土壤那種深灰棕色

118-c Pebble 鵝卵石
在河流當中被沖刷成圓片的石子那種略帶綠色感的灰色

118-d Lemon Dew 檸檬露珠
就像是溶解了些檸檬色調的露珠一般的淡黃色

118-e Light Ceramic Gray 淺陶瓷灰
陶瓷器上那種明亮的灰色

118-f Mocha Beige 摩卡米
就像摩卡咖啡那種柔和的天然米色

118-g Birch Brown 樺木棕
樺木材的深棕色

118-h Ebony Black 黑檀黑
以黑檀木顏色打造的黑色

118-i Airplants 空氣鳳梨
就像葉片能夠從空氣中吸收水分的空氣鳳梨那種綠色

2配色

3配色

4配色

5配色

調色盤配色重點

低彩度深淺不一的棕色及帶著溫暖的無彩色組合。添加低彩度綠色表現出天然。

No.
1
1
9

簡單金 & 黑
Simple Gold and Black

自古以來便給人高雅厚重感、表現出豪華印象及威嚴，有時也能簡單表現出邊界，展現出摩登感的黑色與金色。

意象字	高雅／優秀／洗鍊／摩登／高級感

配色調色盤

119-a	119-b	119-c	119-d	119-e	119-f	119-g	119-h
C 23 R 208	C 30 R 191	C 20 R 212	C 13 R 227	C 85 R 29	C 2 R 252	C 12 R 230	C 90 R 0
M 22 G 192	M 40 G 156	M 12 G 217	M 20 G 206	M 80 G 31	M 0 G 253	M 15 G 216	M 100 G 0
Y 65 B 107	Y 86 B 57	Y 14 B 216	Y 42 B 157	Y 77 B 32	Y 8 B 241	Y 33 B 179	Y 50 B 2
K 0	K 0	K 0	K 0	K 60	K 0	K 0	K 90

色名及解說

119-a Yellow Gold
黃金

使人聯想到黃澄澄的黃金那樣帶綠色感的黃色

119-b Warm Gold
暖金

就像有著溫暖紅色的黃金那樣略帶棕色的黃色

119-c Platinum Silver
白金

以白金為概念打造出帶有涼意的淺灰色

119-d Calm Gold
冷金

以沉穩的黃金反射光芒為概念打造出帶黃的米色

119-e Satin Black
緞布黑

讓人聯想到黑色緞布般有著柔和氛圍的黑色

119-f Ivory White
象牙白

象牙常見的帶黃色感白色

119-g Pearly Gold
珍珠金

就像珍珠柔和反射出黃金光芒那樣淺淺的米色

119-h Velvet Black
天鵝絨黑

使人想起黑色天鵝絨那樣帶著紫色感的黑色

2配色

3配色

4配色

5配色

調色盤配色重點

以中間調的黃色系相近色調配色來表現黃金的色調。與無彩色間的對比打造出明確感。

No.
1
2
0

正式禮服色調

A Formal Affair

妝點正式宴會或華麗頒獎儀式走秀場合等的紅毯、禮服、燕尾服等，以及表現出奧斯卡獎杯的金色的各種色彩。

意象字	高雅／正式／聰慧／有所別／彬彬有禮

配色調色盤

120-a	120-b	120-c	120-d	120-e	120-f	120-g	120-h	120-i
C 85　R 8	C 3　R 249	C 15　R 222	C 100　R 0	C 100　R 15	C 10　R 234	C 72　R 91	C 38　R 169	C 30　R 191
M 80　G 6	M 5　G 244	M 25　G 196	M 100　G 0	M 90　G 54	M 3　G 242	M 60　G 101	M 100　G 31	M 40　G 156
Y 80　B 6	Y 8　B 237	Y 36　B 164	Y 40　B 42	Y 27　B 120	Y 4　B 245	Y 47　B 116	Y 93　B 43	Y 75　B 80
K 80	K 0	K 0	K 70	K 0	K 0	K 3	K 2	K 0

色名及解說

120-a Silk Black 絲綢黑
就像絲綢布料一般給人柔滑印象感的黑色

120-d Nocturne 夜想曲
以夜想曲為概念打造出帶有深紫色的深藍色

120-g Black Pearl 黑珍珠
由黑珍珠貝打造出的珍珠那種帶青色感的灰色

120-b Pearl White 珍珠白
就像天然珍珠那樣給人溫暖感而略帶米色的白

120-e Soirée Bleu 晚禮服藍
令人聯想到晚禮服（舉辦夜晚宴會時穿著的禮服）的深藍色

120-h Cardinal 紅衣主教
以紅衣主教法衣色彩命名的深紅色

120-c Champagne Gold 香檳金
就像香檳那樣給人柔和又溫潤印象的金色（米色）

120-f Powder Blue 蜜粉藍
就像化妝用的蜜粉那樣給人纖細感的淺藍色

120-i Oscar Gold 奧斯卡金
以奧斯卡獎小金人為概念調配出的金色（帶黃的棕色）

色名及解說

2配色

3配色

4配色

5配色

調色盤配色重點

以深淺不一的米色及藍色系添加無彩色作出色調對比的配色。高彩度紅是重點色。

簡單和風三色
Simple Japanese Tricolor

白色底上的藍吳須染及赤繪非常顯眼，可用於日式餐具及簡單和風圖案的手帕等處。日式的紅藍與白色加上墨色，繼承江戶風格的摩登和風色彩。

| 意象字 | 風雅／簡單／時髦／俠義／簡單就是美 |

配色調色盤

▌121-a	▌121-b	▌121-c	▌121-d	▌121-e	▌121-f	▌121-g	▌121-h
C 100 R 23	C 85 R 49	C 0 R 255	C 35 R 175	C 48 R 138	C 93 R 18	C 0 R 47	C 35 R 174
M 94 G 48	M 77 G 58	M 0 G 255	M 27 G 176	M 92 G 48	M 78 G 51	M 0 G 39	M 90 G 57
Y 40 B 102	Y 56 B 78	Y 0 B 255	Y 27 B 174	Y 95 B 39	Y 58 B 69	Y 0 B 37	Y 78 B 58
K 5	K 28	K 0	K 3	K 15	K 37	K 95	K 3

色名及解說

▌121-a 藍吳須

在有田燒等使用吳須染的磁器上繪有的藍色

▌121-d 薄墨色

有如淡淡的墨色一般的明亮灰色

▌121-g 墨黑

下筆墨色深濃的好墨便稱為墨黑。接近墨黑那種黑色的灰

▌121-b 墨吳須

在磁器染色的吳須藍當中混入墨黑色般的深藍色

▌121-e 深緋

將茜染的大紅色添加一些紫色之後打造出的深紅色

▌121-h 唐紅／韓紅

命名的意義是外來的鮮豔紅色。有著華麗感的玫瑰色系紅

▌121-c 純白

讓人感受到毫無其他雜質的純粹白色

▌121-f 古代藍

在顏色較深的藍染古布上會看到接近鐵紺色的深沉帶綠青色

2配色

3配色

4配色

5配色

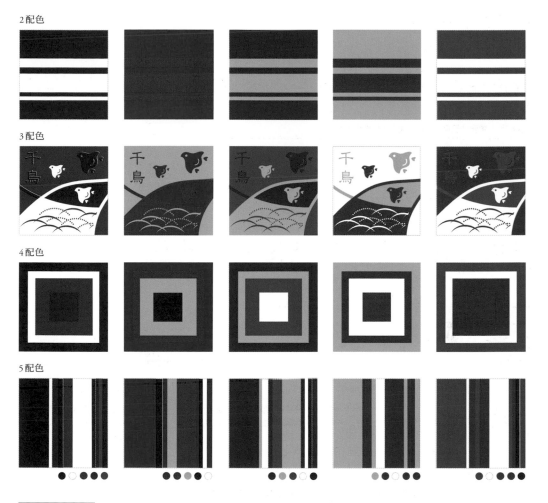

調色盤配色重點

深濃藍色、黑色與紅色，低明度色調的主張色為主。純白與灰色突顯出成熟色調。

No. 122

和風吉祥紅
Japanese Good Luck Simple Red

神社鳥居的丹色、江戶的紅化妝的紅以及白粉、漆器的本朱色與漆黑。俐落而艷麗的和風紅白與黑色、香氣高雅的檜木及桐木材、加上幸運的松葉調和而成的色彩。

意象字	可喜可賀／簡潔／好運／高雅／俐落

配色調色盤

▌122-a	▌122-b	▌122-c	▌122-d	▌122-e	▌122-f	▌122-g	▌122-h
C 0　R 220	C 36　R 173	C 10　R 217	C 3　R 250	C 70　R 0	C 6　R 243	C 62　R 86	C 7　R 239
M 78　G 84	M 93　G 51	M 88　G 62	M 2　G 250	M 50　G 0	M 8　G 235	M 30　G 117	M 17　G 218
Y 84　B 40	Y 100　B 35	Y 63　B 72	Y 4　B 247	Y 50　B 0	Y 16　B 218	Y 70　B 76	Y 21　B 200
K 10	K 2	K 0	K 0	K 100	K 0	K 32	K 0

色名及解說

▌122-a　丹色

從萬葉時期就開始使用在神社鳥居等處、氧化鉛那種帶著橙色調的赤色

▌122-b　本朱

朱塗漆器用的本朱。本朱是表示略為深色暗淡的朱色

▌122-c　紅色

染色以及化妝用的紅色顏料都會使用，最能代表和風紅色，以紅花做為原料的赤色

▌122-d　白粉

除了能夠打白臉頰以外，也會混入紅色顏料來化腮紅或者眼睛那種白粉的白

▌122-e　漆黑

令人聯想到有著亮麗光澤美麗黑色漆器的黑色

▌122-f　桐

可以輕微防止濕氣，因此用來打造收納盒或者衣櫥等的桐木般的米色

▌122-g　松葉色

有如常綠樹松葉般的綠色。又叫做千歲綠、是非常吉祥的顏色

▌122-h　檜

用來製作檜木浴缸、舞台及數寄屋型建築的檜木那種略帶紅色感的米色

2配色

3配色

4配色

5配色

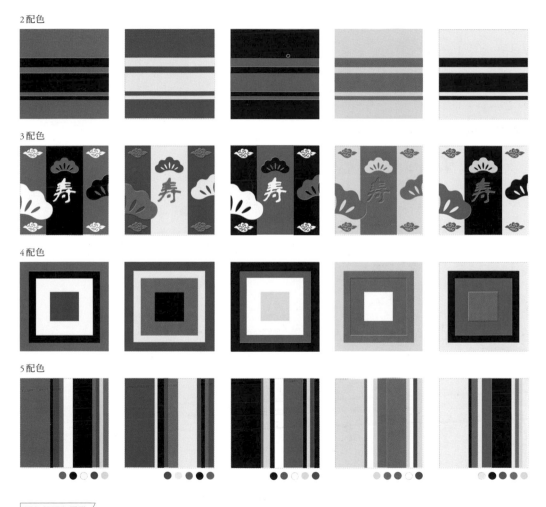

調色盤配色重點

以高彩度紅色的類似色為主,加上黑白做出高對比。米色與綠色則補充了和風的自然觀。

電子摩登冷冽風
Electro Modern - Cool Acid

電子摩登特殊的效果及旋渦、有著未來感的冷冽色調。也會使用在運動服裝上，俐落而爽快的摩登色彩。

意象字	俐落／爽快／速度感／陶醉感／化學

配色調色盤

123-a	**123-b**	**123-c**	**123-d**	**123-e**	**123-f**	**123-g**	**123-h**	**123-i**
C 48	C 48	C 19	C 20	C 70	C 8	C 100	C 65	C 12
M 0	M 0	M 0	M 10	M 60	M 0	M 95	M 0	M 0
Y 7	Y 64	Y 87	Y 8	Y 53	Y 0	Y 53	Y 13	Y 65
K 0	K 0	K 0	K 0	K 8	K 0	K 30	K 0	K 0
R 135	R 145	R 220	R 212	R 94	R 239	R 16	R 65	R 235
G 207	G 201	G 226	G 221	G 98	G 248	G 36	G 189	G 235
B 233	B 121	B 47	B 228	B 104	B 254	B 72	B 219	B 115

色名及解說

123-a Liquid Blue
液體藍

就像有著液體流動感般的明亮藍色

123-b Electro Green
電子綠

讓人感受到電子音般，偏黃而明亮的綠色

123-c Acid Lime
酸萊姆

酸味有著強烈刺激感、讓人清醒般俐落而偏黃的萊姆綠

123-d Stage Fog
舞台煙霧

讓人聯想到舞台效果用的乾冰煙霧般帶著青色的淺灰色

123-e Gray Silhouette
灰色剪影

就像人或者物品的剪影一般的深灰色

123-f Cold Mist
冰霧

有如冰涼霧氣一般非常淺的淡藍色

123-g Nightclubbing
深夜俱樂部

盡情享受演唱會或者舞蹈的夜晚，令人想起舞台轉暗效果的深藍色

123-h Trance Blue
出神藍

這樣的藍色令人想起那使人接近出神狀態的電子音樂空間

123-i Acid Lemon
酸檸檬

酸味強烈而刺激又帶著清新感印象，明亮的檸檬黃

色名及解說

2 配色

3 配色

4 配色

5 配色

2
7
1

調色盤配色重點

以亮色系的高明度藍與綠色來表現螢光感。無彩色及深藍色則有著俐落對比表現出爽快感。

No. 124

20 世紀摩登主義

20th Century Modernism

20 世紀摩登主義先驅藝術荷蘭風格派的蒙德里安、考爾德、里特費爾德等人。他們使用代表象徵純粹的紅、黃、藍、綠與無彩色的明快簡單摩登風格。

意象字	主張／鮮明／明瞭／快活／簡潔

配色調色盤

124-a	124-b	124-c	124-d	124-e	124-f	124-g	124-h	124-i
C 17 R 205	C 6 R 244	C 100 R 24	C 2 R 252	C 100 R 0	C 42 R 162	C 100 R 0	C 75 R 78	C 8 R 224
M 100 G 19	M 16 G 212	M 95 G 43	M 1 G 253	M 85 G 9	M 30 G 169	M 85 G 56	M 48 G 114	M 73 G 100
Y 90 B 39	Y 88 B 32	Y 12 B 130	Y 1 B 253	Y 82 B 13	Y 30 B 169	Y 0 B 148	Y 85 B 71	Y 90 B 36
K 0	K 0	K 0	K 0	K 75	K 0	K 0	K 5	K 0

色名及解說

124-a Cadmium Red
鎘紅

有如顏料中鎘紅的鮮豔紅色

124-b Cadmium Yellow
鎘黃

有如顏料中鎘黃的生動黃色

124-c Ultramarine
群青

有如顏料中群青色般的深藍色

124-d Zinc White
鋅白

油畫顏料等使用以鋅做成的顏料那種略帶青色的白

124-e Lamp Black
油燈黑

就像以油煙（煤炭）製成的黑色顏料那種黑

124-f Shadow Gray
影灰

看起來就像影子一般的中明度灰

124-g Azure Cobalt
雲端鈷藍

就像是深天空色與鈷藍色調配在一起形成的強而有力藍色

124-h Sap Green
樹液綠

通常用來描繪植物的綠葉，顏料中樹液綠的綠色

124-i Cadmium Orange
鎘橘

正如顏料中的鎘橘那種帶著紅色感的橘

2配色

3配色

4配色

5配色

調色盤配色重點

五彩繽紛的主張色調配色為主。無彩色突顯出有彩色、同時也能簡單區隔鄰接的顏色。

馬諦斯拼貼藝術

Matisse's Cutouts

20世紀美術的巨匠馬諦斯。晚年有如剪紙拼貼般高歌生命的色彩饗宴。深愛自然與動植物的馬諦斯那純真的感覺與熱情所灌注的，色彩及外型的完美結合。

意象字	有生命力／摩登／熱情／動態／積極

配色調色盤

125-a	125-b	125-c	125-d	125-e	125-f	125-g	125-h	125-i
C 90 R 38	C 14 R 227	C 85 R 15	C 8 R 230	C 60 R 118	C 37 R 172	C 4 R 247	C 42 R 156	C 78 R 41
M 75 G 73	M 20 G 200	M 80 G 15	M 50 G 149	M 25 G 157	M 77 G 84	M 4 G 245	M 98 G 36	M 28 G 142
Y 0 B 157	Y 90 B 32	Y 82 B 13	Y 90 B 34	Y 90 B 65	Y 25 B 130	Y 10 B 234	Y 96 B 39	Y 55 B 127
K 0	K 0	K 75	K 0	K 0	K 0	K 0	K 8	K 0

色名及解說

125-a Cobalt Blue
鈷藍

有如顏料當中鈷藍般的鮮豔藍色

125-b Light Turner Yellow
淺透納黃

以印象派畫家透納喜愛使用的黃色來命名的黃色

125-c Mars Black
火星黑

據說是為了印象派畫家開發出來的氧化鐵顏料那般的黑色

125-d Sunshine Orange
日光橘

令人聯想到陽光及溫暖日射般有著晴朗氛圍的橘色

125-e Vibrant Leaf
活力綠

令人想到生氣蓬勃綠葉般的偏黃色調綠

125-f Azalea
杜鵑花

杜鵑花會展現出的那種華麗感十足而偏紅色的紫

125-g Plain Ivory
質樸象牙

給人清爽直樸印象而略帶黃色的白色

125-h Alizarin Crimson
茜素紅

19世紀時開發出來取代天然茜染料的合成顏料般的紅色

125-i Cobalt Turquoise
鈷綠土耳其

在鈷綠當中添加一點土耳其藍色般的綠色

2配色

3配色

4配色

5配色

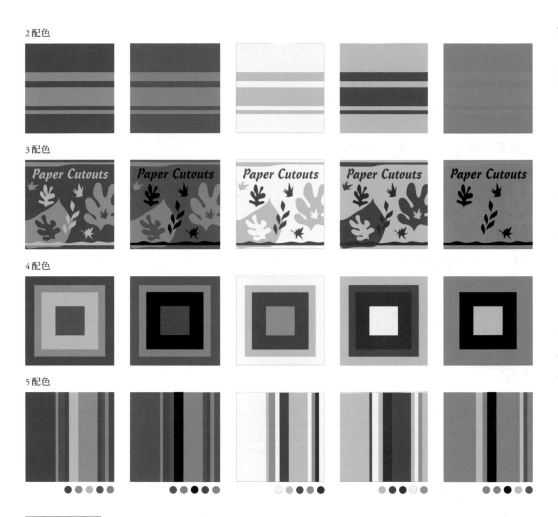

調色盤配色重點

以多種高彩度顏色的主張色調配色為主。黑色與柔和的白色能夠凸顯出華麗風格。

協助配色的基礎知識

1－顏色三屬性

首先確認一下顏色的三種屬性＜色相、明度、彩度三種性質＞。

我們最一開始看到顏色的時候，會同時感受到這三種性質。理解顏色的三屬性，可說是要配色以及與顏色溝通時基本中的基本事項。

■色相 Hue

所謂色相是指紅、橘、黃、綠、藍、紫等有彩色給予的「顏色」性質。基本的色相就是依照光譜順序排列成一個圓環狀，也就是色相環。英文當中會稱為 color circle、hue circle、color wheel 等。根據顯示的顏色種類不同，色相的分割方式（角度）也會有所相異，但基本上來說色相環正對面的顏色就是該色的補色；而往兩邊擴展到對面範圍之內的就是類似色，相對的則是對照色相、又或者是反對色的關係。請由此掌握冷色與暖色等色相給人的溫度感、前進後退及其活動性等印象的不同之處，這些是色相整體需知。

補色的關係

補色的搭配就是色相差異最大的配色。使用補色的色相來進行配色，能夠互相突顯出彼此的色彩、是非常容易達成調和的配色。補色由於強烈的對比（色相對比）因此會非常顯眼。若是紅綠緊鄰搭配也可能會給人一種刺激感（炫目感），因此這類配色有可能會使人不適，但卻是要表現出時髦設計的重要配色手法之一。

▶本書的「2 開朗積極、活動性、POP感配色群組」當中有非常多補色配色及使用對照色相打造的配色。

補色的配色在英文中又稱為complementary。

[色相環]

[暖色與冷色]

暖色系：給人印象溫暖、華麗、動態等印象比較強烈的顏色。彩度高的暖色讓人感到親近，因此被稱為前進色。由於比冷色給人感覺較為龐大，因此有時也被稱為膨脹色。

冷色系：給人涼爽、冷靜、沉穩等印象比較強烈的顏色。由於冷色給人遠走的感覺，因此又被稱為後退色。同時也因為感覺起來比暖色小巧，有時也被稱為收縮色。

[補色範例]

■ 明度 Value, lightness

明度是用來表示色彩的明亮程度。基本上是如右圖，將無彩色的黑白之間等距分割來表現明亮度的層級。越上面的明度越高；越下方的則明度越低。明度較高的顏色稱為高明度色，通常給人「淡粉紅、淺藍、亮黃」這類印象輕巧、明亮而柔軟的印象。相反的明度低的顏色稱為低明度色，就像是「暗綠、深紅、厚重的藍色」等給人有穩定感、深度、沉重印象。明度會影響顏色的輕重及軟硬度。使用明度差異來打造的對比稱為明度對比。

[同一色相的明度與彩度關係圖]

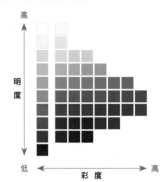

■ 彩度 Chroma, Saturation

彩度是指顏色的鮮豔度。如右圖所示，彩度越高則會有顏色比較濃且鮮豔的印象。純色或者原色、鮮明且俐落的色彩或者華麗而清晰的顏色就是高彩度色。另一方面，彩度越低則顏色感也會降低，會給人寧靜沉穩的印象。彩度低到接近無彩色的時候就稱為低彩度色。彩度影響華麗或者樸素、動靜感、人工或天然感等感受。使用鮮豔度來打造的對比就稱為彩度對比。

[印象變化]

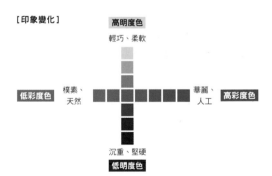

無彩色（Achromatic Color）與
有彩色（Chromatic Color）

● 無彩色就是指沒有彩度的白、灰、黑等顏色。從白到黑的明度排列就稱為灰階。無彩色也可以表現出中性色彩。接近無彩色的低彩度色、無彩色系也用來表現相近色。

● 有彩色就是具備彩度的顏色。不管是深是淺或者樸素，總之是可以感受到該色相（色彩）的顏色。是相對於無彩色的表現方式。

[無彩色]

[接近無彩色的低彩度色]

[有彩色]

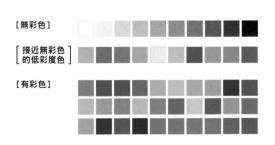

2－顏色的色調與印象

配色不可或缺的就是由顏色所奏出的音調（色調），以下講述其基本。

■色調（Color Tone）與其印象

配色手法當中有許多會活用色調的概念。在介紹具體手法之前先確認一下色調的基本事項。所謂色調是指明度與彩度一同表現出的色彩深淺及明暗。

P.277 已經說明了明度與彩度，即使相同色相也有會因明度與彩度高低不同而給人相異的印象。這就像是能夠打動人心的音樂密碼（和音）。牛頓也將色調與音階相同區分為 7 色。

色調有生動及強烈等用來象徵色調的修飾詞群組。

如果能夠培養好色調感，就比較容易掌握巧妙的顏色差異與給人印象不同之處，這樣在選擇適合印象目標的顏色及配色時非常方便。

[色調區分範例]

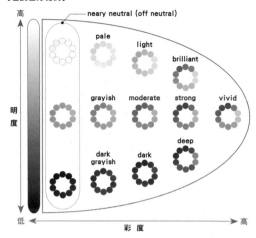

[色調主要印象]

▶關於色調分類及色調名稱：色調分類及色調稱呼會因不同色彩體系而異。右圖是參考 ISCC-NBS 的色調區分及名稱，簡略表現出基本的色調概念以及印象關係。PCCS 是用明亮色調來表示鮮明色調；中間色調這種靠近中間區域的顏色則是以平板色或柔和色來表示。如果想知道更詳細色彩體系（表色系）及色調區分的人，請參考色彩學相關的專門圖書及資料。

3－色彩表現的印象與主題化

配色表現當中最重要的就是必須要有表現出來的印象以及主題。透過五感來感覺多種顏色，探詢時代的氛圍與顏色的印象關係非常有趣，請大家務必培養色彩感覺以及與顏色溝通的力量。

■打造有故事性的配色表現

顏色的聯想印象有具體的聯想辭彙與抽象的聯想辭彙。彩度高的顏色一般來說比較容易聯想，也比較容易想到自然及自然界的動植物等具體的東西；低彩度的顏色則比較容易出現成熟、沉穩等抽象的印象。實際上在進行時尚服裝搭配等，也會從生活型態、流行現況、過去的時代樣式或材質、空間中漂盪的香氣以及音樂等處獲得

刺激，而有著「就像天然和菓子那樣溫和」、「搖滾感又帶點復古」之類的，反應出多種興味、將具體與抽象的印象混合在一起打造出顏色的故事。可以特別留心下圖「表現靈感、以五感體會、聯想及象徵的色名資料」，盡可能理解顏色背景給人的印象感。

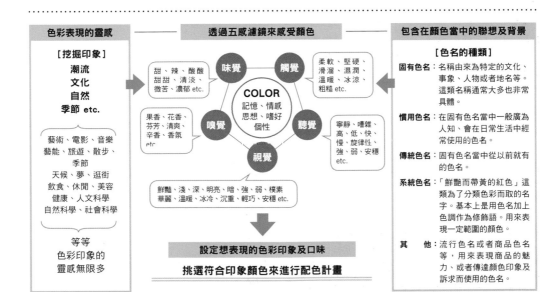

4－基本配色手法

實際配色的時候希望大家能夠明白組合在一起的顏色，它們之間的工作分配與關係，以及配色當中統一及變化的均衡。以下就介紹相關基本用語及手法。

■基底色、輔色、重點色的工作分配

根據配色對象使用的面積比例、圖樣及顏色不同也會有所相異，因此並不會永遠都是同一條件。若是使用的顏色較少，那麼就在背景的基底色上搭配輔色及重點色增添效果，這種手法很常見。

基底色（基本色）

主色通常面積較大，在日本又稱為基本色或者主色。若是顏色數量較少的配色則基底色（單色）就會支撐整體的印象。
※在海外通常會以副色（subordinate color）來表現。

輔色（搭配色、補充色）

和基底色搭配在一起來豐富印象及感受的輔色又稱為搭配色。在日本一般稱為輔色，也就是輔助的顏色。雖然語感上是從旁協助，但實際上是非常重要的顏色。

重點色（強調色）

用量較少但能整合整體、以高光效果提起注意而產生變化感的顏色。在日本由於這個顏色通常會使用與基底色及輔色對比較高而顯眼的顏色，因此通常叫做重點色。

基底色
輔色
重點色

P.49／「可愛北歐毛線」3配色範例

Vibrant Bright

基底色
輔色
重點色

P.63／「活力洋溢色彩鮮明」3配色範例

Paper Cutouts

基底色
輔色
重點色

P.275／「馬諦斯拼貼藝術」3配色範例

▶在海外會將基底色稱為副色，也就是比較從屬而協助配色的顏色。同時也認為相對於背景，比較容易引人注意的主色稱為主張色，和日文所表現的意思完全不同。本頁先告訴大家日本對於顏色的認定，下一頁會再詳細說明主張色的配色手法及效果。

■配色手法

配色的調和自古希臘起，歷經文藝復興的達文西，之後有牛頓、歌德、克利、伊登等人的一番爭論。研究這些學說的美國色彩學者傑德將配色調和性整理為「秩序原理」、「熟悉原理」、「類似性原理」、「明瞭性原理」（1955年）。簡單地說就是「統一與變化的平衡」正是人會喜歡的色彩調和基本條件。這個思考方式也被活用於現在配色調和的基礎上。

想來應該很少有人是依照理論去配色的吧。但是對於配色調和的基本傾向愈是理解，就不容易受到靈感、感性配色造成的限制，反而能夠避免依據目的搭配出安全的配色，而能夠享受不協調或者錯誤搭配；又或者能夠客觀檢驗配色結果。以下介紹幾種色彩行銷溝通上會非常有幫助的基本配色手法。

1. 主張色（Dominant Color）的配色

主張色是指拉動配色整體印象、支配整體感覺的色彩或色調。尤其是在多色搭配當中將整體氣氛調整到令人感到舒適而使用多種顏色作為基調的手法。有色相統一或者色調協調這兩種手法。

▶本書的調色盤都是以多色來表現主題，因此從結果看來，有許多以主張色（支配性主色）的概念來配色為基礎的配色。如下圖範例這樣色相及色調的主張色作為基礎，添加輔色之後就能夠提高表現主題的氛圍。

[主張色彩配色]
讓相似的色相具有統一感，以色調來產生變化的配色。

◀基調是中間色調的橘色。統一橘色的類似色相做出的主張色彩配色。搭配綠色之後就能表現出天然的秋季印象感。

P.177 /「秋季果樹園」5配色例

[主張色調配色]
使用同一色調產生統一感，以色相來做出變化的配色。

◀基調是明亮色調的黃綠色。以明亮色調做出統一感的五彩繽紛主張色調配色，搭配柔和的淺藍色以及米色。表現出可愛POP感。

P.59 /「彩虹之舞」5配色例

2. 同色調搭配（Tone on Tone）

也就是同一個色系色相的深淺配色。這也是主張色配色的一種，但是提高明度差異，就像是物體照射到光線的部分以及陰影部分的差異一樣，以自然的濃淡關係來產生一種令人感到色彩調和但有所變化的配色。

P.261 /「自然摩登」4配色例

3. 單色配色（Camaieu）

這也是主張色配色的一種，但是在色相變動及色調改動上都只有些許差異，就像是貝殼飾品那樣有著柔和變化的配色。單色配色當中讓色相與色調都只有些許差異的配色就稱為朦朧配色（Faux Camaieu）。

［單色配色］　　　　　**［朦朧配色］**

P.121
「新鮮果汁」2配色例

P.131
「安穩乳化色」2配色例

4. 色調配色（Tonal）

以中彩度到低彩度的中間色調為主打造統一感的配色。色相可自由搭配。是一種壓低彩度、給人成熟自然感以及古雅穩重印象的配色。適合用來表現沉穩風格或者和風氛圍的配色。

P.167 /「巴比松畫派-2「寂靜」」5配色例

5. 對比配色（Contrast）

對比配色可以大致上區分為色相差的對比以及色調差的對比這兩種對比配色。對照色相的高彩度對比色（包含補色在內）、黑白、無彩色及有彩色的強烈對比等，就稱為高對比配色。會給人冷暖對比或者快活、清晰、強而有力的印象，是能夠讓顏色互相拉抬存在感、變化感非常高的配色。

［色相對比配色］

使用對照色相的高彩度色彩
打造高對比配色

［色調對比配色］

（1）同系色相但有著極大的色調差異

（2）色相及色調差異都非常大

**［ 無彩色與有彩色的
高對比配色 ］**

P.83 /「少女華麗風」3配色例

P.85 /「跳跳球（球池超級彈跳球）」5配色例

6. 分離效果配色（Separation Color）

在相近的色相或者色調的配色當中，刻意使用對比強烈的配色來將相接在一起的部分以分離色隔開，以其達到調和目的。分離色通常會使用無彩色或者低彩度色。這樣會讓曖昧感變得比較清晰、把強烈的顏色分開來卻可以達到整合配色的功效。

相近色相、相近色調的配色

↓

以分離效果隔開

P.135
「溫暖光線與冷灰」
5配色例

高彩度的高對比配色

↓

以分離效果隔開

P.83／「少女華麗風」
5配色例

P.267／「簡單和風三色」
5配色例

7. 顏色對比現象

看顏色的方式會因背景與圖案相異而有所改變。改變明度而產生變化的方式稱為「明度對比」；改變色相使其有所變化則是「色相對比」；挪動彩度藉此拉出變化則是「彩度對比」。如下圖，中央的圖案顏色相同但看起來卻不一樣。記得這種對比變化進行配色是非常重要的。

[明度對比]

◀ 圖案的顏色和背景色在相反明度之下的變化。

—

左圖上段中央的灰色，左邊看起來比較暗而右邊比較亮。
左圖下段中央的藍色，左邊看起來比較暗而右邊比較亮。

[色相對比]

◀ 圖案的顏色使用的背景色為不同方向的心理補色，因此看起來也不太一樣。

—

左圖上段中央的橘色，左邊會看起來略帶藍色；而右邊看起來則偏黃。
左圖下段中央的藍色，左邊看起來較偏青色；而右邊則略帶紫色感。

[彩度對比]

◀ 圖案的顏色與彩度相反的背景色搭配時的變化。

—

左圖上段中央的棕色，左邊看來彩度較高；而右邊則略低。
左圖下段左邊則是使用補色來做為彩度對比的範例。中央的橘色被補色包圍，看起來彩度非常高；而右邊的彩度就看來較低。

色彩目錄
Color Index

本書當中刊載的1,086色分類為粉紅色
系／紅色系／橘色系／黃色系／棕色、米
色系／綠色系／藍色系／紫色系／白色、
灰色、黑色系共九組，依照CMYK百分比
順序排列。

色彩編號與英文編號為本書中的顏色個別
編號。

本文當中有寫明該色的CMYK值、RGB值
與色名等，請依需求參考。

粉紅色系	012-g P32	020-d P48	026-a P62	018-a P44
003-c P14	015-f P38	025-c P60	058-a P130	114-e P250
005-c P18	023-d P56	017-b P42	002-g P12	018-c P44
059-h P132	017-c P42	030-a P70	058-f P130	068-a P150
043-h P98	006-f P20	024-b P58	048-e P108	066-c P146
059-d P132	014-e P36	037-d P84	061-b P136	010-a P28
041-f P94	009-a P26	068-h P150	068-b P150	026-h P62
005-b P18	082-g P180	002-d P12	015-e P38	028-e P66
067-c P148	004-f P16	003-b P14	027-a P64	076-b P168
108-e P238	070-b P154	005-a P18	038-b P86	086-g P190
018-e P44	054-c P120	002-f P12	036-b P82	066-a P146
006-g P20	028-d P66	001-b P10	085-a P188	107-d P234
069-g P152	029-b P68	003-a P14	068-c P150	
061-a P136	016-b P40	115-c P252	067-e P148	
008-d P136	035-d P80	083-i P182	020-g P48	
004-i P16	025-d P60	023-c P56	010-f P28	
004-g P16	005-d P18	045-g P102	107-g P234	
070-d P154	004-c P16	021-g P50	059-g P132	
003-i P14	054-d P120	011-a P30	012-h P32	
069-h P152	027-c P64	080-c P176	113-d P248	

紅色系	038-f P86	030-d P70	102-a P224	039-d P88	橘色系	049-b P110	013-d P34
003-d P14	027-i P64	033-f P76	080-f P176	074-b P164	072-e P160	022-a P54	047-f P106
012-b P32	016-f P40	105-d P230	103-f P226	095-c P208	042-d P96	031-e P72	080-a P176
037-a P84	020-f P48	070-a P154	111-d P244	071-c P156	043-f P98	030-f P70	125-d P274
021-h P50	030-h P70	032-h P74	125-h P274		022-f P54	036-d P82	033-c P76
036-d P82	053-h P118	074-e P164	050-i P112		020-h P48	029-d P68	124-i P272
036-f P82	055-g P122	014-c P36	115-a P252		032-c P74	107-e P234	082-i P180
122-a P268	116-a P254	021-i P50	086-b P190		015-d P38	028-g P66	114-d P250
016-a P40	122-c P268	121-h P266	116-b P254		054-g P120	012-a P32	035-g P80
024-e P58	039-a P88	106-e P232	106-a P232		020-c P48	051-e P114	073-i P162
023-a P56	103-e P226	102-c P224	113-h P248		017-a P42	006-h P20	047-c P106
029-f P68	021-f P50	069-d P152	071-h P156		016-e P40	048-d P108	034-c P78
031-f P72	034-a P78	087-a P192	100-a P220		028-c P66	101-h P222	057-g P128
029-a P68	124-a P272	122-b P268	121-e P266		025-e P60	055-f P122	098-h P216
032-f P74	017-h P42	100-b P220	087-g P192		023-i P56	011-d P30	102-e P224
115-g P252	054-b P120	112-g P246	071-b P156		037-c P84	053-b P118	011-h P30
037-g P84	107-a P234	055-h P122	104-g P228		024-a P58	104-i P228	052-f P116
112-c P246	018-h P44	103-a P226	094-h P206		007-i P22	008-f P24	100-c P220
112-a P246	013-h P34	052-e P116	055-d P122		036-c P82	080-e P176	098-g P216
025-h P60	014-g P36	120-h P264	095-a P208		026-e P62	018-g P44	

黃色系	010-g P28	004-b P16	122-f P268	023-f P56	031-h P72	棕色 米色系	048-a P108
098-e P216	039-e P88	070-i P154	095-g P208	051-h P114	106-g P232		007-a P22
040-a P92	048-c P108	018-d P44	055-i P122	106-b P232	103-g P226	105-b P230	070-f P154
033-i P76	038-e P86	074-c P164	124-b P272	052-h P116	073-d P162	014-d P36	010-i P28
019-b P46	042-e P96	069-c P152	052-a P116	053-a P118	083-b P182	068-e P150	050-a P112
041-c P94	072-d P160	011-g P30	050-g P112	046-c P104	024-c P58	048-f P108	092-f P202
008-b P24	001-h P10	118-d P260	024-h P58	037-e P84	087-i P192	097-a P214	024-f P58
084-a P186	061-d P136	022-g P54	016-c P40	015-b P38	080-h P176	004-e P16	049-f P110
028-a P66	056-g P126	007-f P22	064-e P142	029-e P68	105-h P230	014-h P36	052-c P116
060-d P134	054-h P120	083-f P182	071-d P156	083-g P182	085-h P188	050-e P112	086-h P190
060-i P134	013-i P34	002-c P12	030-e P70	038-d P86	089-f P196	013-e P34	095-f P208
001-g P10	012-e P32	041-h P94	067-h P148	104-h P228	081-d P178	105-e P230	008-a P24
041-b P94	005-g P18	006-e P20	072-g P160	064-f P142	119-a P262	058-d P130	006-i P20
027-d P64	044-g P100	088-d P194	107-c P234	035-c P80	111-g P244	062-d P138	051-i P114
060-a P134	054-f P120	025-a P60	019-h P46	034-d P78	111-b P244	012-c P32	073-e P162
009-g P26	070-e P154	071-i P156	072-f P160	123-i P270	119-b P262	057-c P128	045-d P102
069-i P152	007-c P22	055-e P122	054-e P120	006-d P20	089-a P196	052-g P116	122-h P268
019-a P46	108-c P238	033-e P76	057-f P128	071-e P156	100-d P220	100-g P220	065-g P144
060-g P134	078-d P172	088-c P194	026-f P62	125-b P274	086-c P190	051-a P114	069-a P152
060-c P134	004-h P16	071-g P156	052-h P116	061-e P136	111-a P244	093-e P204	069-b P152

009-e P26	120-c P264	101-b P222	092-c P202	058-e P130	104-b P228	080-d P176	082-c P180
082-h P180	097-b P214	101-i P222	097-e P214	106-h P232	020-i P48	118-a P260	094-d P206
111-e P244	073-h P162	093-d P204	050-h P112	103-b P226	076-g P168	085-i P188	081-i P178
091-i P200	097-f P214	097-g P214	094-f P206	090-b P198	107-i P234	081-c P178	118-b P260
053-c P118	044-f P100	014-f P36	096-c P212	091-e P200	081-f P178	085-c P188	
085-f P188	059-c P132	013-f P34	089-d P196	012-d P32	103-d P226	095-h P208	
085-b P188	064-d P142	116-f P254	084-b P186	089-c P196	021-d P50	021-b P50	
082-d P180	053-g P118	051-b P114	098-d P216	100-f P220	079-i P174	009-d P26	
011-c P30	087-c P192	075-h P166	050-d P112	093-a P204	035-b P80	118-g P260	
047-i P106	076-f P168	090-h P198	059-a P132	093-b P204	094-g P206	034-f P78	
119-g P262	102-b P224	101-d P222	008-h P24	052-i P116	093-c P204	078-h P172	
073-g P162	118-f P260	053-d P118	014-a P36	081-b P178	104-d P228	074-a P164	
075-a P166	062-e P138	072-h P160	090-c P198	076-i P168	059-b P132	079-e P174	
099-c P218	073-f P162	098-f P216	102-f P224	048-i P108	103-h P226	071-a P156	
048-b P108	074-g P164	104-e P228	008-c P24	051-f P114	097-h P214	059-e P132	
119-d P262	062-f P138	120-i P264	049-a P110	039-f P88	018-b P44	100-e P220	
043-i P98	050-c P112	094-b P206	074-h P164	089-h P196	089-b P196	112-h P246	
046-i P104	048-h P108	075-b P166	010-h P28	111-c P244	074-i P164	075-i P166	
090-g P198	100-i P220	081-a P178	097-c P214	096-g P212	106-i P232	101-g P222	
075-g P166	007-b P22	080-b P176	075-e P166	095-b P208	090-f P198	099-f P218	

色彩目錄

綠色系	056-h P126	043-g P98	067-g P148	013-g P34	033-g P76	037-b P84	091-f P200
070-h P154	008-e P24	044-h P100	047-d P106	080-i P176	022-c P54	028-b P66	055-c P122
068-g P150	123-c P270	016-d P40	047-e P106	021-c P50	040-g P92	007-h P22	084-g P186
096-a P212	055-a P122	072-b P160	101-c P222	110-g P242	005-f P18	076-d P168	082-f P180
005-i P18	047-h P106	047-a P106	050-f P112	054-a P120	049-h P110	044-c P100	118-i P260
056-c P126	068-d P150	025-g P60	108-b P238	072-c P160	020-b P48	026-d P62	027-f P64
003-g P14	042-a P96	040-d P92	003-h P14	007-g P22	051-g P114	034-g P78	046-h P104
070-g P154	061-f P136	071-f P156	046-g P104	044-i P100	004-a P16	083-c P182	044-b P100
016-h P40	049-i P110	009-b P26	077-g P170	024-g P58	046-b P104	101-a P222	044-a P100
040-b P92	019-e P46	036-g P82	053-e P118	001-c P10	021-a P50	018-i P44	108-g P238
033-a P76	007-e P22	011-b P30	037-f P84	015-a P38	063-f P140	087-b P192	112-i P246
042-h P96	067-i P148	016-g P40	055-b P122	017-g P42	098-b P216	091-g P200	110-f P242
003-e P14	030-c P70	084-i P186	056-i P126	084-d P186	005-h P18	083-a P182	099-e P218
084-e P186	108-a P238	010-b P28	045-h P102	010-c P28	006-c P20	035-e P80	114-i P250
041-d P94	001-d P10	084-c P186	064-g P142	021-e P50	038-h P86	011-e P30	125-e P274
032-d P74	032-g P74	096-e P212	094-a P206	012-f P32	011-f P30	023-b P56	073-c P162
042-g P96	061-g P136	046-a P104	074-d P164	085-g P188	078-a P172	018-f P44	091-d P200
047-b P106	022-f P54	029-g P68	035-a P80	103-c P226	017-e P42	029-c P68	082-a P180
005-e P18	049-e P110	006-a P20	050-b P112	056-a P126	103-i P226	102-d P224	122-g P268
017-d P42	004-d P16	023-e P56	078-e P172	032-a P74	123-b P270	010-d P28	086-d P190

288

097-d P214	078-f P172	107-b P234	**藍色系**	014-b P36	057-a P128	032-e P74	037-h P84	
080-g P176	094-c P206	038-g P86	123-f P270	042-c P96	024-i P58	013-a P34	113-c P248	
062-g P138	109-b P240	109-c P240	040-e P92	008-g P24	015-h P38	002-b P12	022-b P54	
045-f P102	073-b P162	116-i P254	075-f P166	056-b P126	061-h P136	025-f P60	017-f P42	
031-g P72	093-g P204	105-a P230	120-f P264	040-h P92	063-a P140	088-b P194	064-i P142	
111-h P244	096-b P212	106-f P232	058-b P130	015-i P38	108-d P238	063-d P140	086-f P190	
113-f P248	083-d P182	109-f P240	099-g P218	040-f P92	009-c P26	088-f P194	046-d P104	
109-h P240	076-c P168	093-f P204	044-e P100	057-h P128	040-c P92	044-d P100	062-c P138	
045-a P102	087-h P192	034-h P78	001-f P10	043-d P98	079-a P174	062-a P138	045-e P102	
045-c P102	095-d P208	105-c P230	077-h P170	001-a P10	041-a P94	049-c P110	087-f P192	
096-d P212	078-b P172	079-g P174	077-f P170	043-b P98	109-d P240	099-h P218	033-d P76	
013-c P34	124-h P272	116-c P254	002-e P12	003-f P14	087-e P192	022-e P54	123-h P270	
077-e P170	049-d P110	039-g P88	078-c P172	006-h P20	063-c P140	062-h P138	114-b P250	
107-h P234	030-g P70	104-a P228	013-b P34	041-e P94	023-g P56	035-f P80	099-b P218	
101-f P222	032-b P74	112-b P246	057-b P128	049-g P110	028-i P66	045-b P102	073-a P162	
052-d P116	028-f P66		084-h P186	058-i P130	048-g P108	096-h P212	113-a P248	
085-e P188	125-i P274		007-d P22	002-a P12	027-h P64	096-f P212	030-b P70	
081-g P178	079-d P174		108-f P238	078-g P172	010-e P28	109-g P240	023-h P56	
098-c P216	031-d P72		109-i P240	020-a P48	109-a P240	026-b P62	078-i P172	
108-h P238	039-b P88		058-c P130	079-c P174	123-a P270	033-b P76	110-d P242	

094-e P206	076-h P168	039-c P88	紫色系	024-d P58	029-h P68	116-h P254
019-g P46	110-c P242	079-h P174	001-e P10	076-e P168	064-a P142	115-f P252
027-e P64	043-a P98	104-f P228	042-b P96	046-e P104	025-b P60	077-d P170
033-h P76	099-d P218	110-a P242	041-g P94	067-b P148	115-b P252	104-c P228
066-h P146	034-e P78	124-g P272	001-i P10	113-e P248	036-h P82	114-c P250
062-b P138	087-d P192	120-e P264	065-d P144	019-c P46	077-c P170	112-f P246
110-b P242	092-d P202	092-a P202	064-b P142	015-g P38	114-g P250	
027-b P64	125-a P274	099-a P218	086-i P190	125-f P274	053-f P118	
109-e P240	092-i P202	121-a P266	067-a P148	115-e P252	065-e P144	
031-b P72	106-c P232	114-a P250	009-f P26	114-f P250	065-c P144	
092-b P202	079-b P174	124-c P272	065-h P144	066-i P146	026-g P62	
075-c P166	121-f P266	113-b P248	110-h P242	077-a P170	031-c P72	
028-h P66	107-f P234	123-g P270	072-a P160	065-a P144	083-h P182	
064-h P142	088-a P194	105-g P230	077-b P170	076-a P168	095-e P208	
063-e P140	088-g P194	113-g P248	063-g P140	026-c P62	019-d P46	
081-h P178	116-e P254	090-a P198	065-b P144	038-c P86	034-b P78	
031-a P72	093-h P204	120-d P264	063-h P140	051-c P114	065-i P144	
043-c P98	086-a P190	111-i P244	027-g P64	051-d P114	020-e P48	
108-i P238	105-f P230	090-d P198	015-c P38	067-d P148	086-e P190	
121-b P266	099-i P218	113-i P248	019-f P46	066-b P146	038-a P86	

白色 灰色 黑色系	066-g P146	088-e P194	089-g P196	094-i P206	082-e P180
	043-e P98	074-f P164	117-f P258	072-i P160	098-a P216
121-c P266	085-d P188	088-h P194	118-c P260	117-h P258	066-e P146
063-b P140	115-h P252	057-d P128	084-f P186	110-i P242	037-i P84
106-d P232	079-f P174	060-h P134	065-f P144	090-e P198	118-h P260
042-f P96	064-c P142	118-e P260	068-f P150	092-g P202	115-i P252
017-i P42	122-d P268	114-h P250	035-h P80	123-e P270	119-e P262
092-e P202	067-f P148	082-b P180	060-e P134	120-g P264	120-a P264
069-e P152	102-g P224	110-e P242	117-d P258	117-i P258	125-c P274
046-f P104	022-h P54	091-b P200	121-d P266	100-h P220	116-g P254
058-g P130	089-e P196	060-f P134	117-g P258	121-g P266	093-i P204
039-h P88	120-b P264	123-d P270	124-f P272	105-i P230	092-h P202
002-h P12	112-e P246	091-c P200	060-b P134	111-f P244	038-i P86
070-c P154	125-g P274	119-c P262	066-d P146	039-i P88	119-h P262
059-f P132	061-c P136	116-d P254	047-g P106	091-h P200	117-a P258
117-b P258	091-a P200	058-h P130	101-e P222	102-h P224	036-e P82
056-d P126	066-f P146	117-c P258	075-d P166	035-i P80	124-e P272
009-h P26	102-i P224	057-e P128	081-e P178	122-e P268	
119-f P262	112-d P246	115-d P252	117-e P258	095-i P208	
124-d P272	069-f P152	056-f P126	056-e P126	083-e P182	

關鍵字索引
Keyword Index

關於本書刊載的共 1,086 色特徵及其色名，將這些事物的中心關鍵字區分為 15 大類，依照日文五十音順序編排。15 個分類中還有小分類。另外，該關鍵字相關的顏色會標出該顏色的個別號碼（色號）。

04 料理、點心、甜點、飲料

色彩豐富正是生命生生不息萬物皆受惠的證據。

對於人類來說，自太古以來，缺乏色彩就象徵著不安、荒廢的大地暗淡無色、黑暗又寒冷的夜晚也非常危險。每當我們遇到地震或自然災害等，重新體會到這種恐怖的現實，同時也會重新認識到有著爽朗自然風景、溫暖笑聲的日常生活與澄澈空氣有多麼貴重。

人類對於安全及自然意識的考量逐漸提高，同時也因為快速的進化而對於數位社會中龐大的資訊以及螢幕上鮮明的色彩感到習慣而親近。生活在這種時代中的我們，透過身體以五感體驗獲得的高等印象營養滿足了我們的身心，培養我們人類的感性。對於廣泛世代都喜愛的手工物品及老舊材料等，也能對那慈悲守護我們的氛圍其色調有所同感。生活及打造物品需要細心花費時間的風情與故事性，今後將會更受到重視吧。本書是希望能夠以這樣時代的氛圍及志向，以周遭的主題向大家介紹顏色的情感及配色。

前作「カラーテイスト配色ブック」與「カラー＆イメージ」有英文版、中文版、韓文版等，在日本以外的國家也有出版。因此本書結合了以上兩本書的特徵，將世界上認為「KAWAII」相關的色彩以及和風情調的色系也加入本書當中。

希望我能夠與拿起本書所有讀者的感性，一同以演奏出大量喜悅的色彩來豐富個人及社會。

Graphic公司國際部次長坂本久美子小姐從企劃構想初期就耗費時間以全球觀點來盡力編輯本書。堀恭子小姐在臨盆前後重要的時期還耗心協助設計事宜。FORMS株式會社的橫田洋一先生與相關工作人員。我的色彩學恩師，色彩學者大井義雄老師。總是溫暖鼓勵我的家人及朋友、透過工作認識的所有人。我在此衷心感謝大家。

最後我還要感謝的是著有大量色名及色彩調配名著而去年仙逝的福田邦夫老師、以及色彩資料庫SUTRA®的立案者家父橫田良一。

筆者

参考文獻

■Color Universal Language and Dictionay of Names／
U.S. Department pf Commerce National Bureau of Standards／
1976

■Augustine Hope, Margaret Walch
THE COLOR COMPENDIUM Van Nostrand Reinhold／1990

■大井義雄, 川崎秀昭／カラーコーディネーター入門「色彩」改訂増補版
日本色研事業／2007

■ヨハネス・イッテン／大智浩訳／ヨハネス・イッテン 色彩論／
美術出版社／1987

■日本色彩研究所編／福田邦夫／日本の伝統色／読売新聞社／1987

■福田邦夫／ヨーロッパの伝統色 色の小辞典／読売新聞社／1988

■日本色彩研究所編／改訂版 色名小辞典／日本色研事業／1984

■朝日新聞社編／色の博物誌 世界の色彩感覚／朝日新聞社／1986

■長崎盛輝／日本の伝統色彩／京都書院／1988

■ミシェル・パストゥロー／ヨーロッパの色彩／パピルス／1995

■ポーラ文化研究所／is 増刊号「色」／ポーラ文化研究所／1982

■アト・ド・フリース／イメージシンボル事典／大修館書店／1988

■フランソワ・ドルマール＆ベルナール・ギノー／色彩 色材の文化
史／創元社／2007

■日本色彩研究所編／色彩ワンポイント／日本規格協会／1993

■ギャヴィン・アンブローズ＋ポール・ハリス／
ベーシックデザインシリーズ「カラー」／グラフィック社／2007

■尚学図書, 言語研究所編／国際版 色の手帖／小学館／1988

●久野尚美＋フォルムス／カラーテイスト配色ブック／
グラフィック社／2004

●久野尚美＋フォルムス／カラー＆イメージ／グラフィック社／
1998

刊載照片來源（數字為配色調色盤編號）

Fotolia 001：Ruth Black／002：robert lerich／003：ferretcloud
004：gitusik 005：jeffback／006：Winai Tepsuttinun／007：MaZiKab
008：Viktorija／009：momo 5287／010：schubphoto／011：brat 82
012：kai／013：MSPhotographic／014：kate_smirnova
015：Dmitry Lobanov／016：otohime／017：歌うKAメラマン
018：Saruri／019：creostudio／020：rgbdigital.co.uk
021：violetapasat／022：kotomiti／023：badmanproduction
024：THONGCHAI PITTAYANON／025：siraphol／026：Phototom
027：pressmaster／028：lunamarina／029：elenasuslova
030：Kelpfish／031：carlacastagno／032：Olena Mykhaylova
033：charles taylor／034：hubis 3 d／035：Callahan
036：gourmetphotography／037, 123：xy／038：Peter Galbraith
039：Val Thoermer／040：daniel 0／041：VIKTORIIA KULISH
042：mallivan／043：EMrpize／044：mauro paolo cascasi
045：petunyia／046：pixelunikat 047：chalabala／048：Baronb
049：kinpouge／050：Marek／051：emsworth／052：Brent Hofacker
053：St.Op.／054：cherries／055：primopiano／056：anekoho
058：keller／059：Tom Mc Nemar／060：GIS／061：Scirocco 340
062：Isame／064：Philippe LERIDON／065：Aquiya／067：varts 068：
kyonnta／069：leungchopan／070：cook-and-style／071：nolonely
072：Dmytro Sukharevskyy／073：vitanovski／074：chiptape
075：joda／076：Dual Aspect／077：andrewhagen
078：creativenaturemedia／079：giray komurcu／080：luca manieri
081：shawnlio／082：razorconcept／083：sasaken／084：TOMO
085：Paylessimages／087：JackF／088：magati／090：Alexei Gridenko
091：Fyle／093：Xuejun li／094：zaretskaya／096：Ericos
097：nagahiro 747／099：Klaas Köhne／101：Fabio Lotti
102：PHOTOFLY／103：Sebastian Duda／104：sabino.parente
106：Santorini／108：crimson／109：nanisimova
110：Zacarias da Mata／112：Ellerslie／113：Studio 49／114：Winelover
115：Farinoza／117：peshkova／118：grechka 27／119：Andreas Gradin
120：lily／121：nanigeni／122：kazukazu

AFLO 057：Aールクリ EIション／063, 066, 095, 098, 105, 107,
111, 116, 125：The Bridgeman Art Library／092：PPA／100：Alamy
124：Iberfoto

協助照片刊載單位

086：協同組合加賀染振興協会／089：株式会社銀座もとじ

PROFILE

久野尚美（Kuno Naomi）

自女子美術大學藝術學院造型學科畢業。色彩企劃設計師。曾就職於株式會社PARCO，1986年株式會社FORMS成立研究所後加入該研究所。研究開發該公司的原創色名與色彩印象資料庫「SUTRA®」。2019年獨立，『miroiro/ミロイロ』以色彩為重點，進行各種規劃、設計、諮詢、製作作品、著作。

著作有『カラーインスピレーション』（講談社）、『カラー＆イメージ』（Graphic社）、『カラーテイスト配色ブック』（Graphic社）、『アイデア広がる！配色バリエーションBOOK』（Graphic社）、『気になる色から探せる！配色セレクトBOOK』（Graphic社）等。

TITLE

隨翻即用　配色手帳

STAFF

出版	三悅文化圖書事業有限公司
作者	久野尚美
譯者	黃詩婷
總編輯	郭湘齡
責任編輯	張聿雯
文字編輯	蕭妤秦
美術編輯	許菩真
排版	執筆者設計工作室
製版	明宏彩色照相製版有限公司
印刷	龍岡數位文化股份有限公司
法律顧問	立勤國際法律事務所　黃沛聲律師
戶名	瑞昇文化事業股份有限公司
劃撥帳號	19598343
地址	新北市中和區景平路464巷2弄1-4號
電話	(02)2945-3191
傳真	(02)2945-3190
網址	www.rising-books.com.tw
Mail	deepblue@rising-books.com.tw
本版日期	2023年4月
定價	550元

ORIGINAL JAPANESE EDITION STAFF

裝丁・本文デザイン	堀 恭子
DTP協力	海老原由美
3配色イラスト	久野尚美、海老原由美、堀 恭子
編集	坂本久美子

國家圖書館出版品預行編目資料

隨翻即用 配色手帳/久野尚美作；黃詩婷譯. -- 初版. -- 新北市：三悅文化圖書事業有限公司, 2021.05
304面；17x17公分
譯自：すぐに役立つ！配色アレンジBOOK
ISBN 978-986-99392-8-7(平裝)

1.色彩學

963　　　　　　　　110006153

タイトル：すぐに役立つ！配色アレンジBOOK
著者：久野 尚美

© 2014 Naomi Kuno
© 2014 Graphic-sha Publishing Co., Ltd.
This book was first designed and published in Japan in 2014 by Graphic-sha Publishing Co., Ltd.
This Complex Chinese edition was published in 2021 by SAN YEAH PUBLISHING.

Original edition creative staff
Book design ond layout : Kyoko Hori
DTP : Yumi Ebihara
Three color illustrations : Naomi Kuno, Yumi Ebihara, Kyoko Hori
Editor : Kumiko Sakamoto